Passion for Black and White Photography

August and September 2016

Author, Photographer and Publisher
Ian McKenzie

ISBN-13: 978-1539371090
ISBN-10: 1539371093

BISAC Category
Photography/Collections,
Catalogs, Exhibitions/General

Copyright 2016 Ian McKenzie

www.iansbooks.com

Page 4

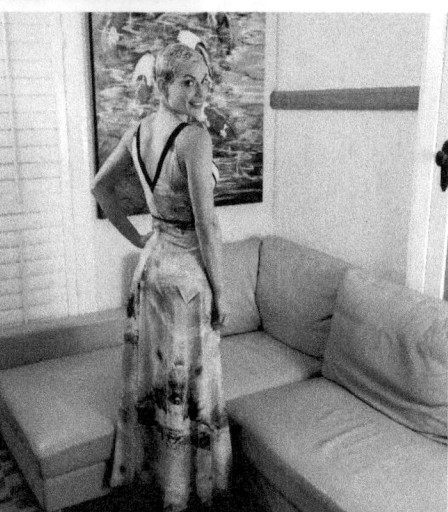
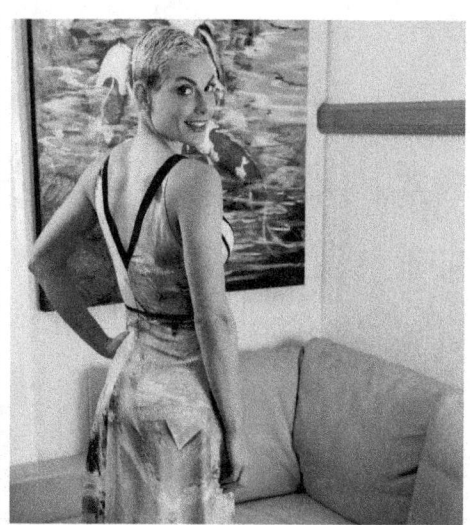

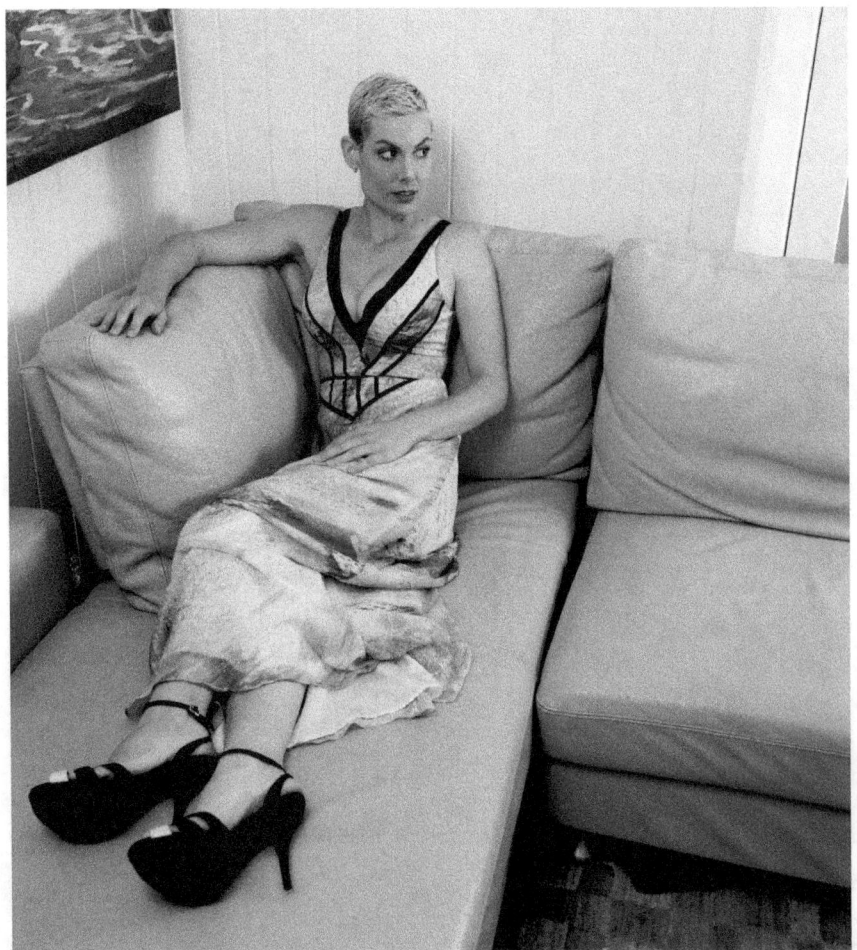

Page 5

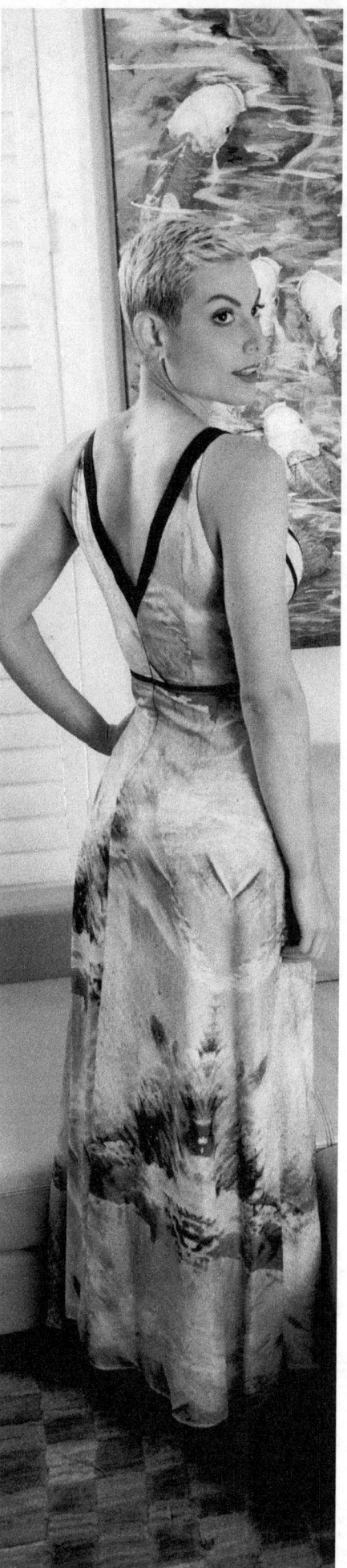
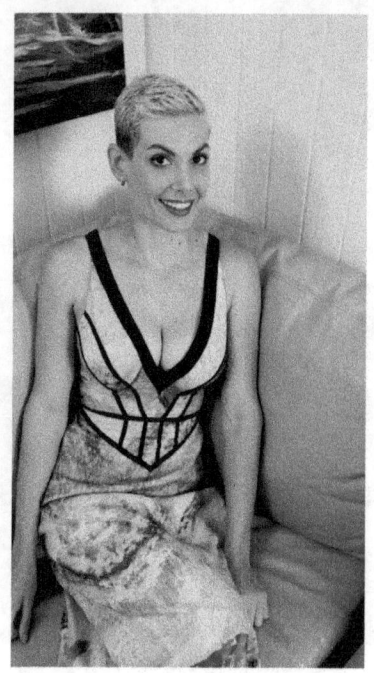

Page 6

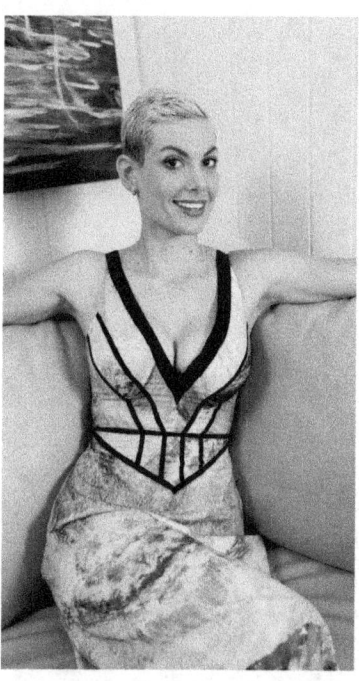

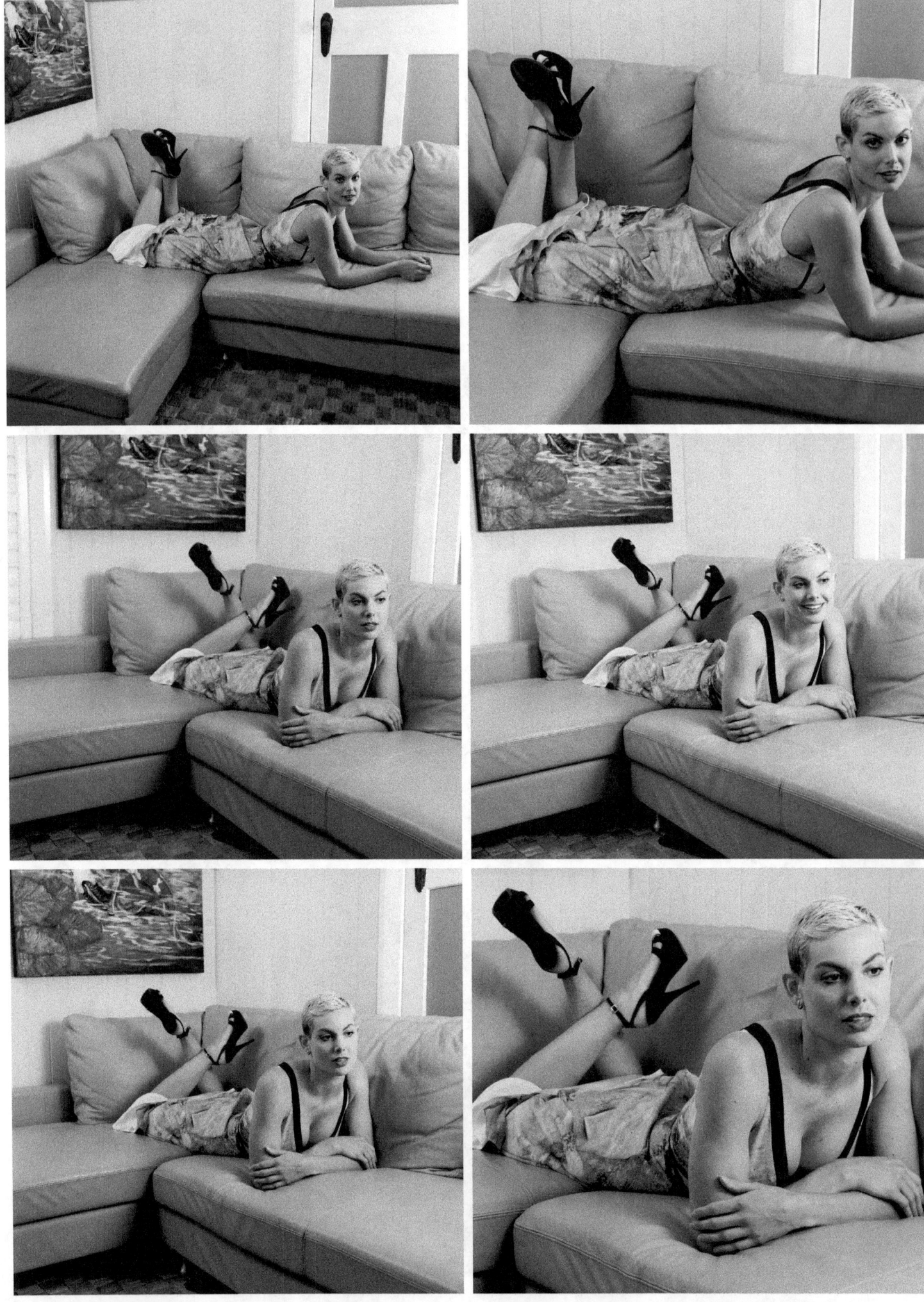

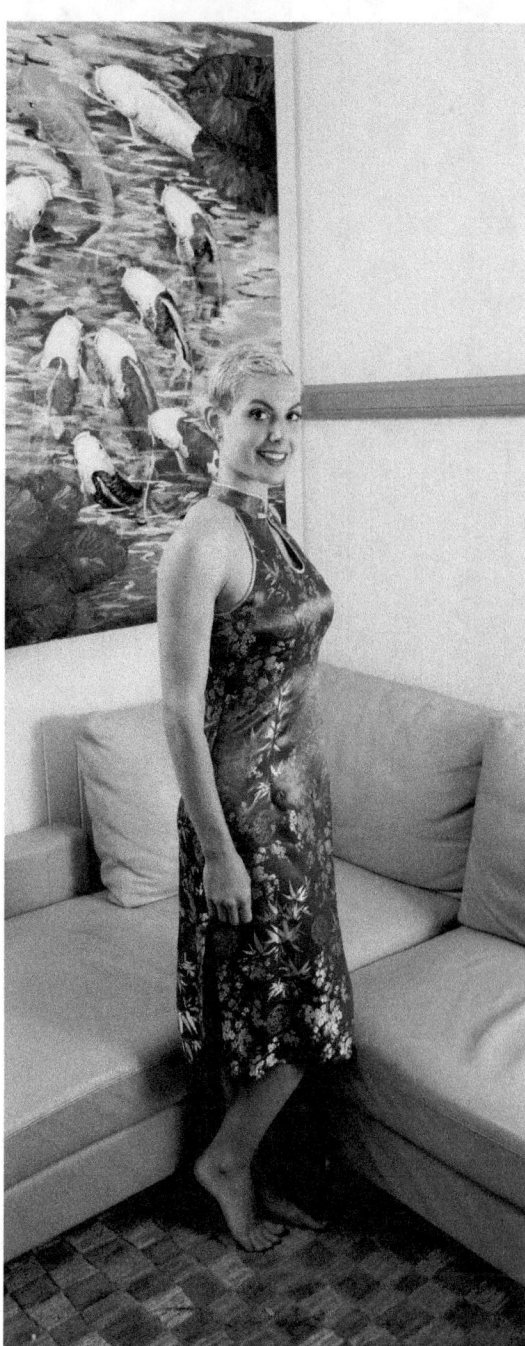
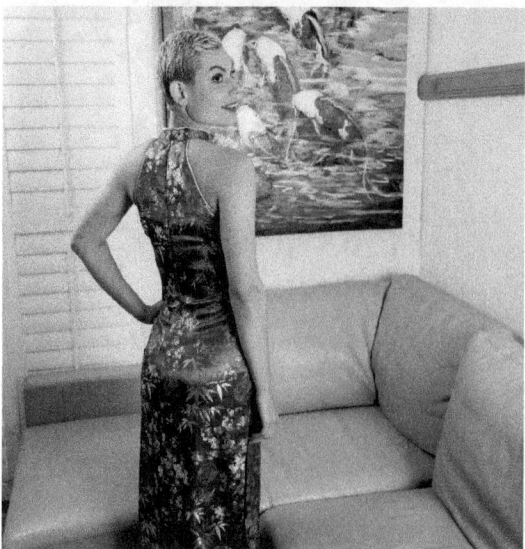

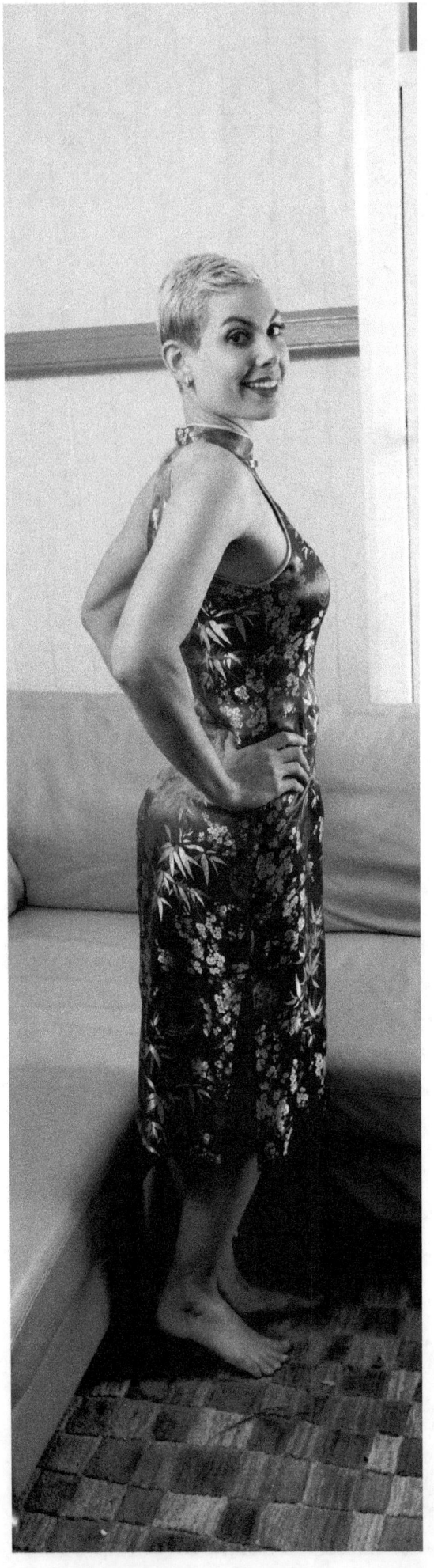
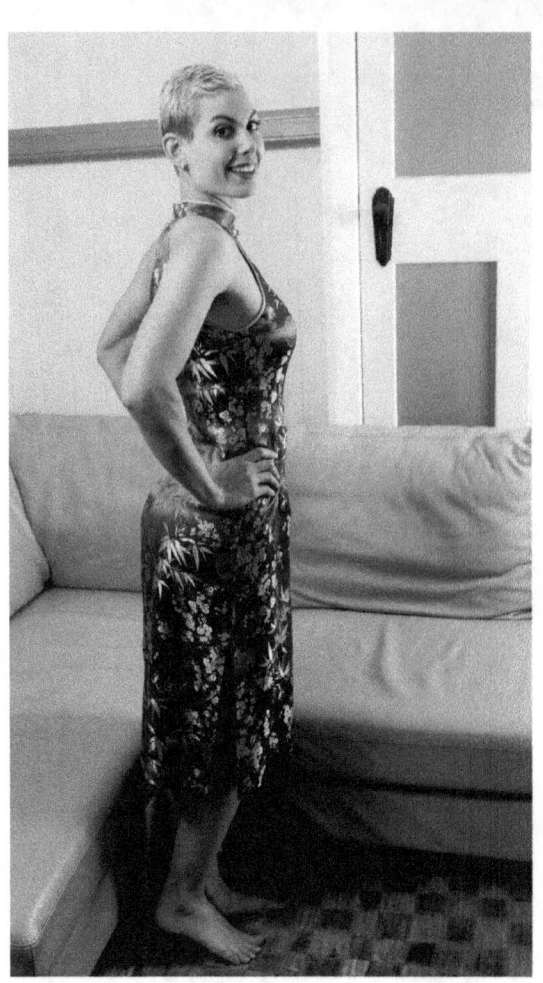
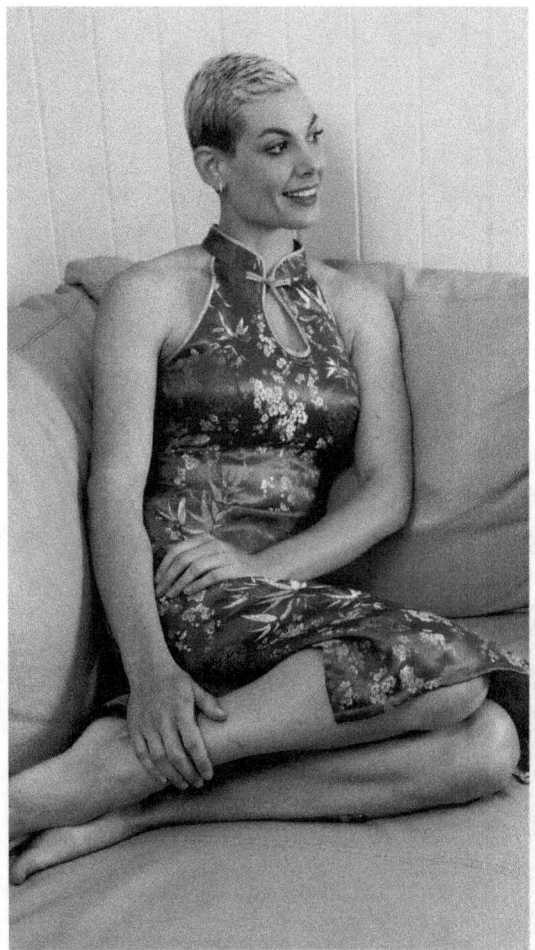

Page 10

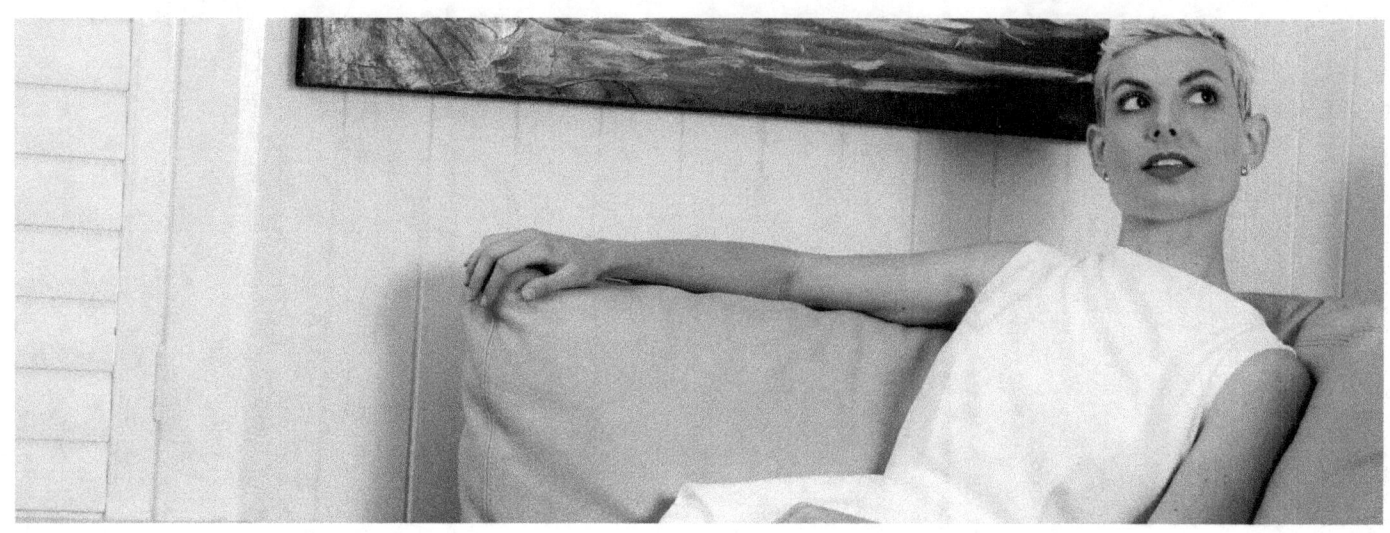

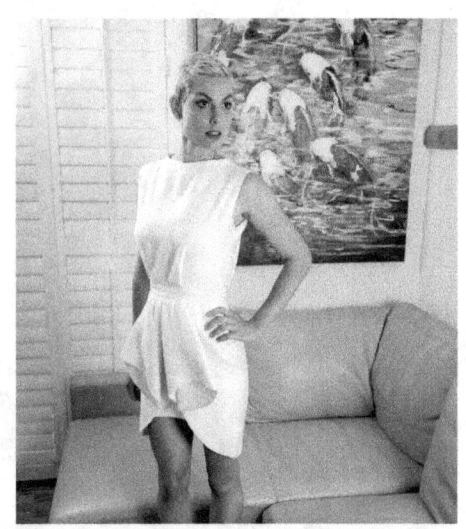
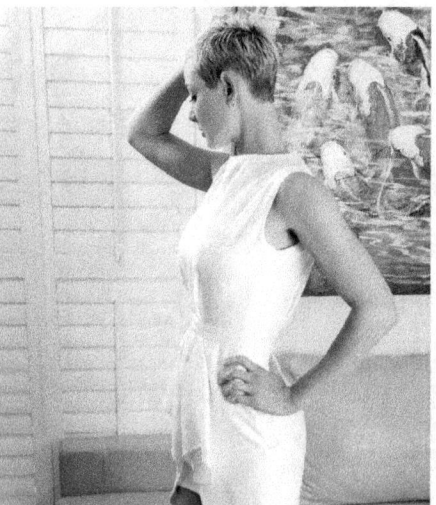
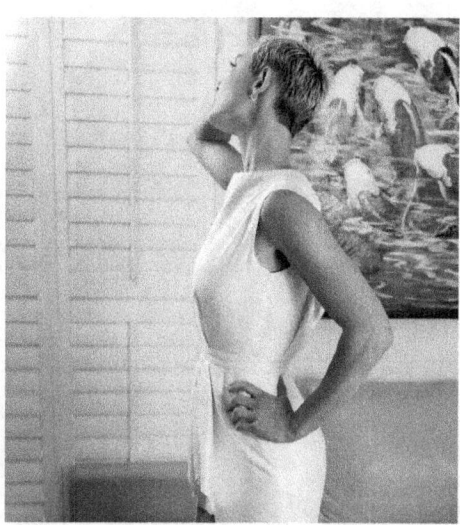

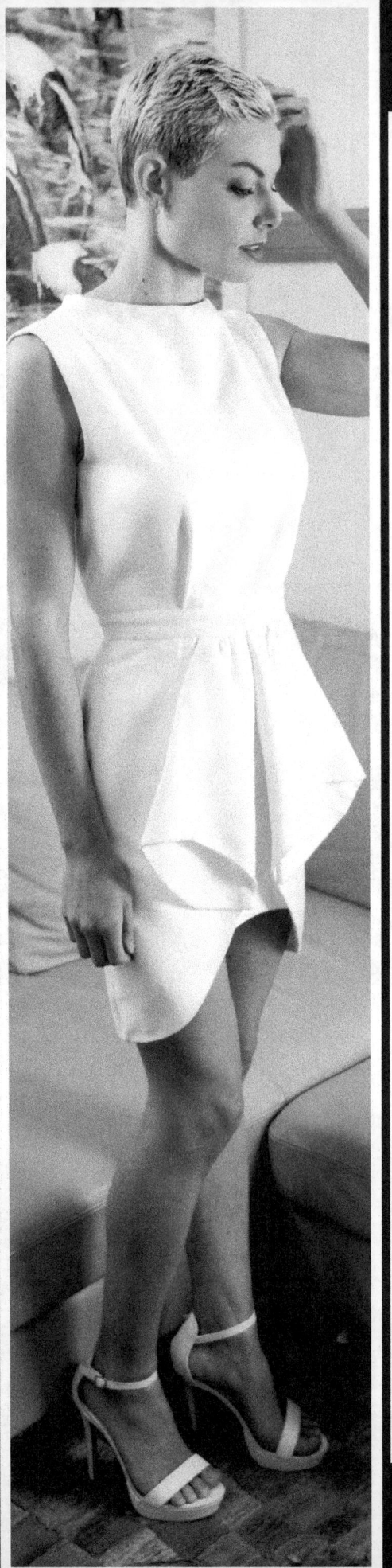
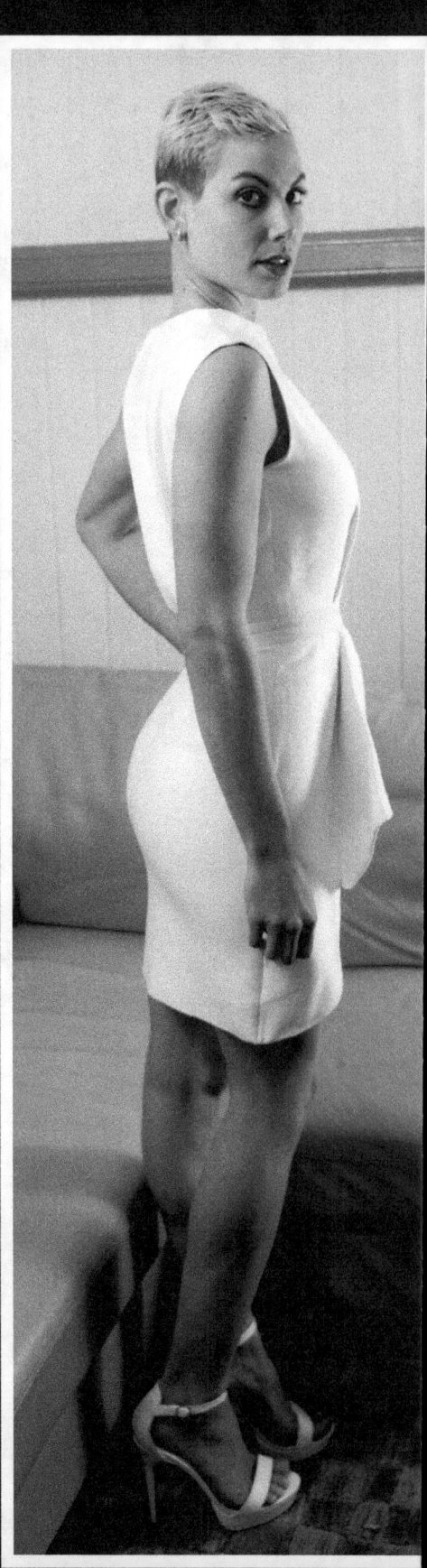

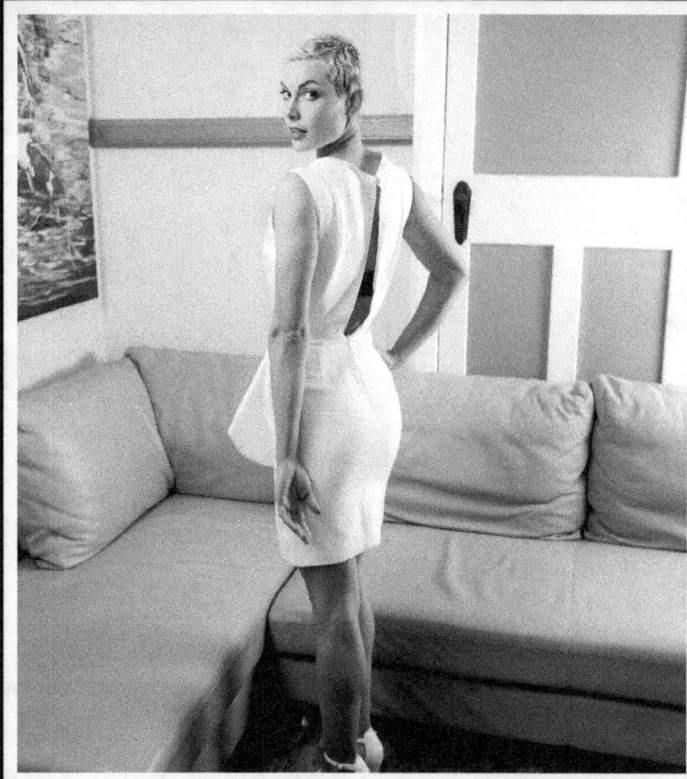
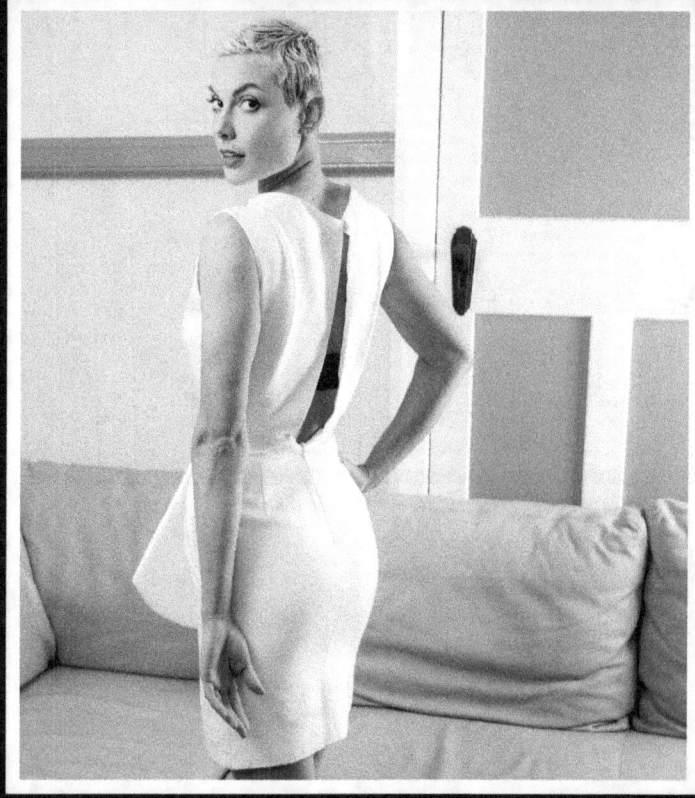

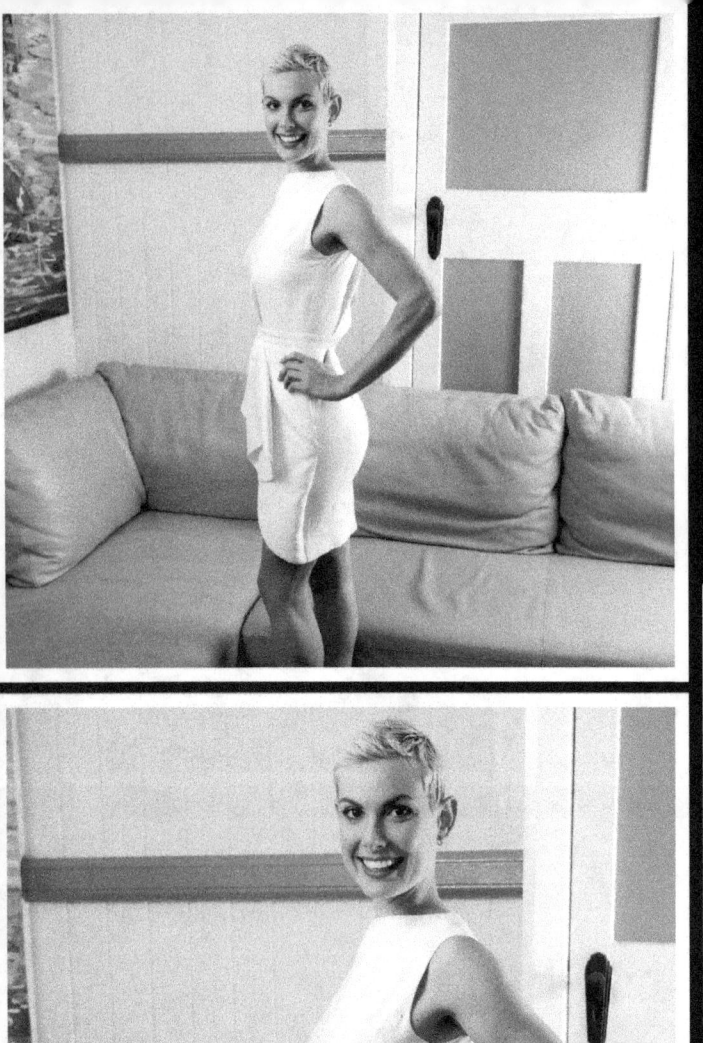
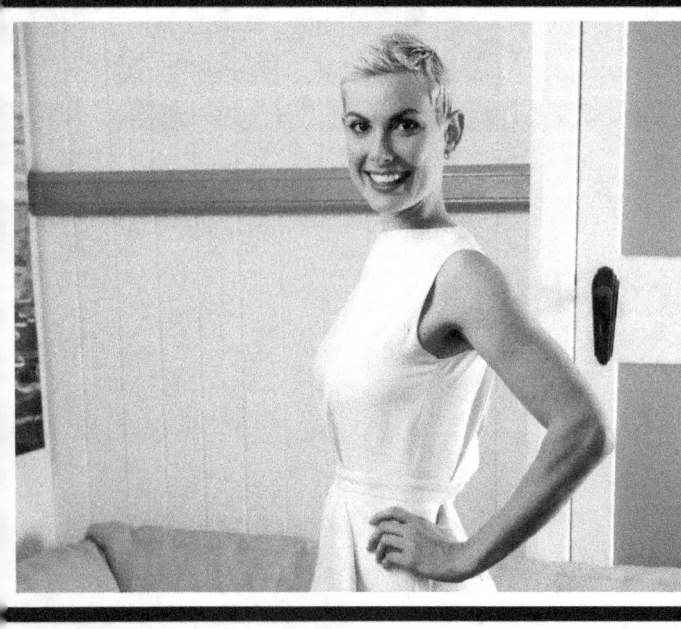
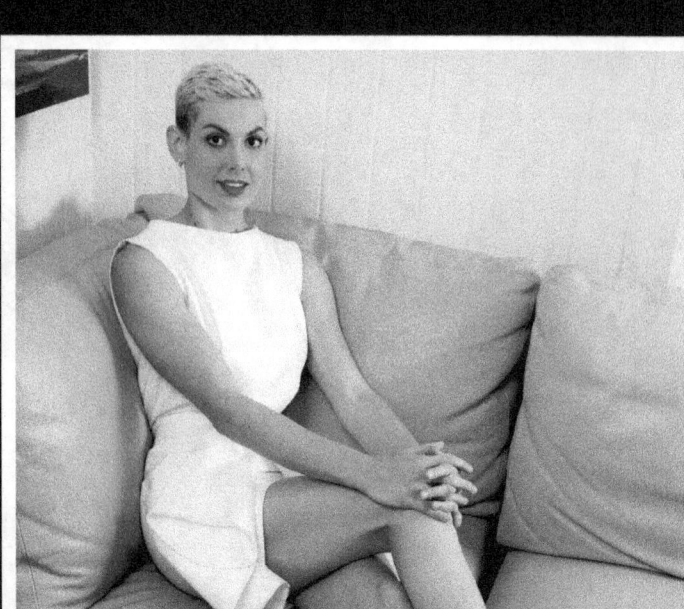
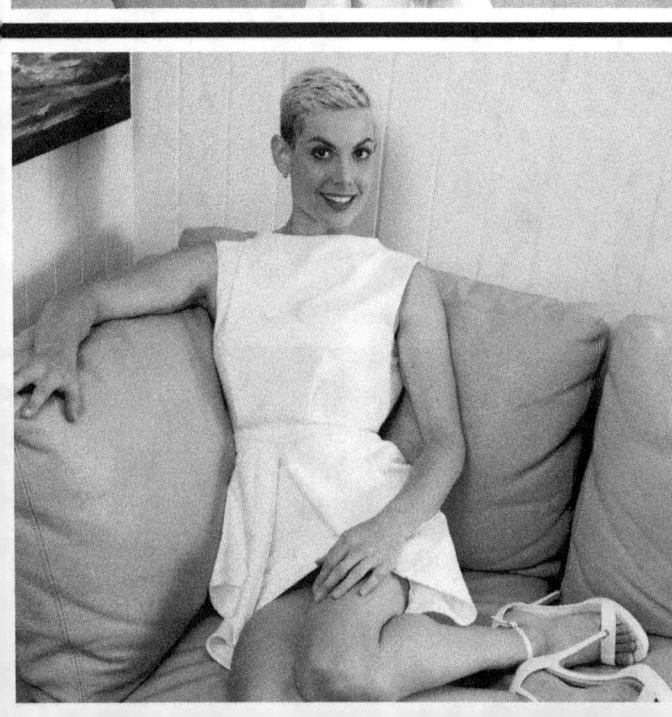
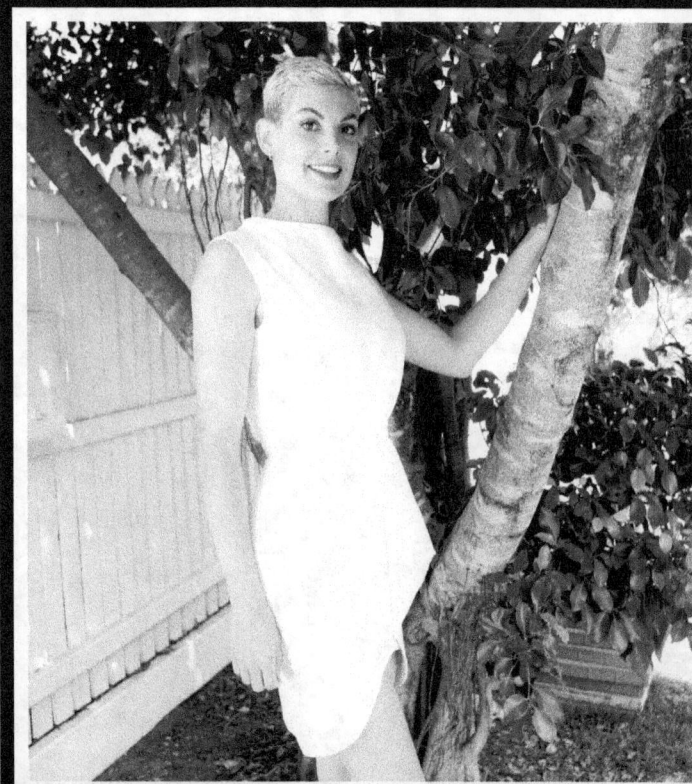

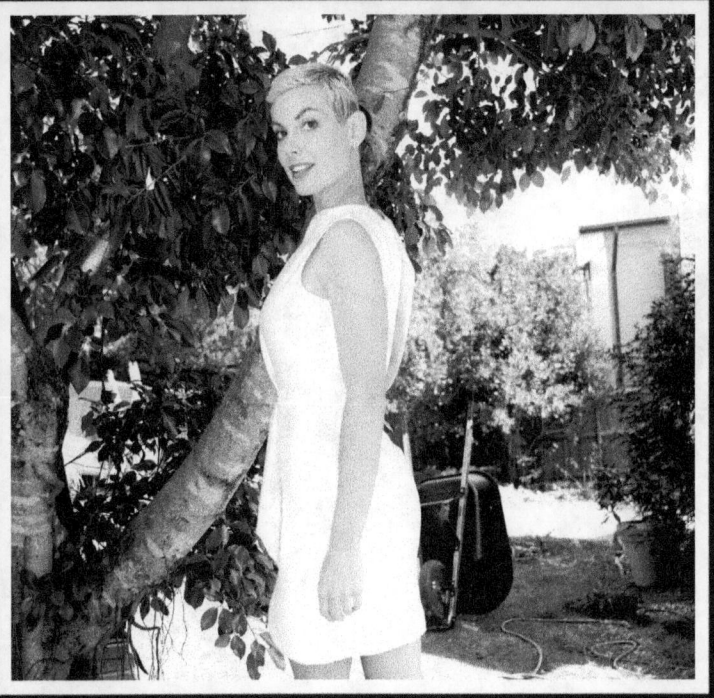
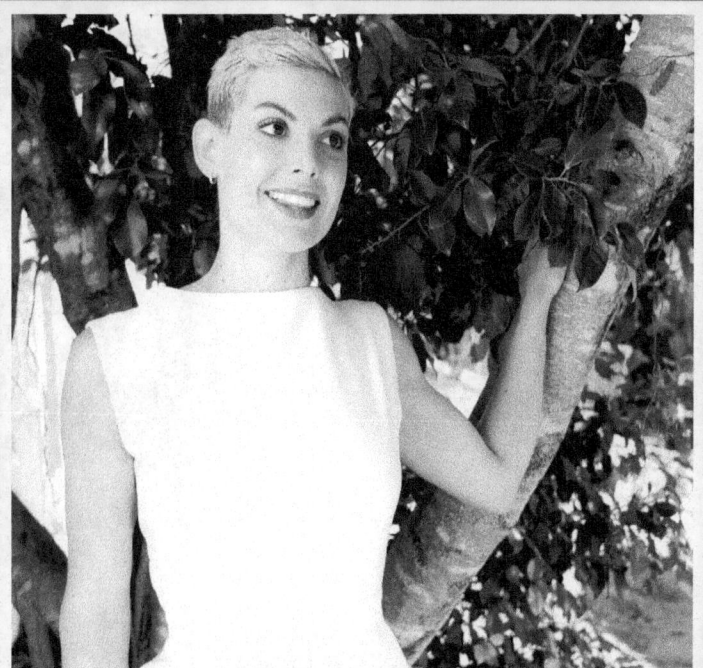

Page 14

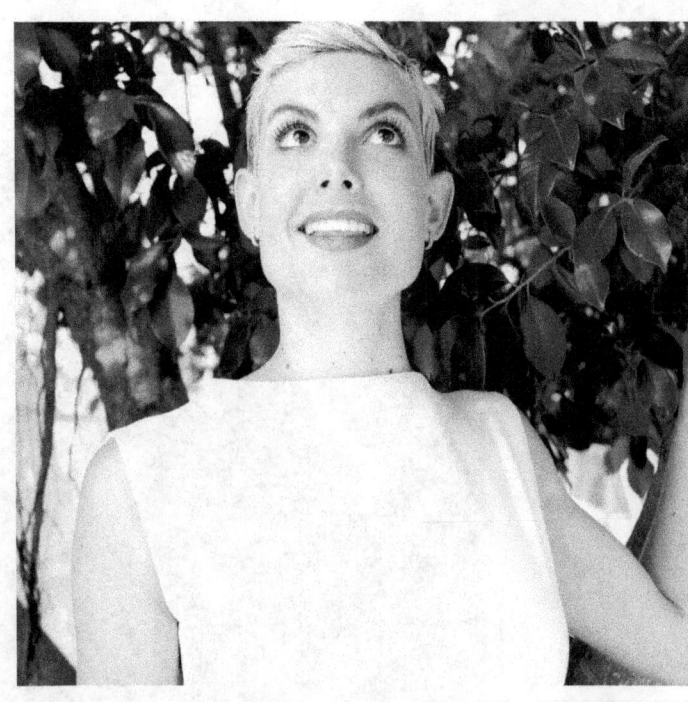

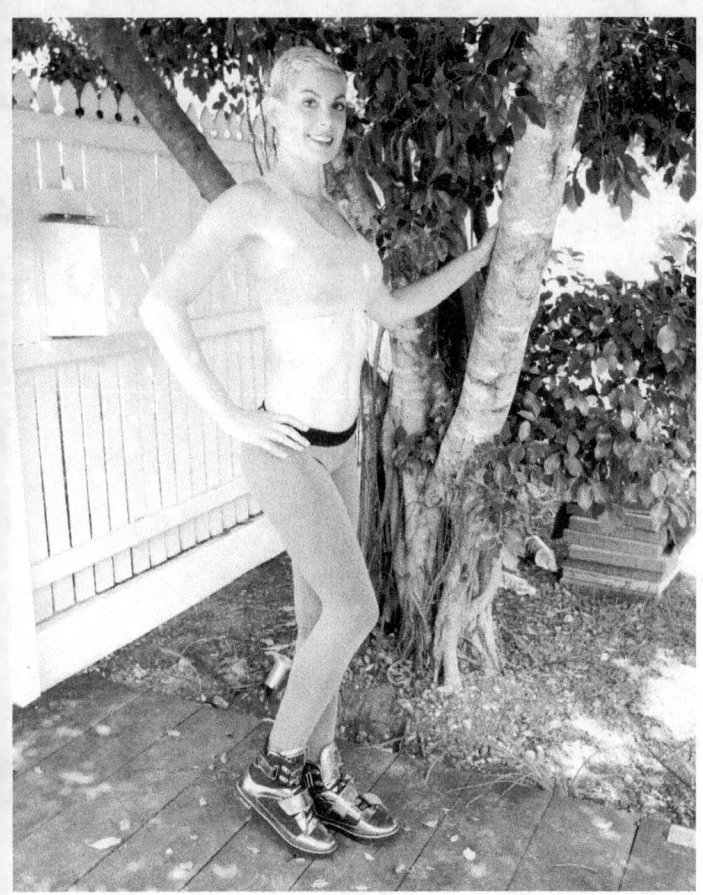
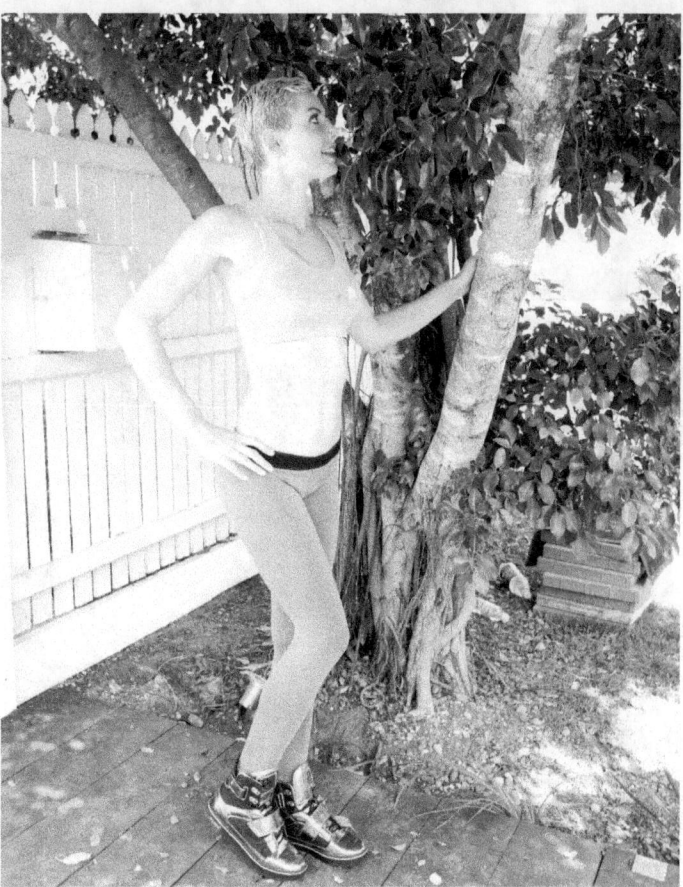

Page 16

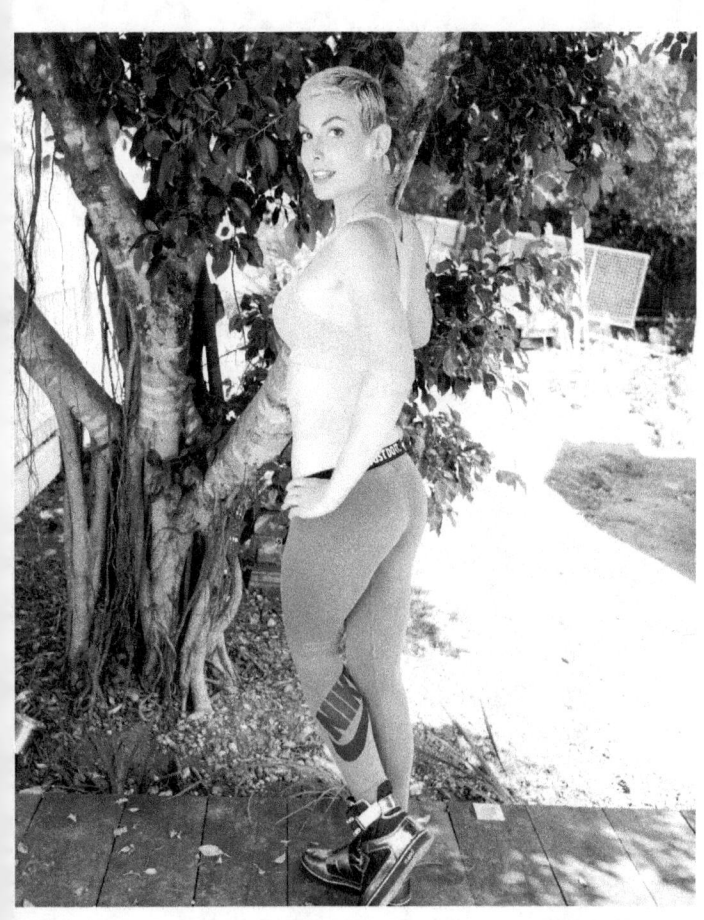
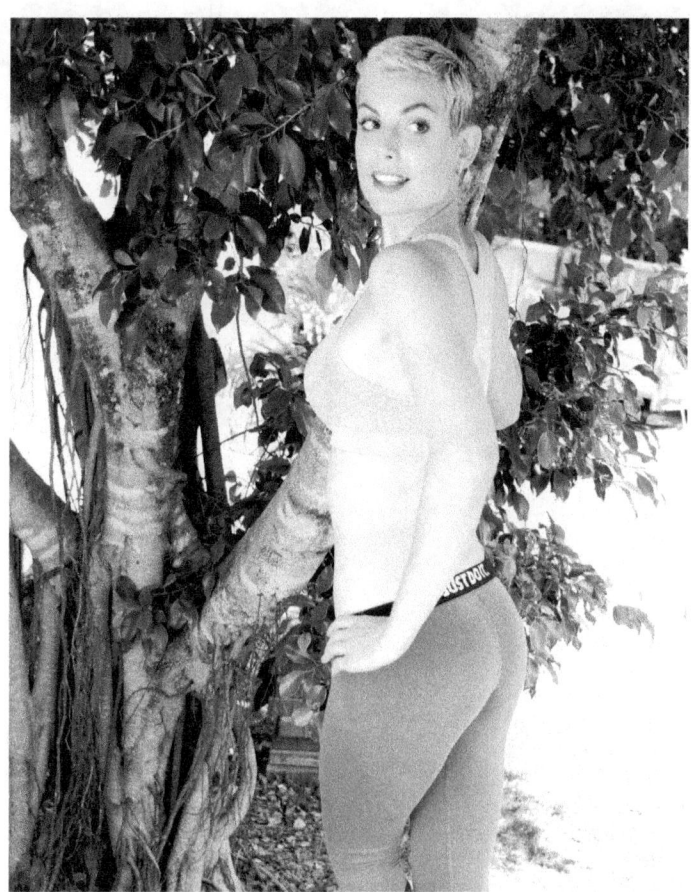

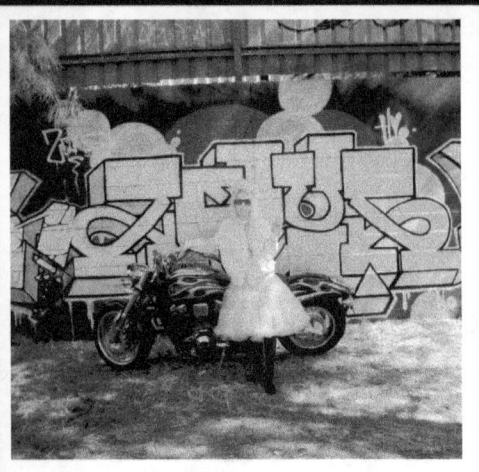
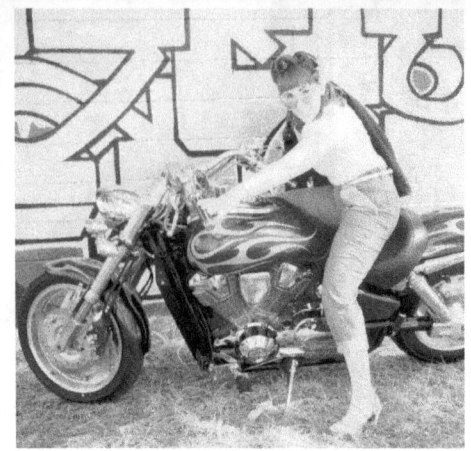
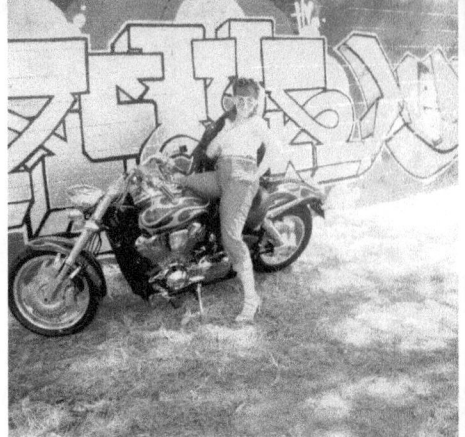
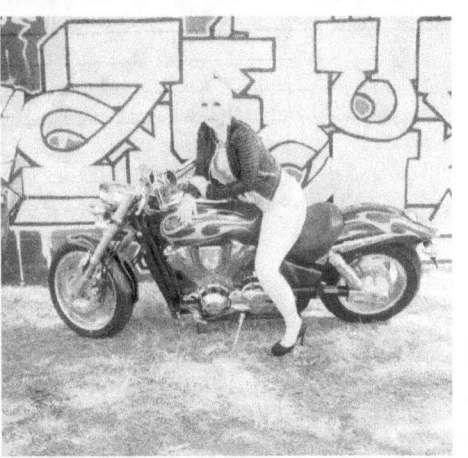
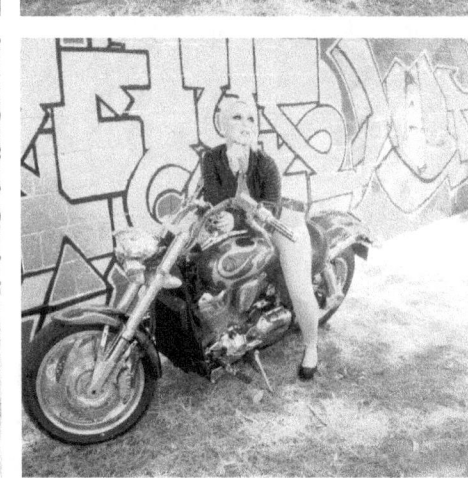
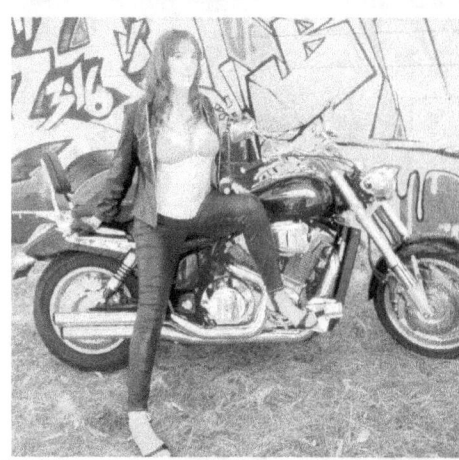
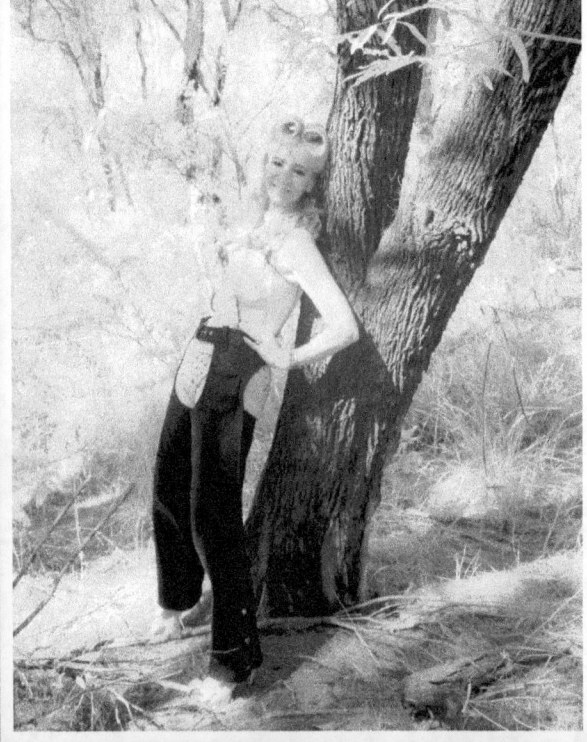
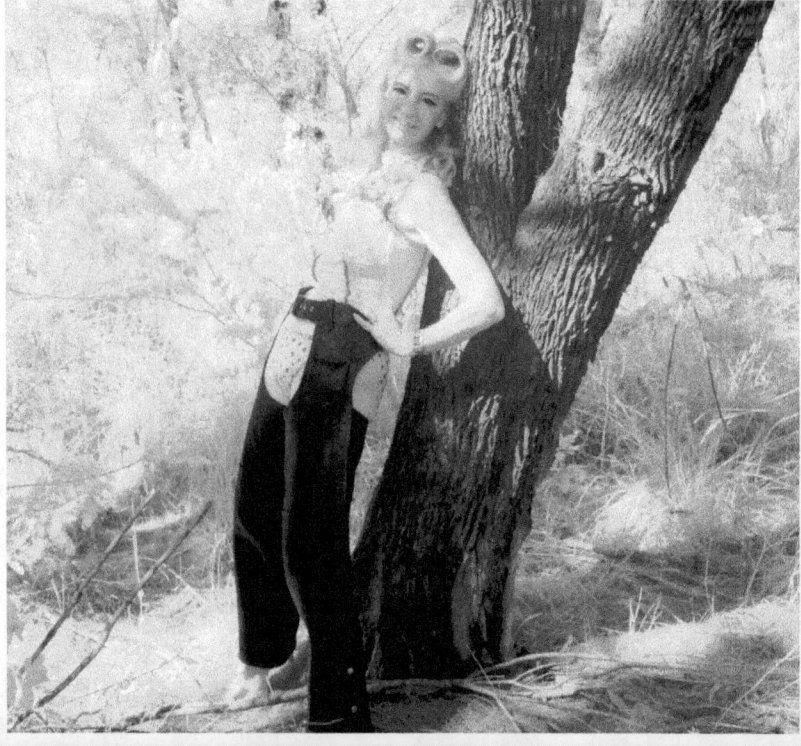

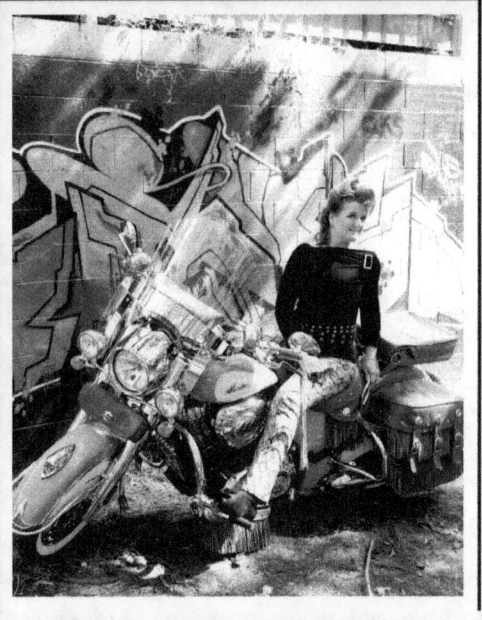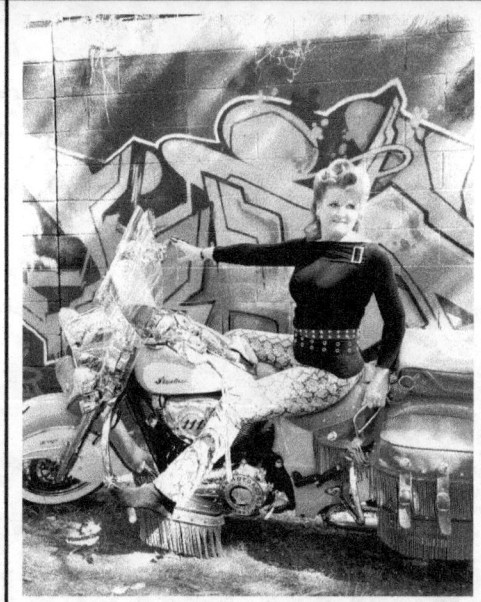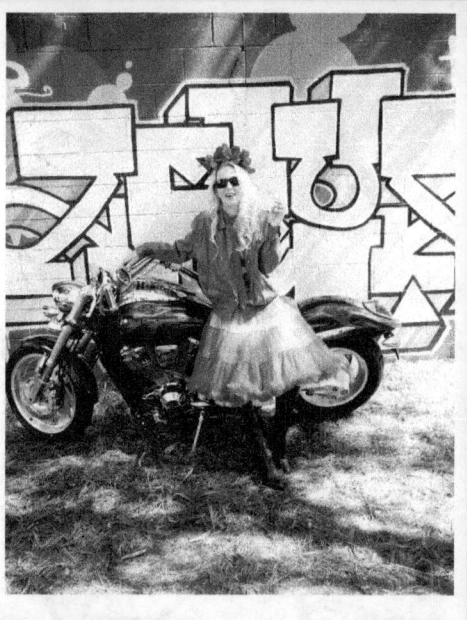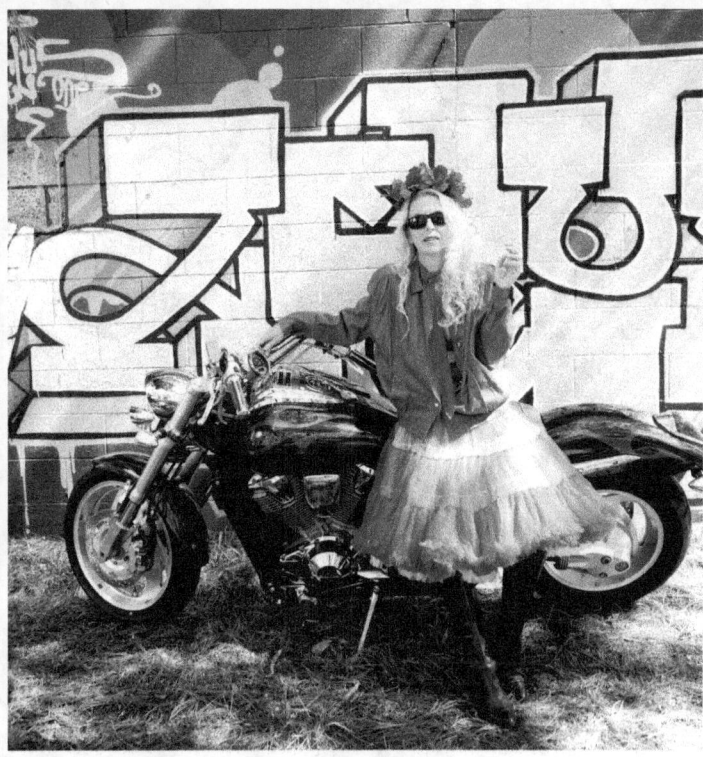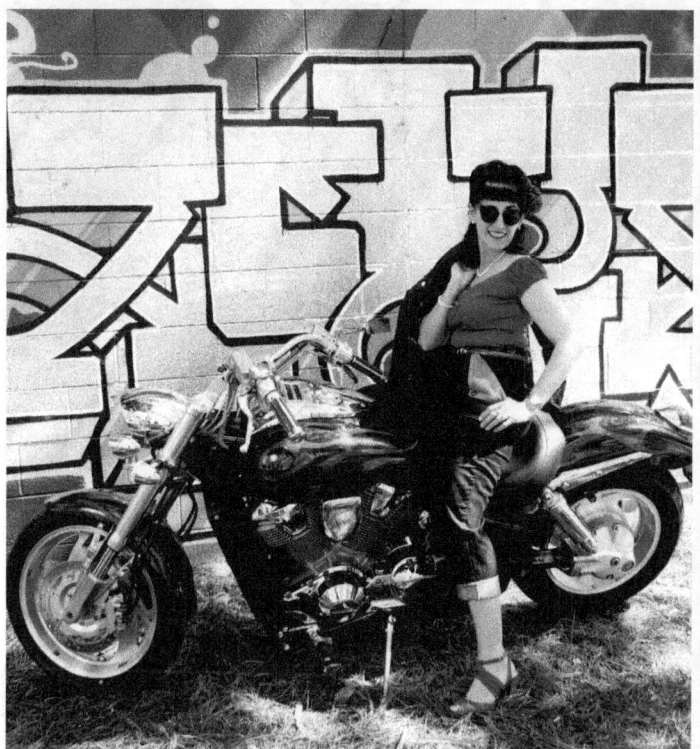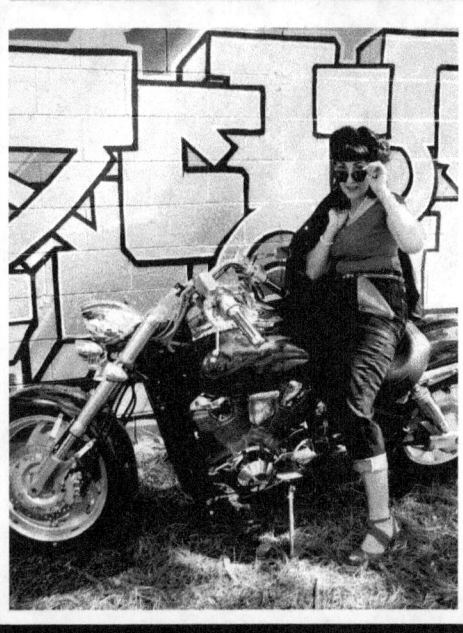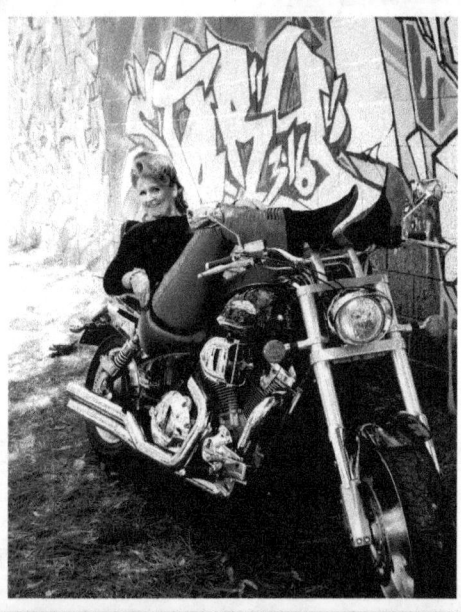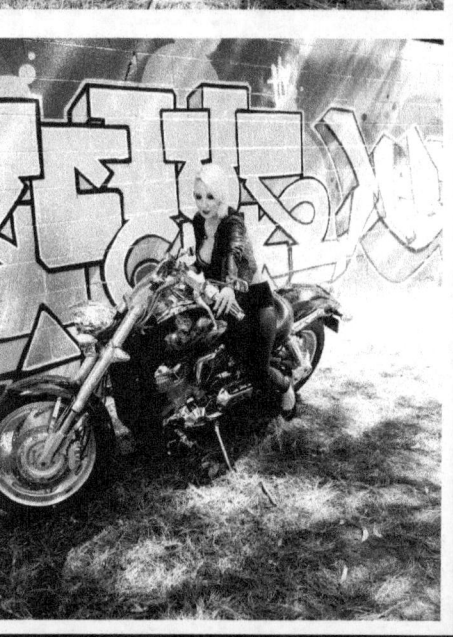

Page 19

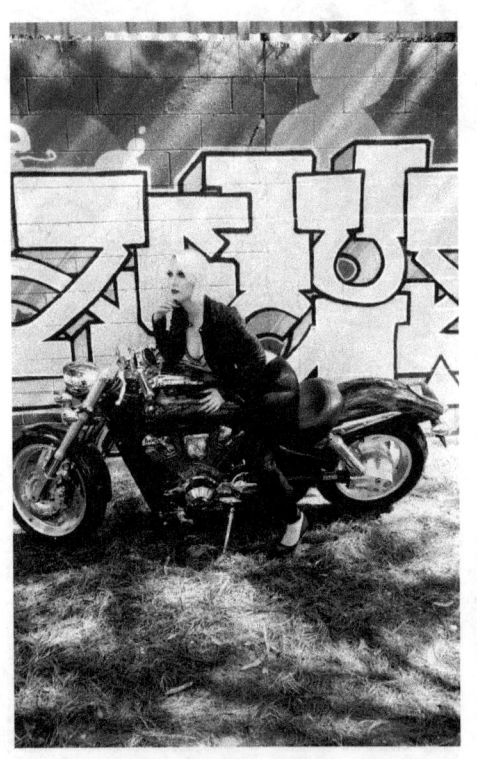
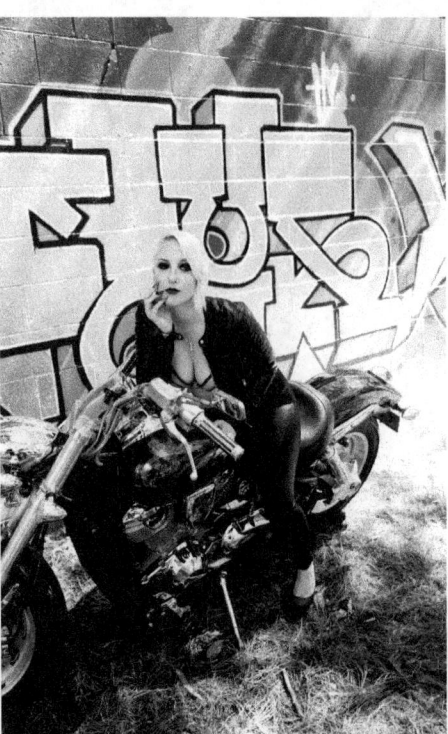
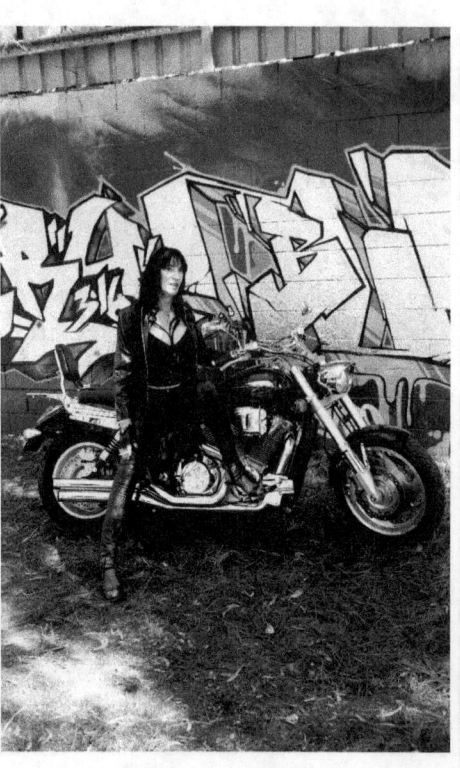

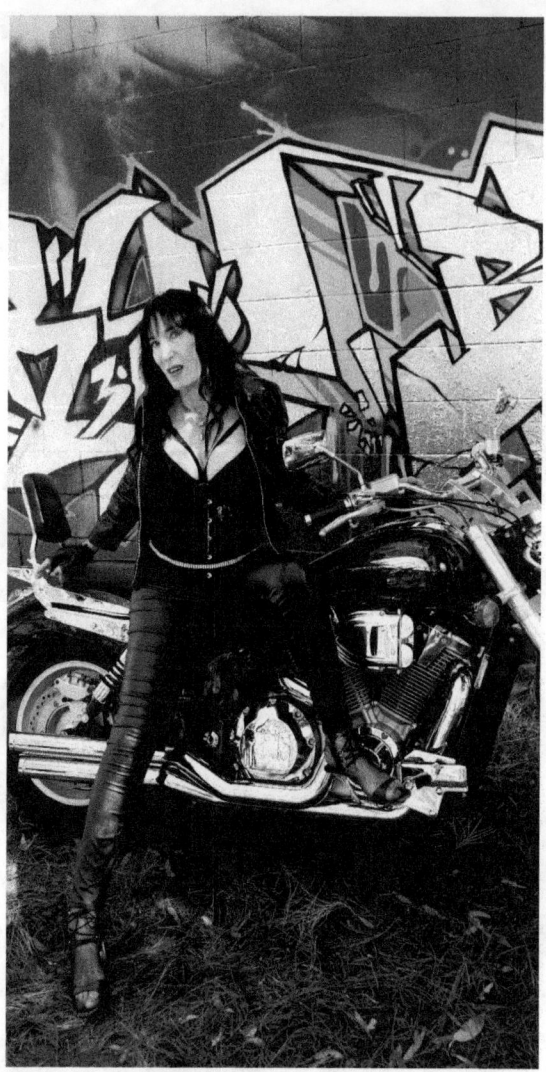
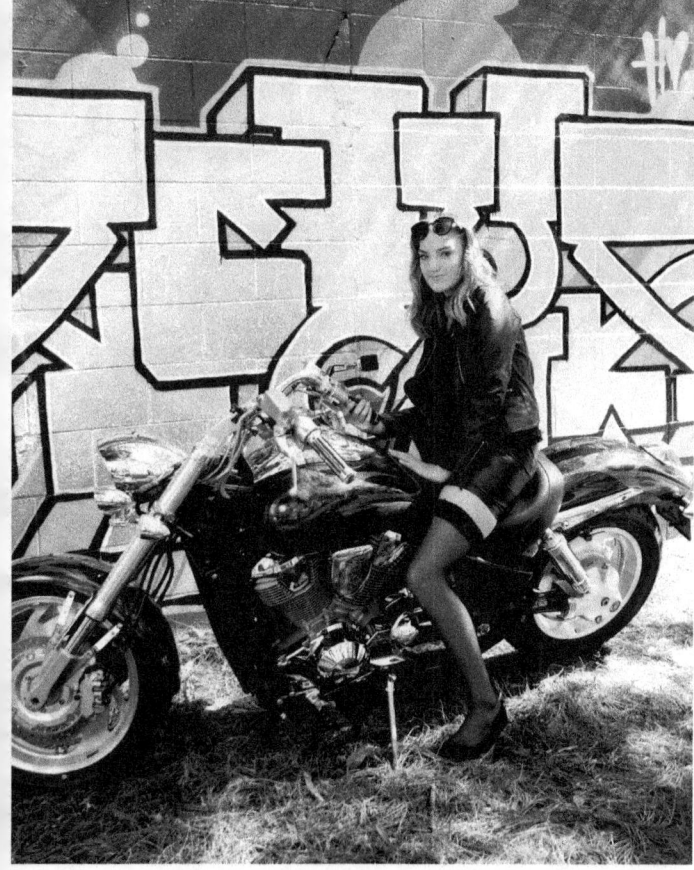
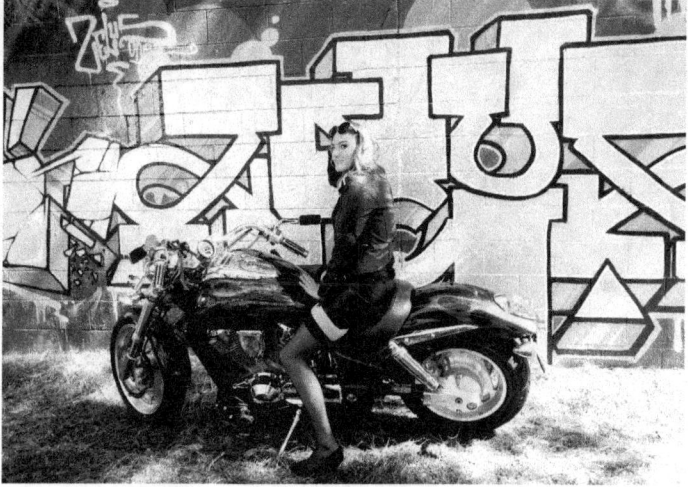

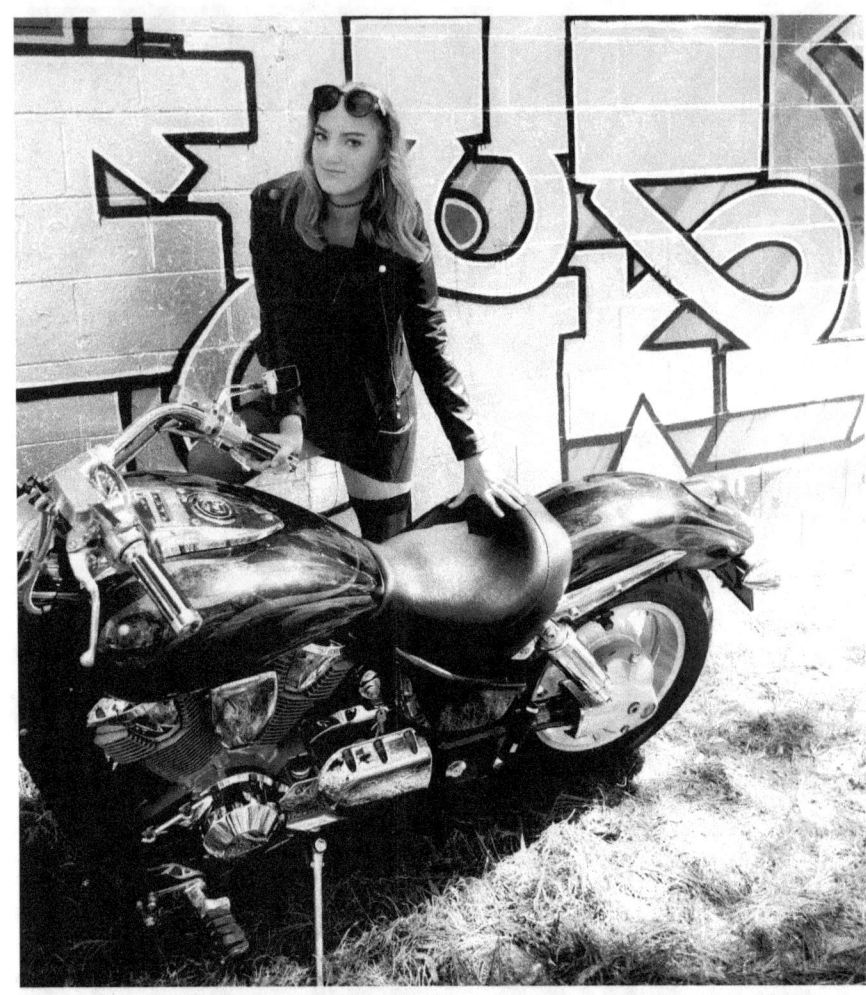
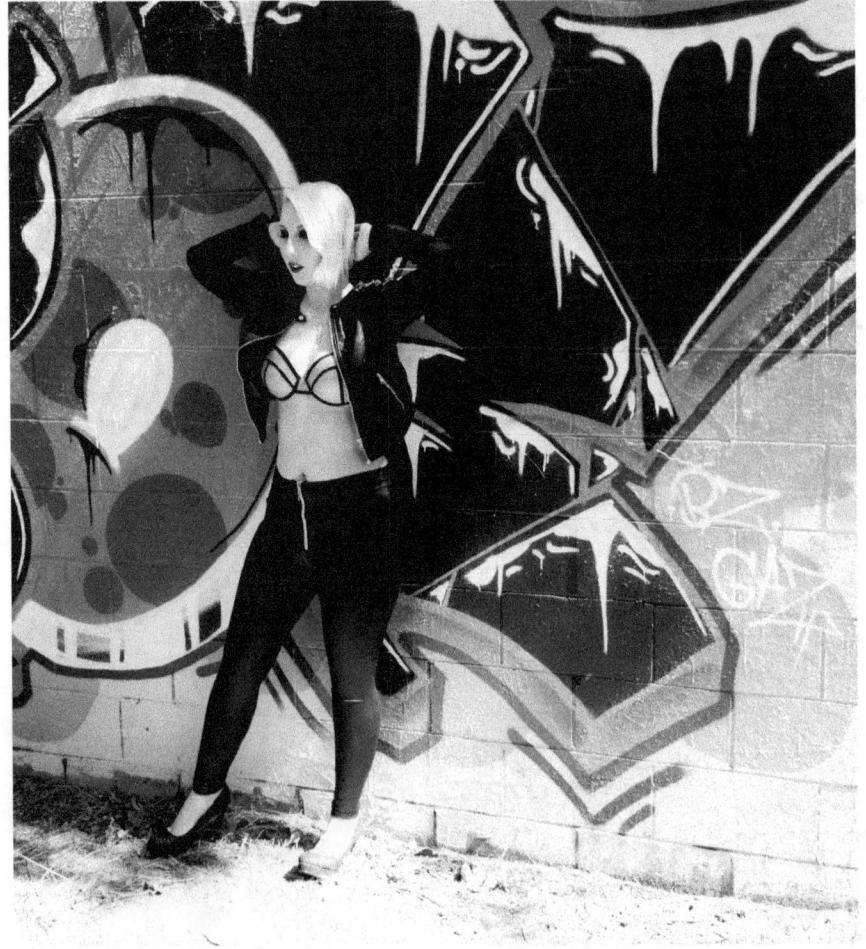
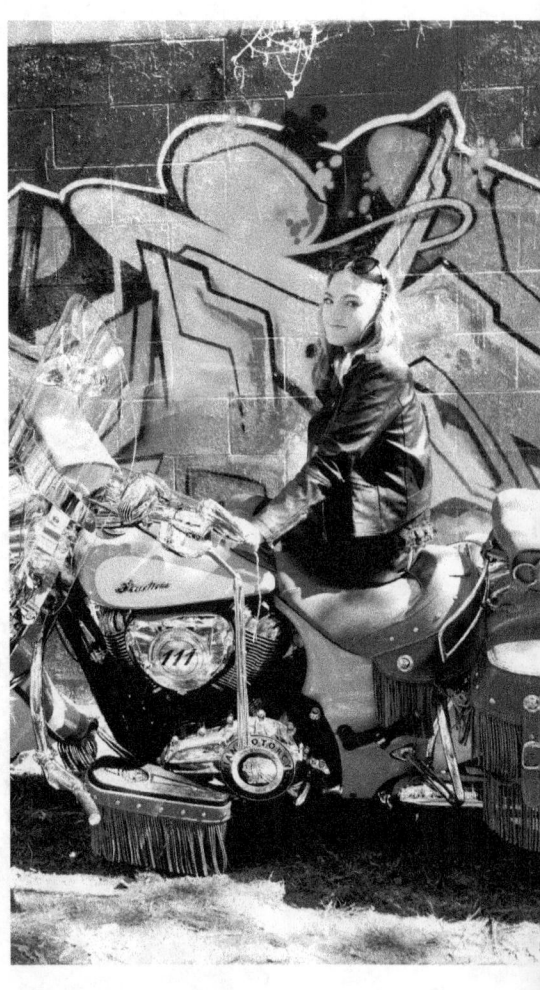

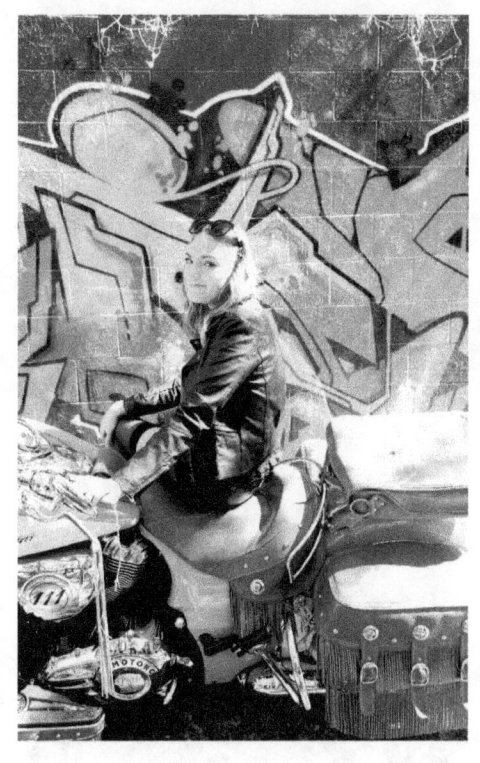
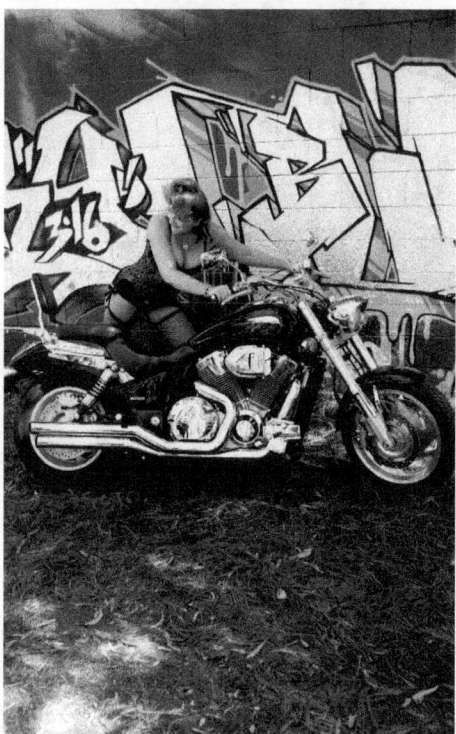
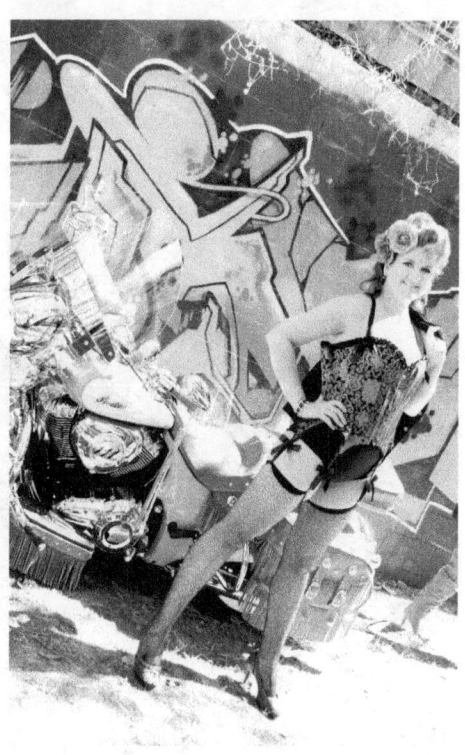

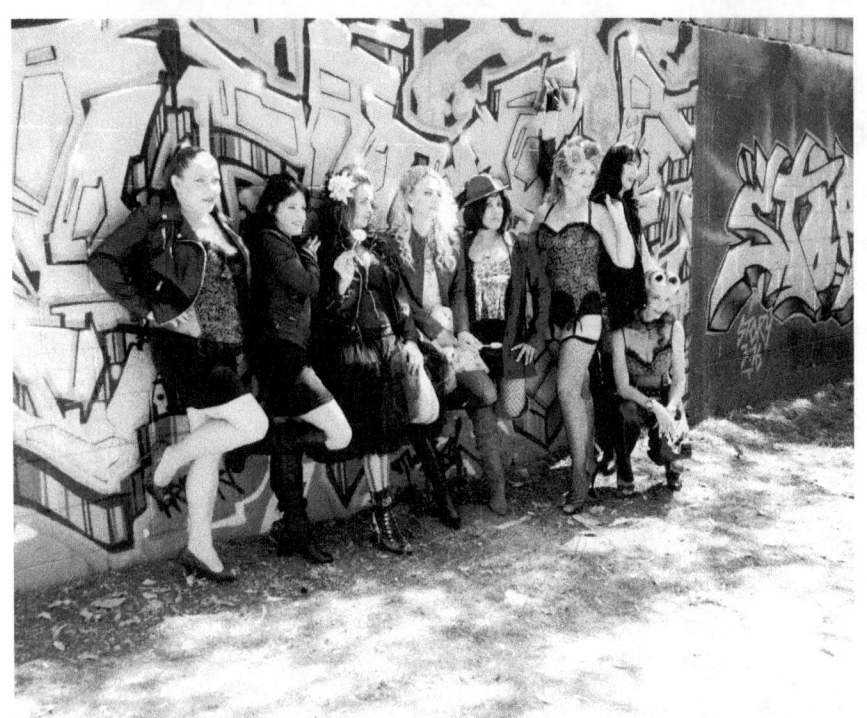

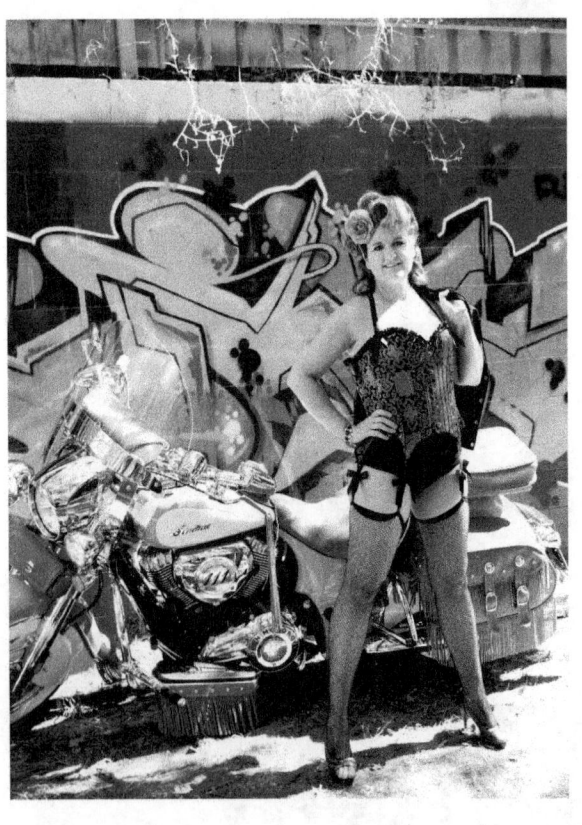

Page 23

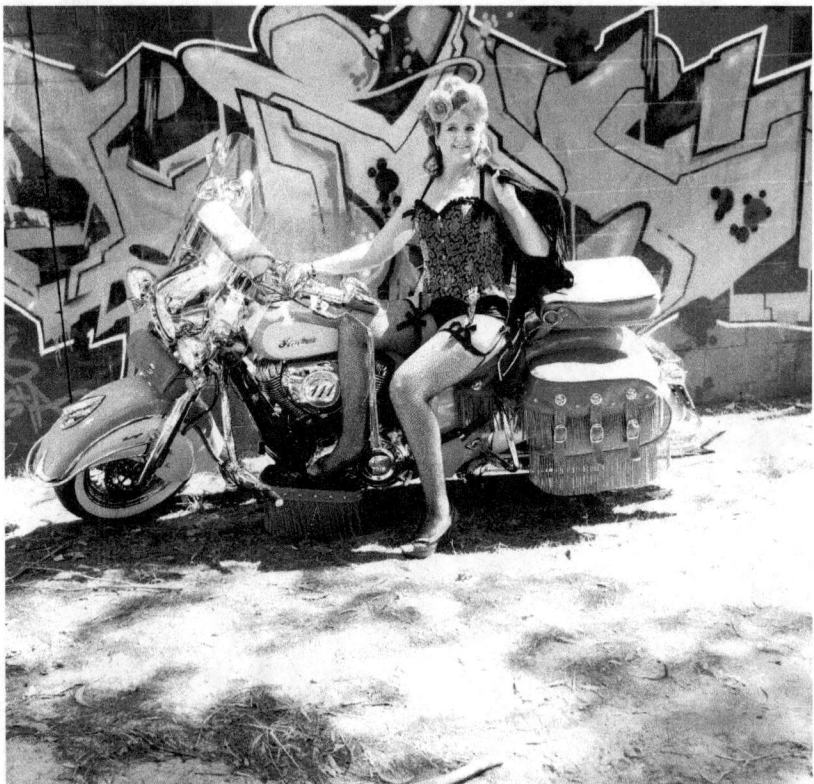

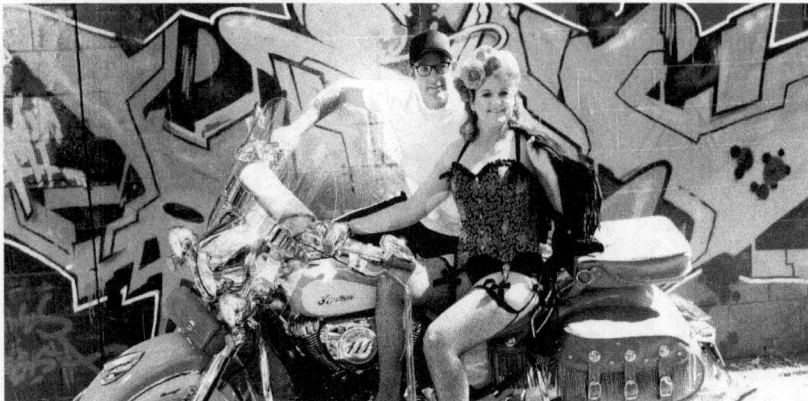

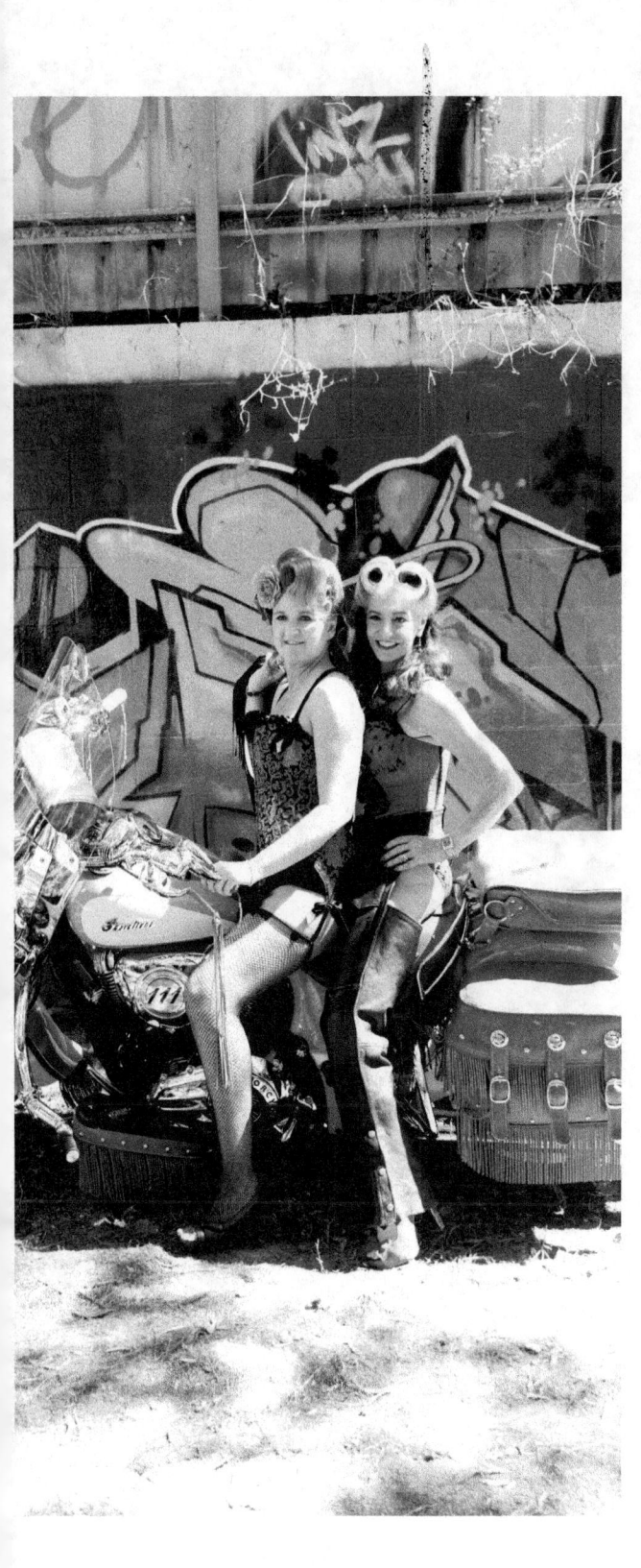
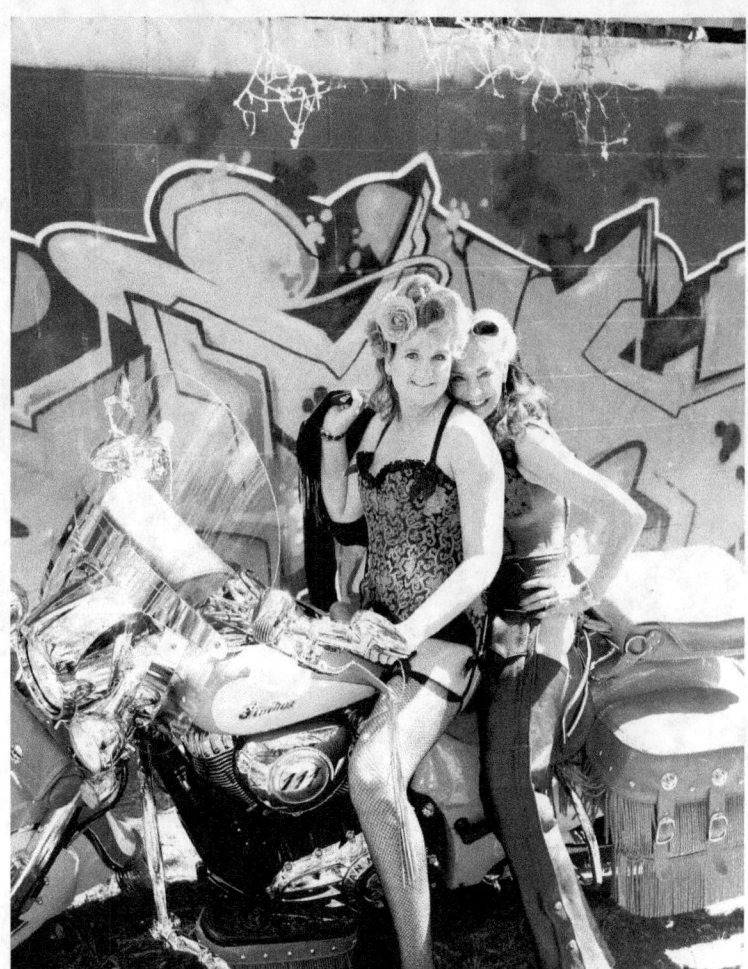
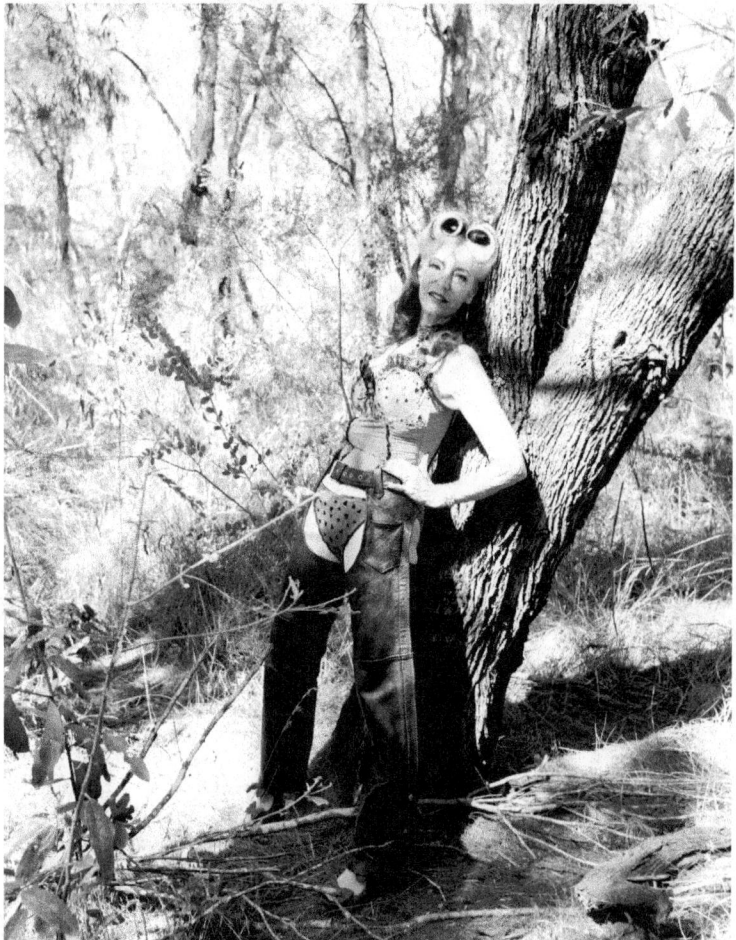

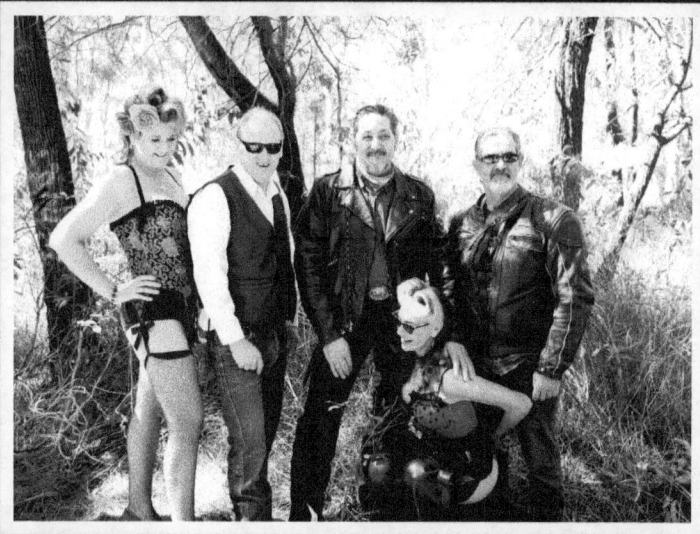
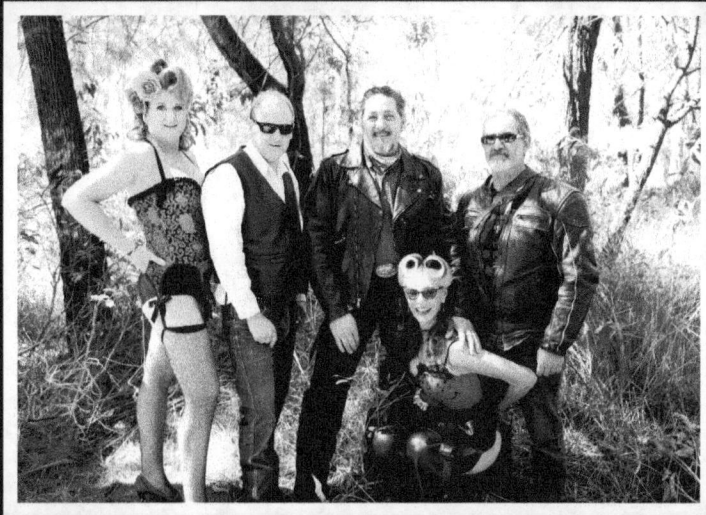

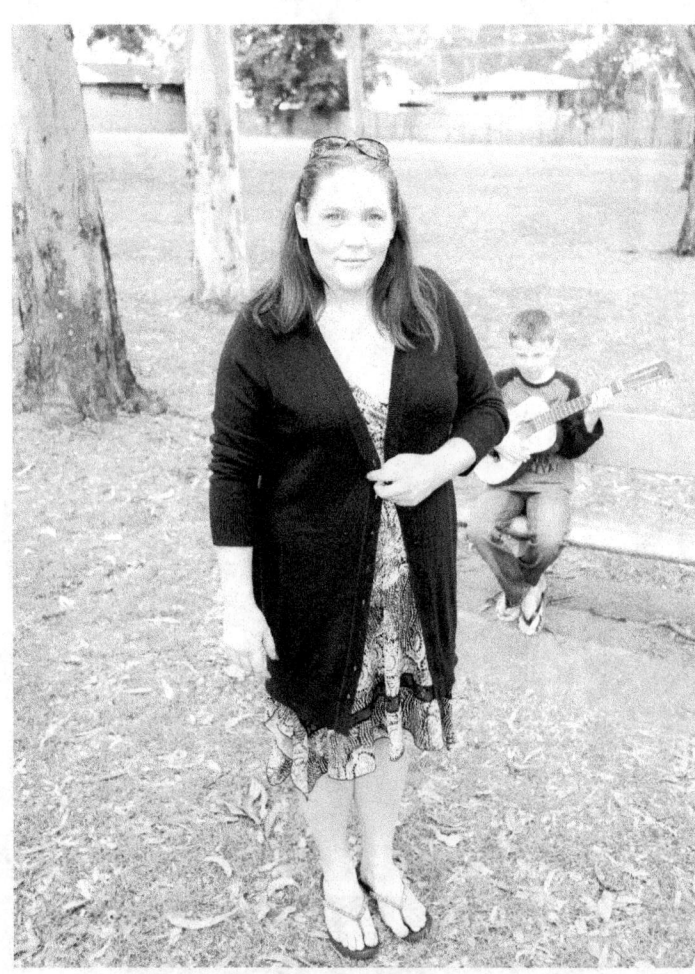

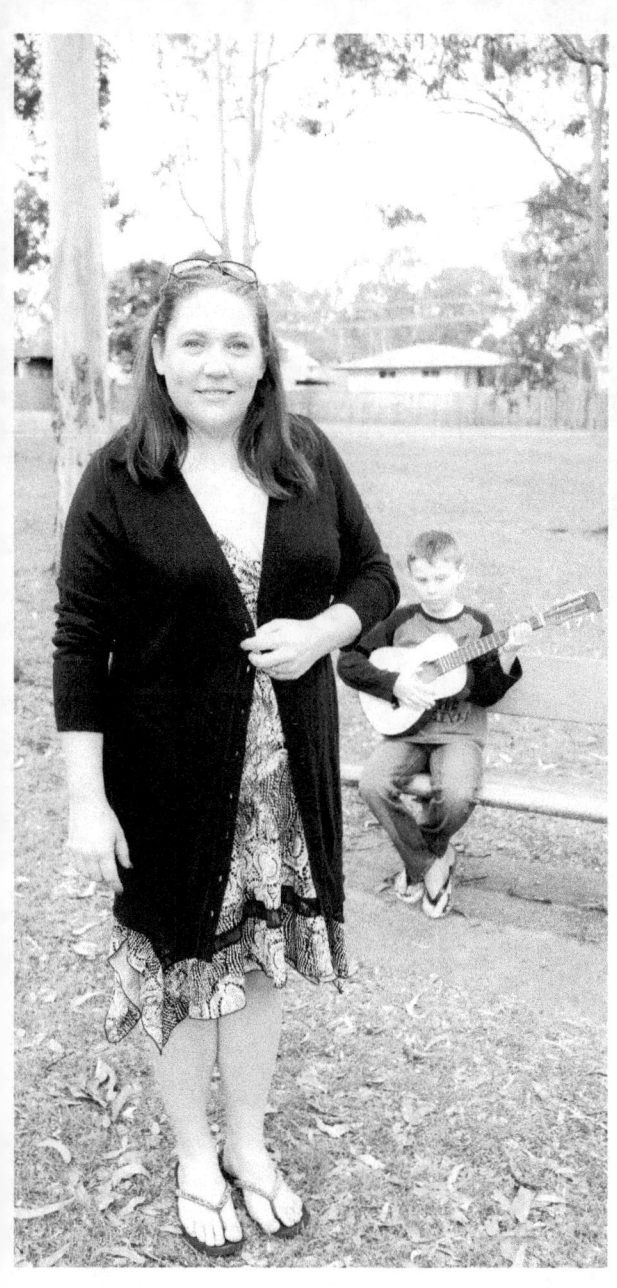
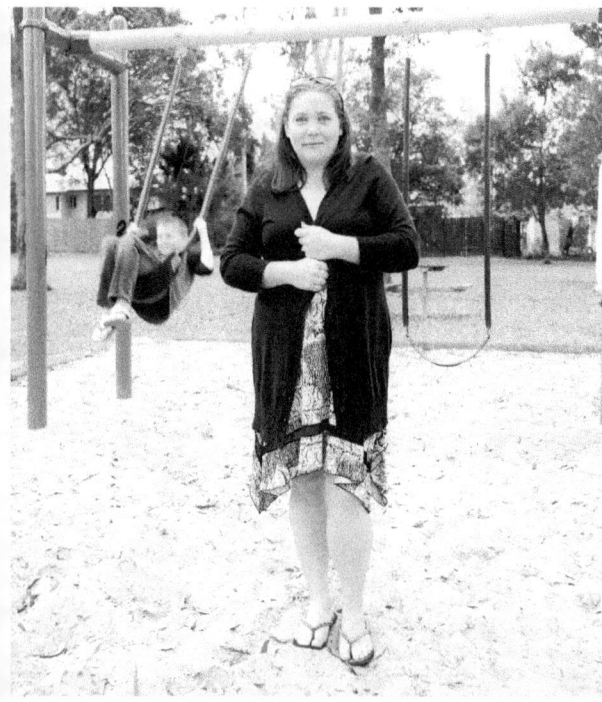

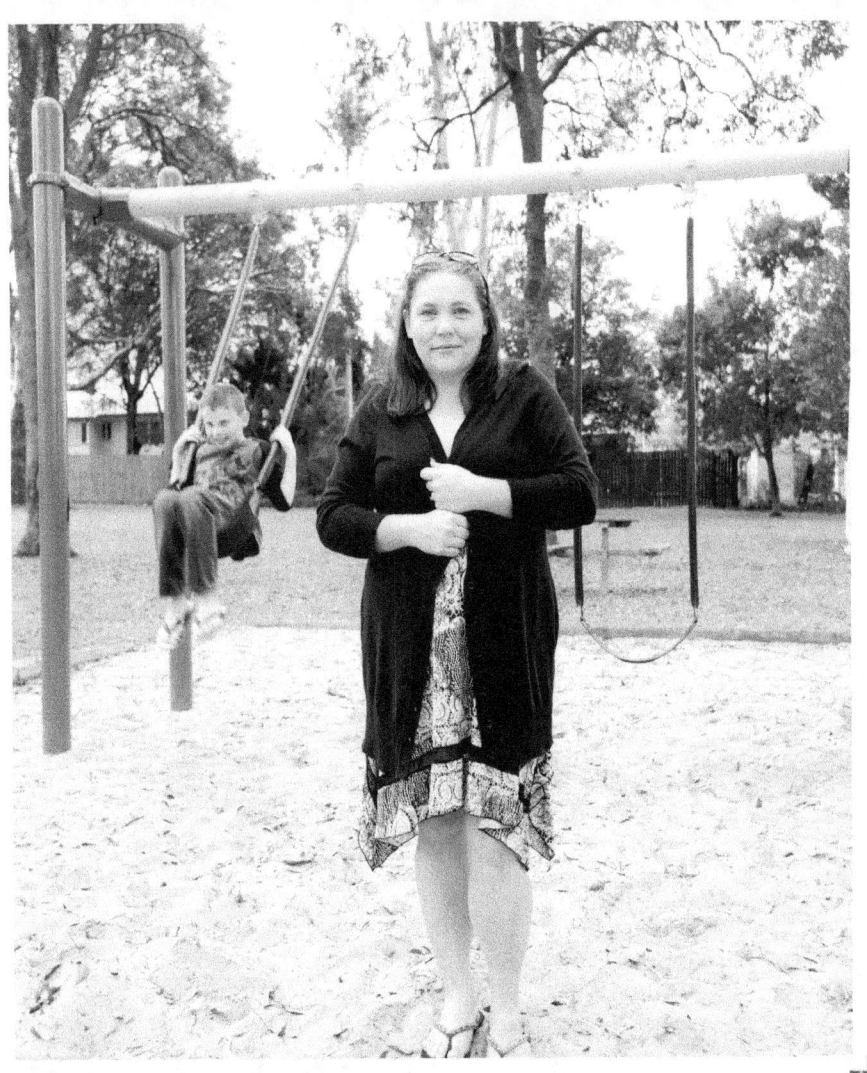

Page 29

Page 30

Page 31

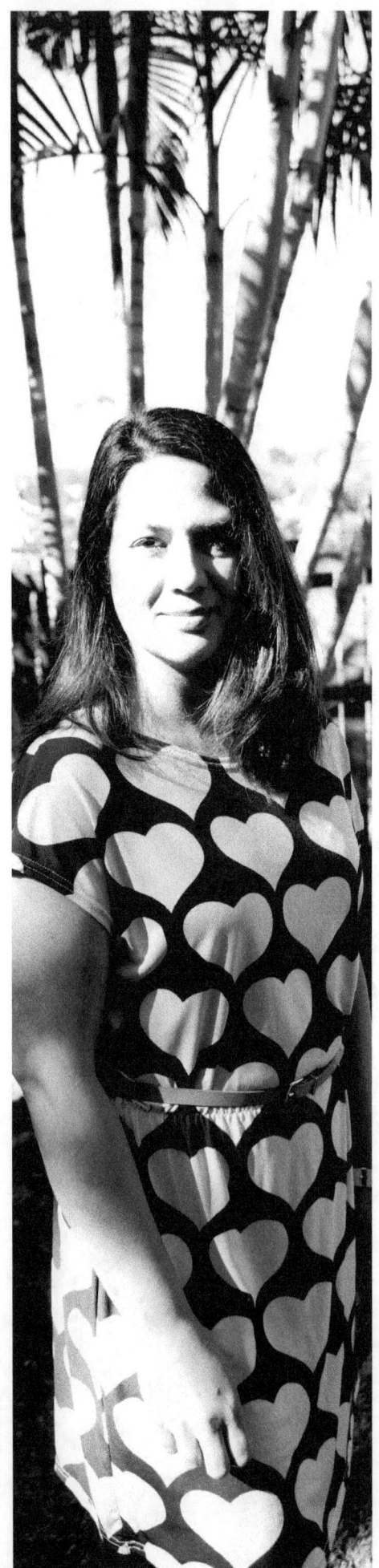
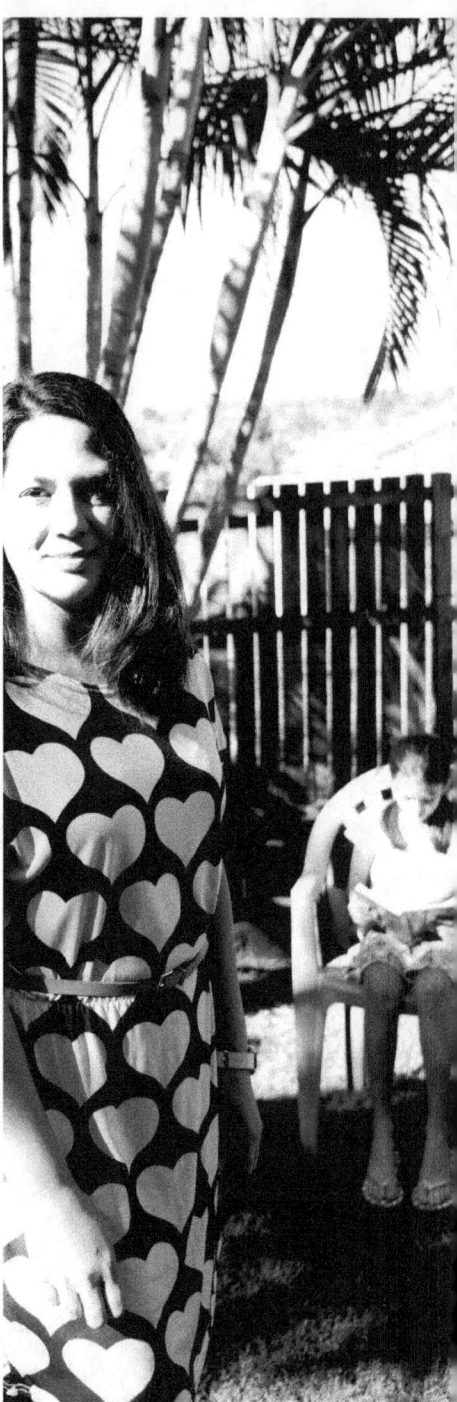
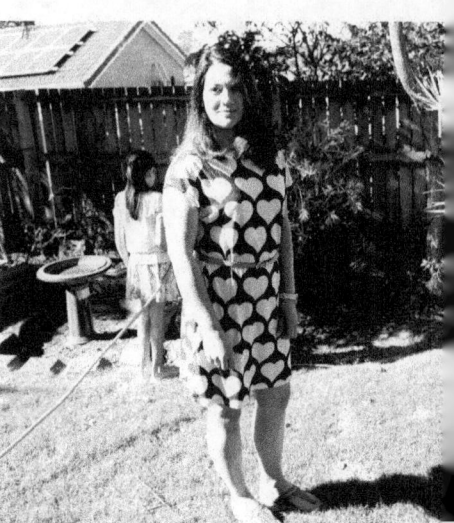

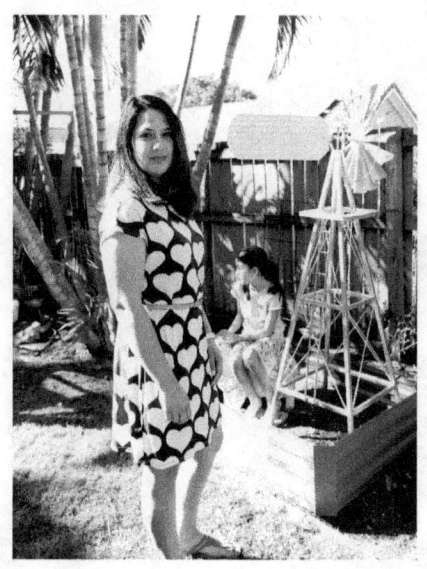

Page 37

Page 38

Page 39

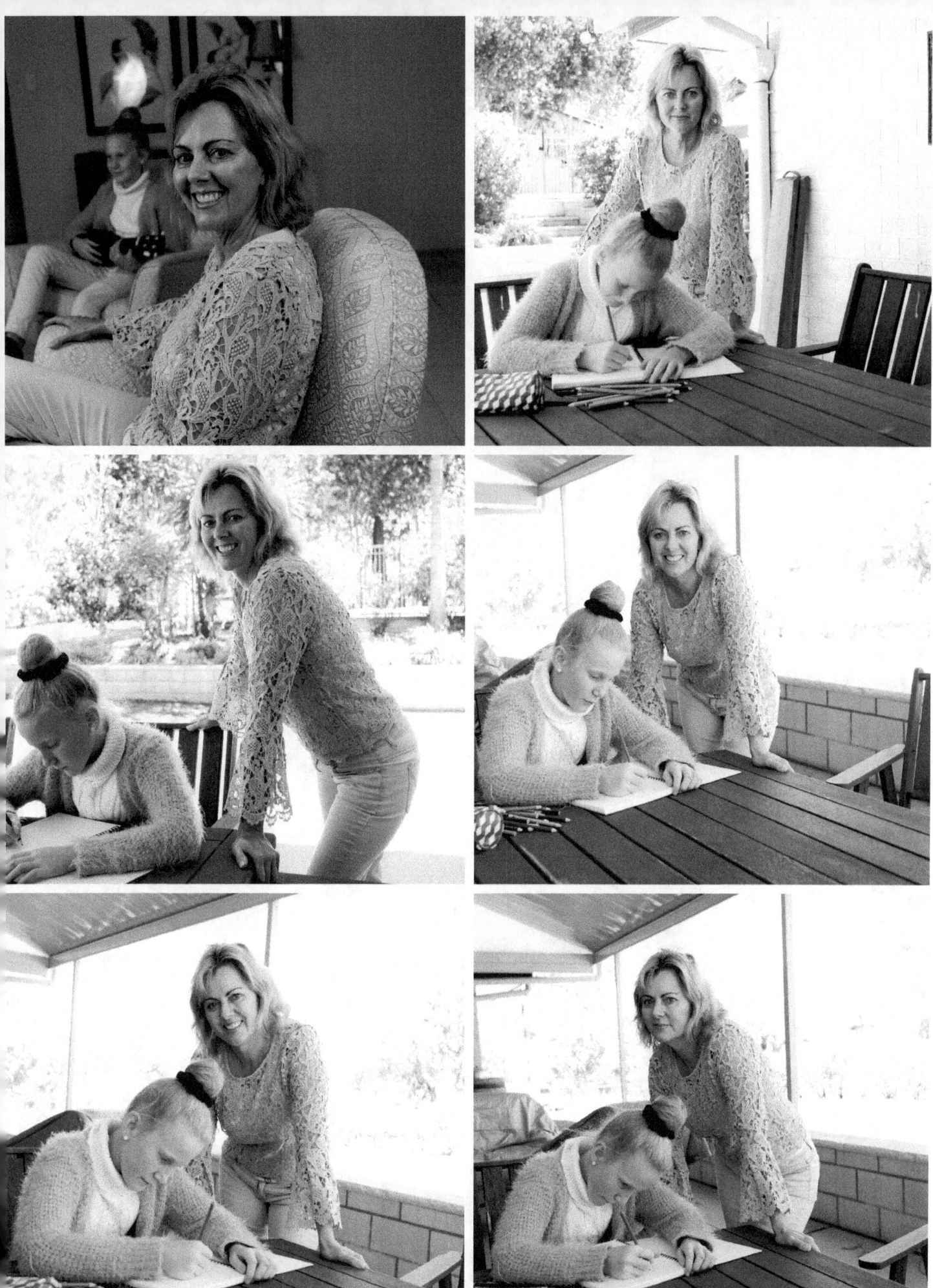

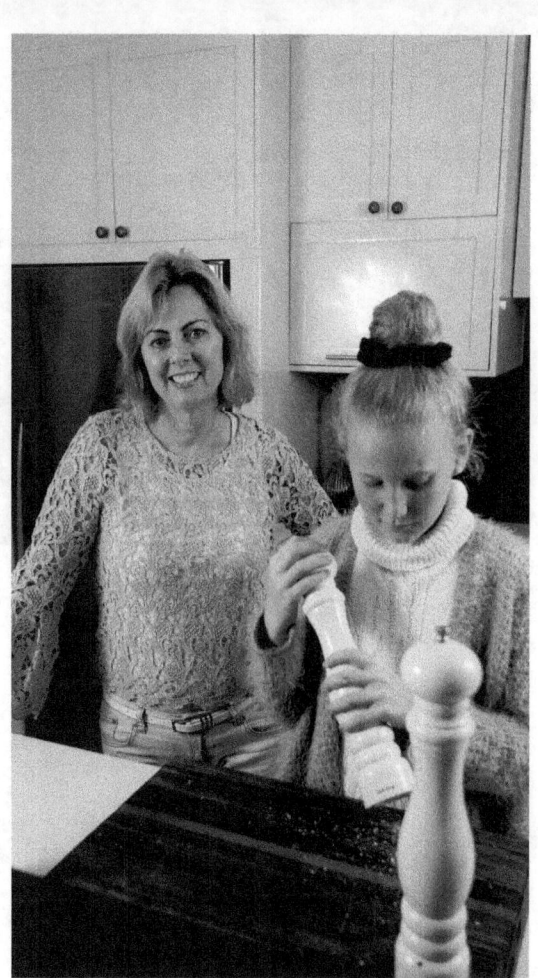

Page 43

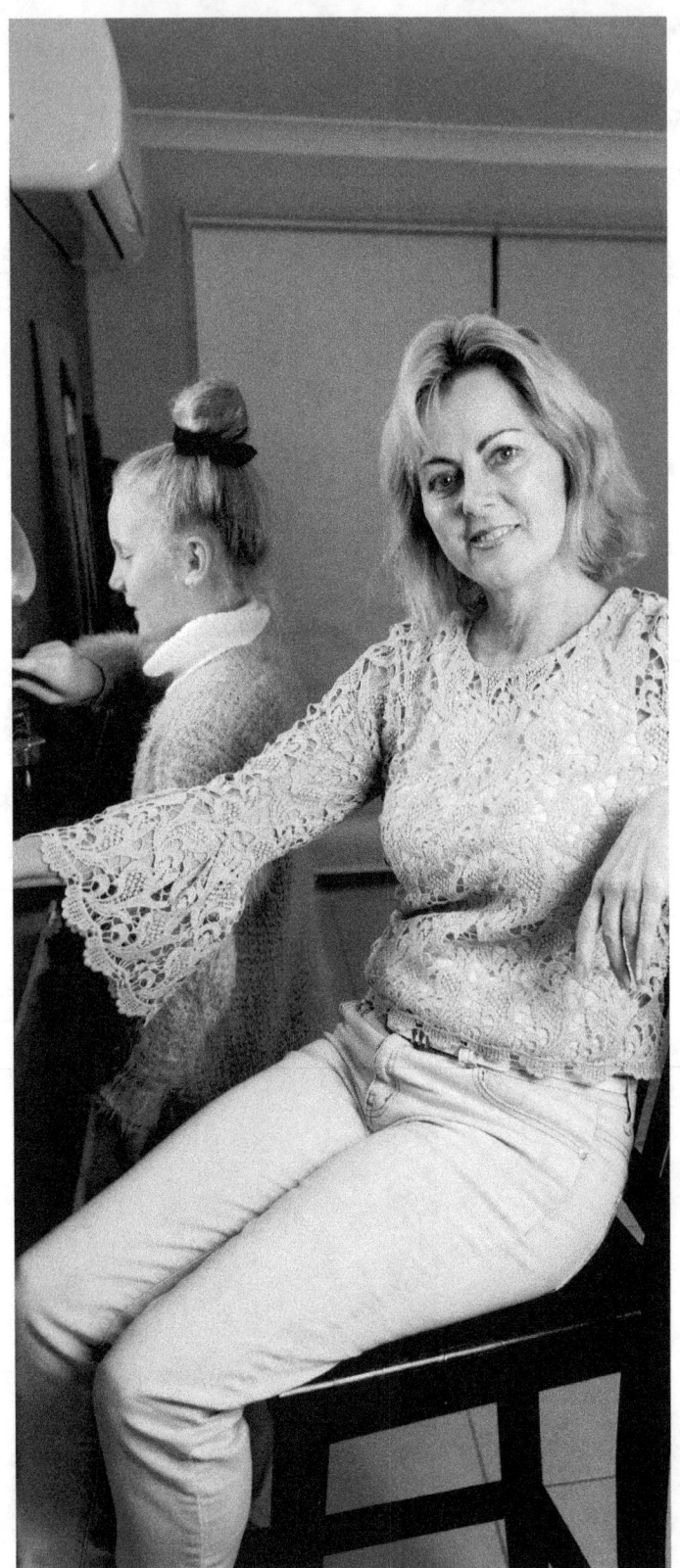

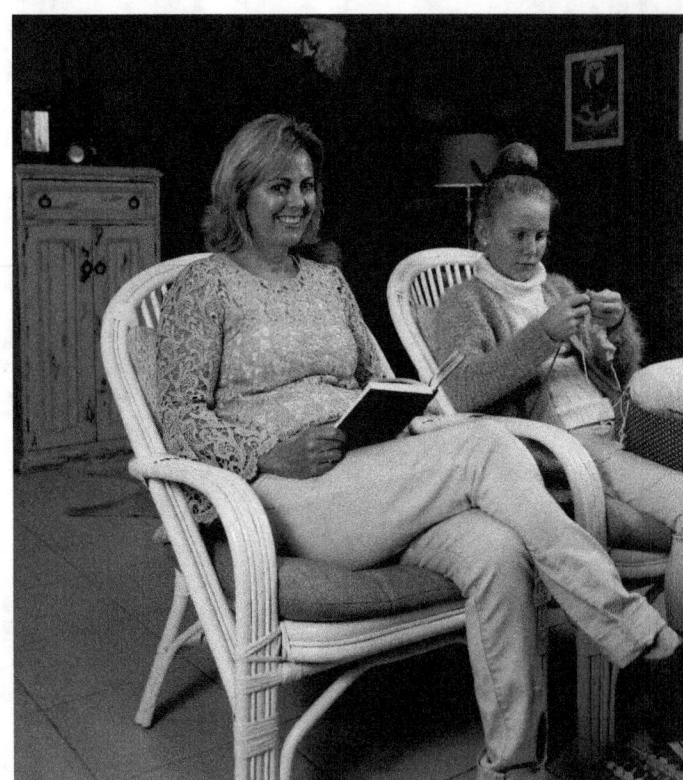

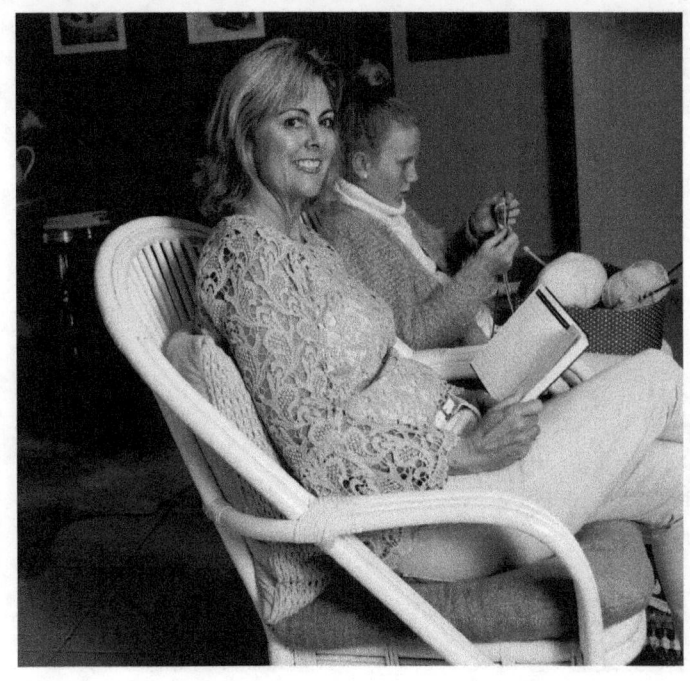
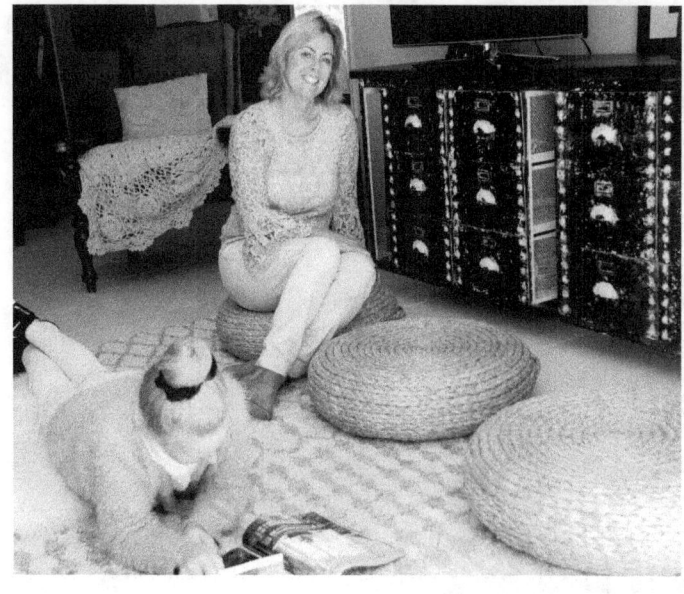

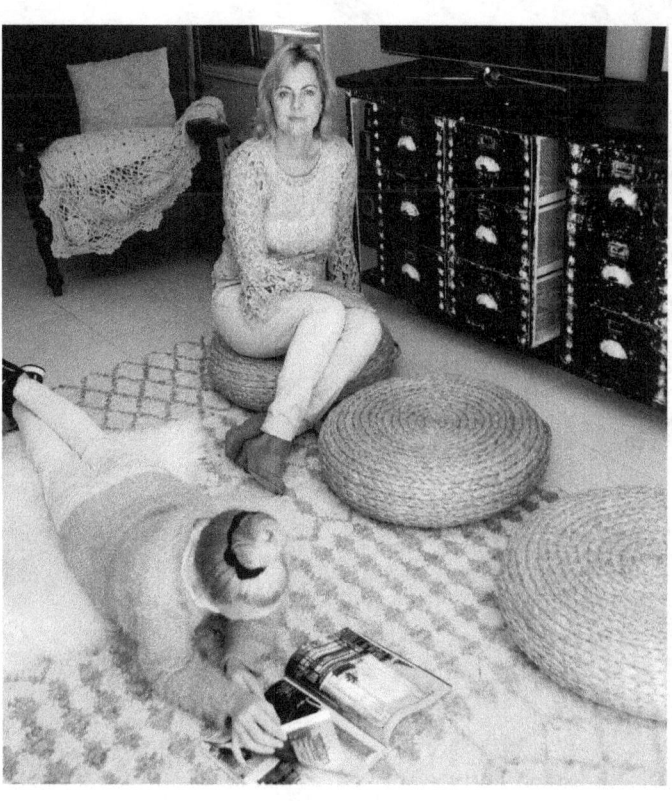

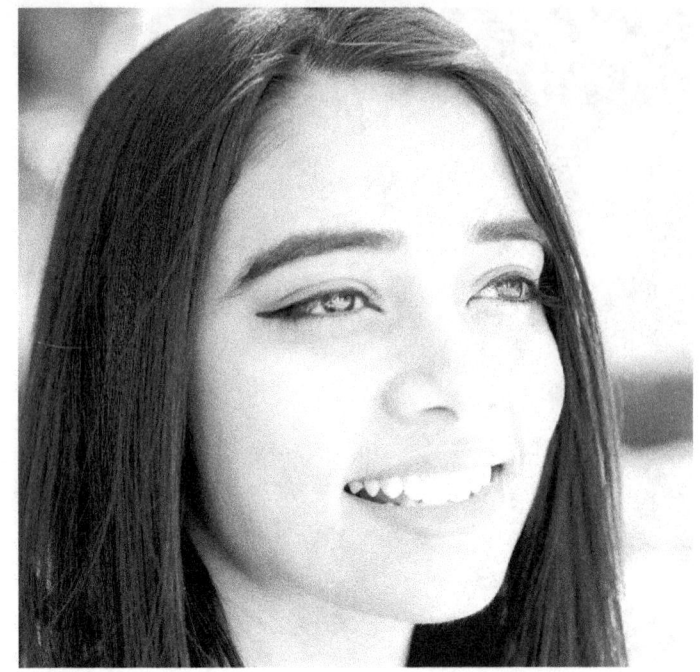

Page 47

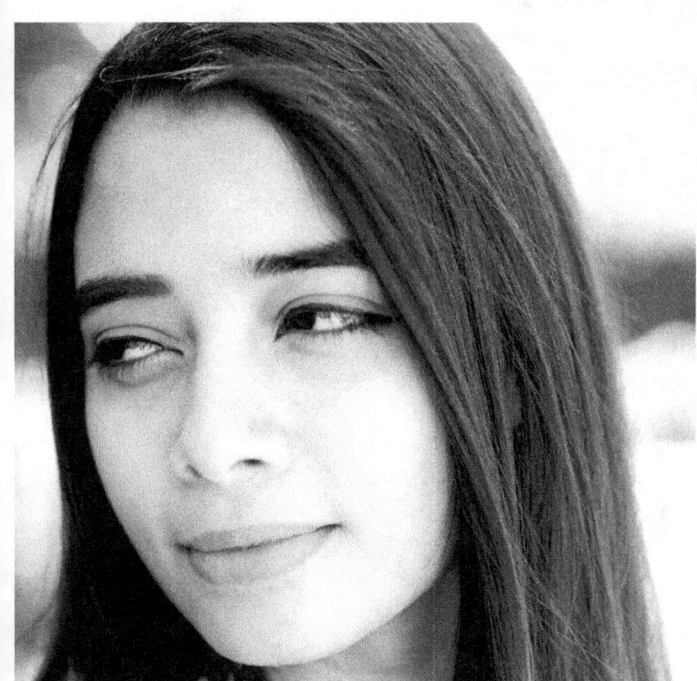
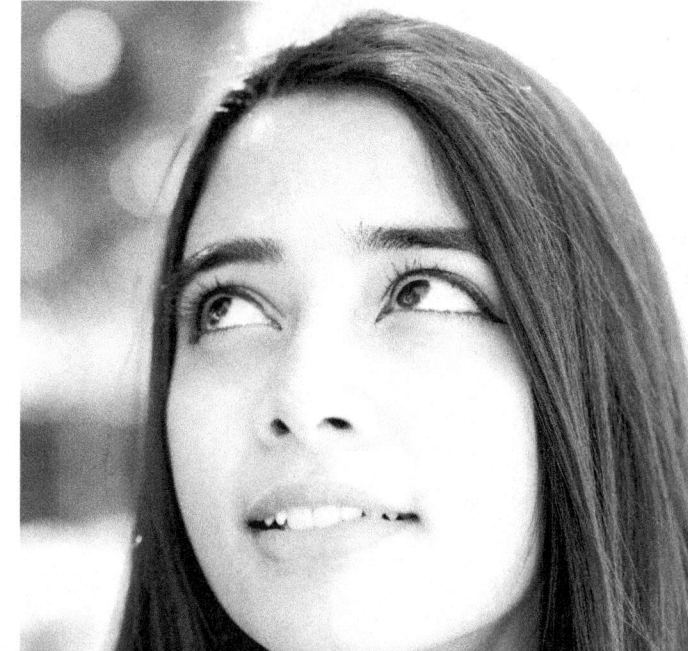

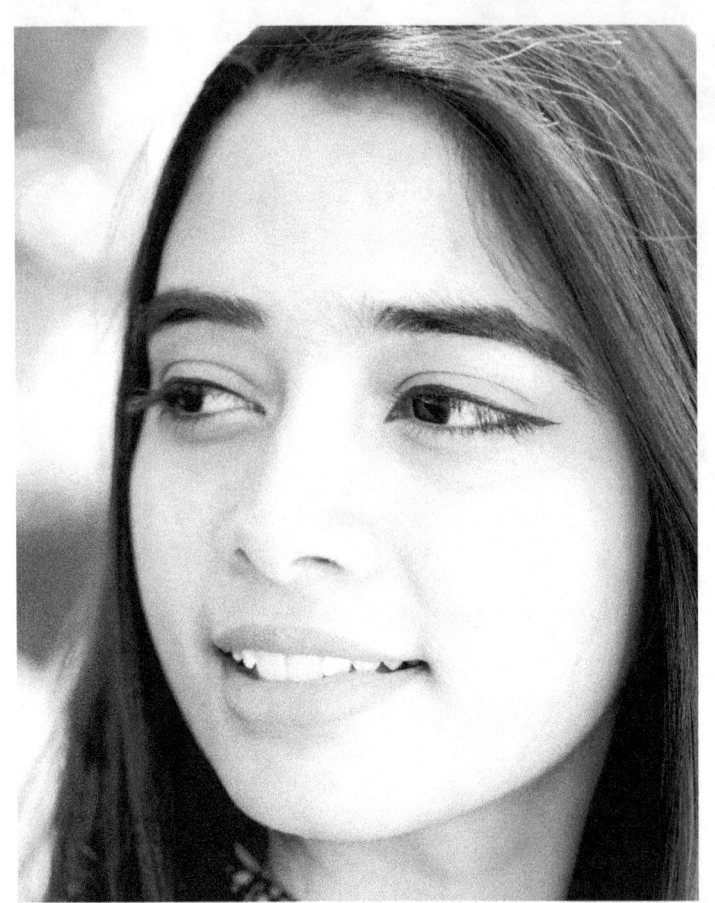
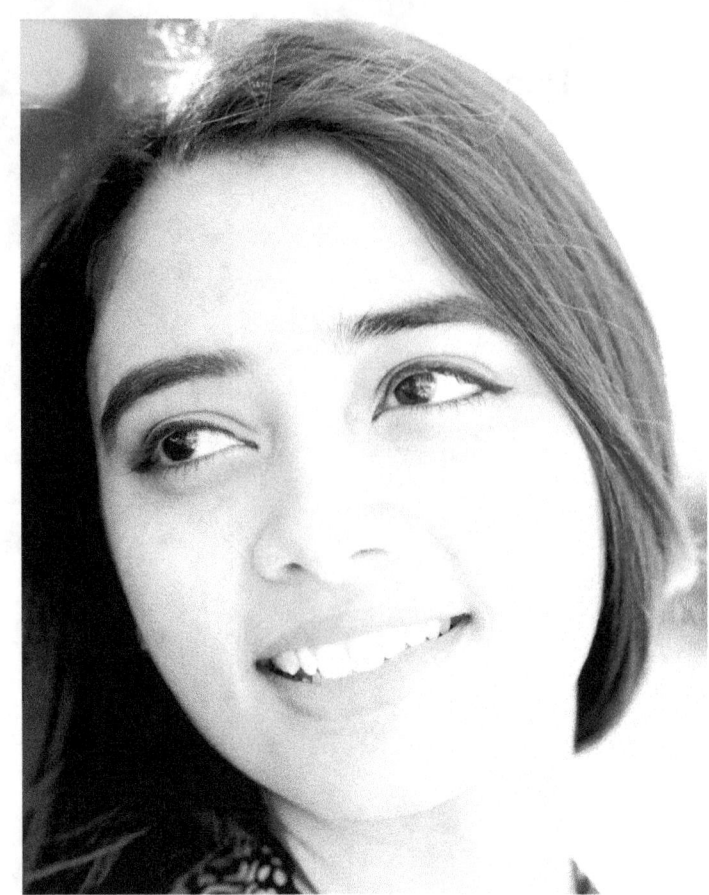

Page 49

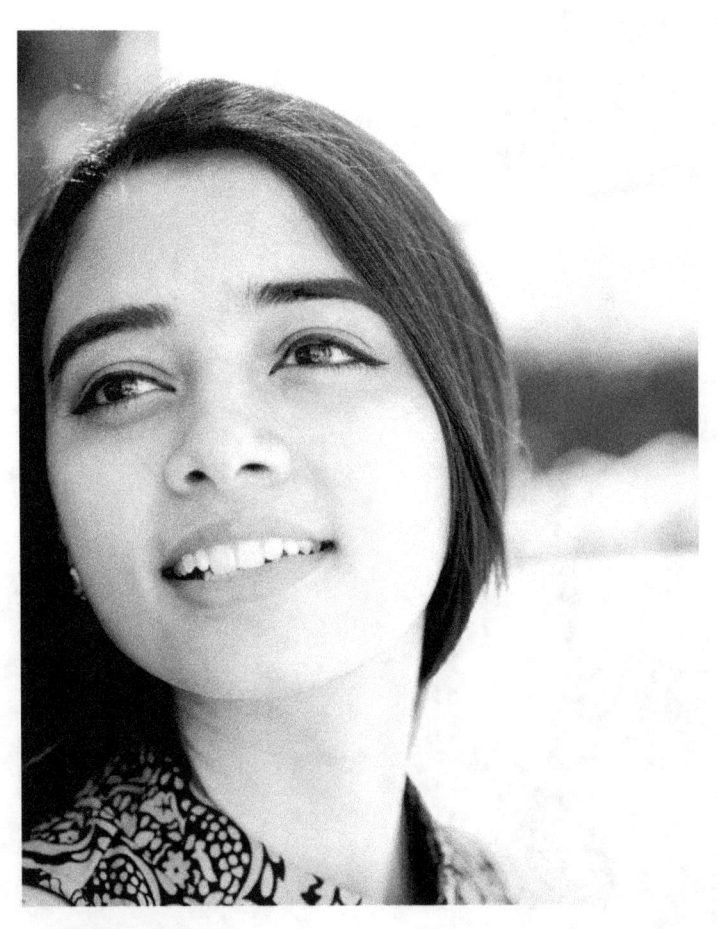
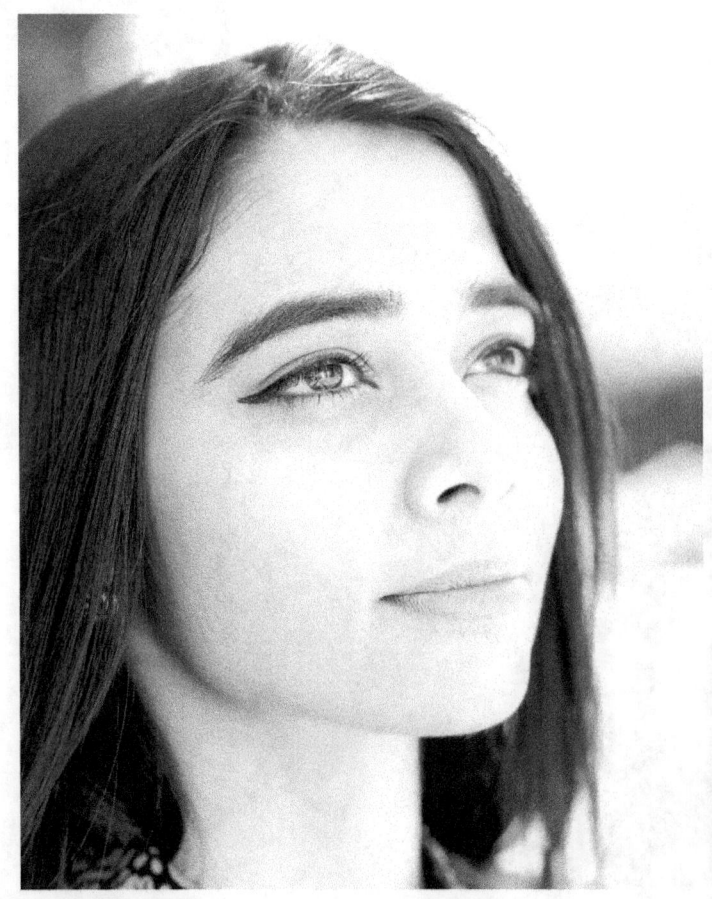

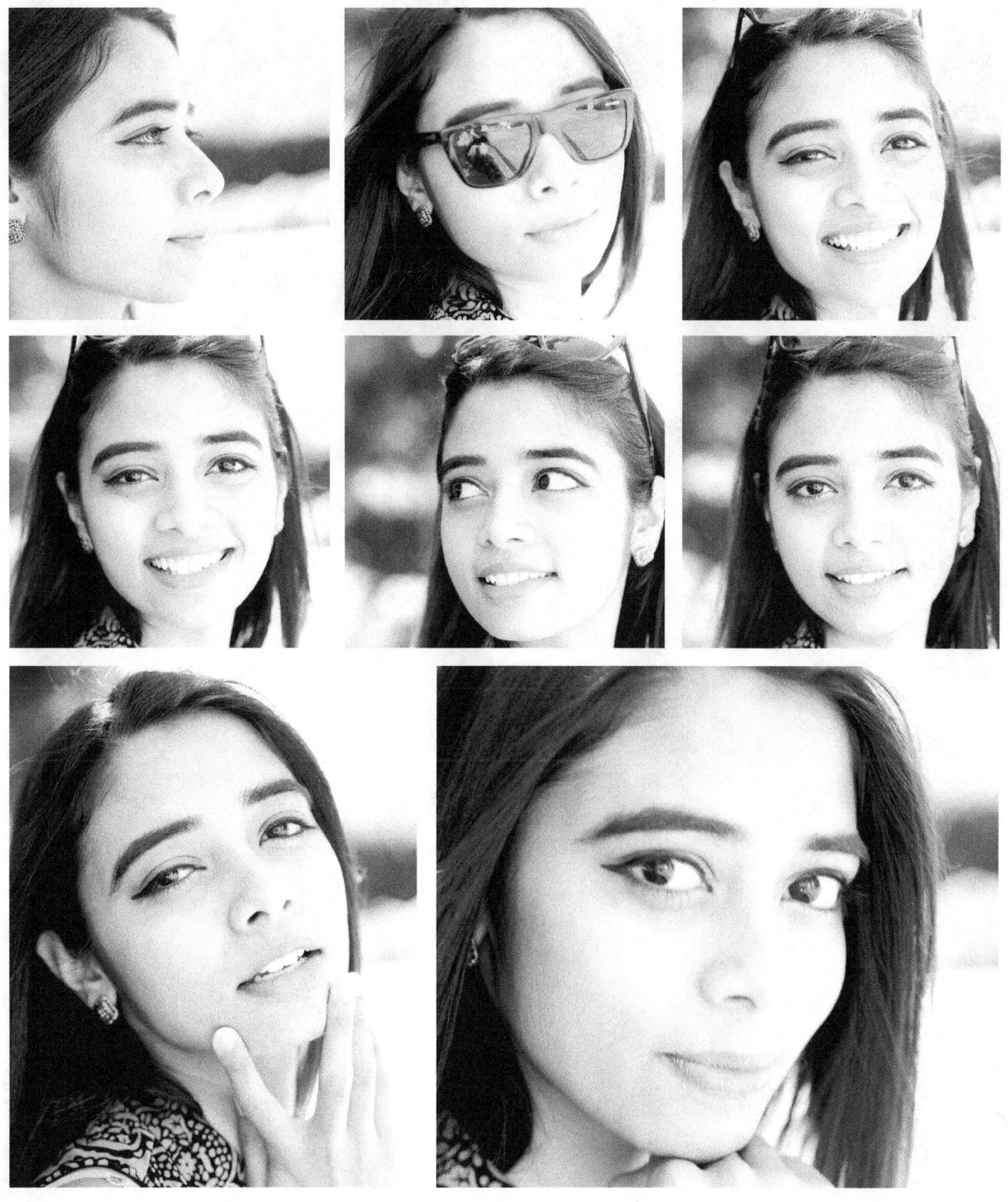

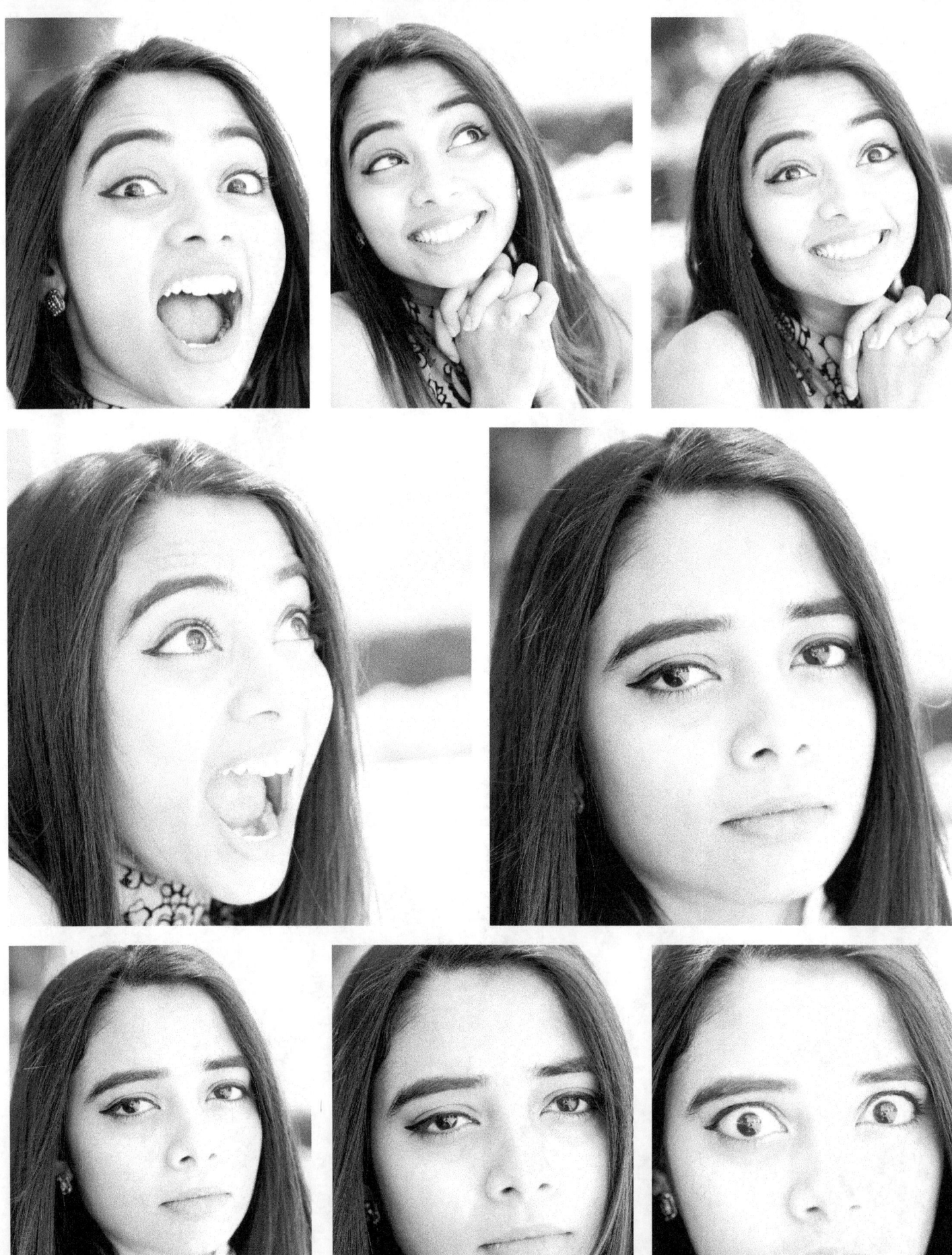

Page 52

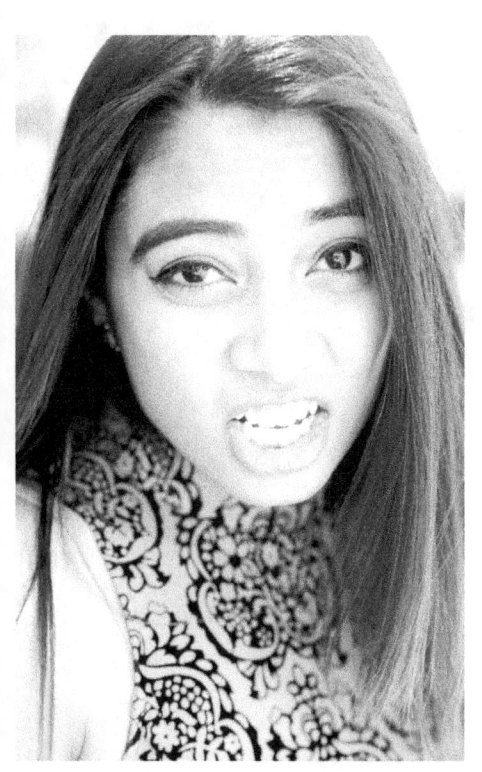
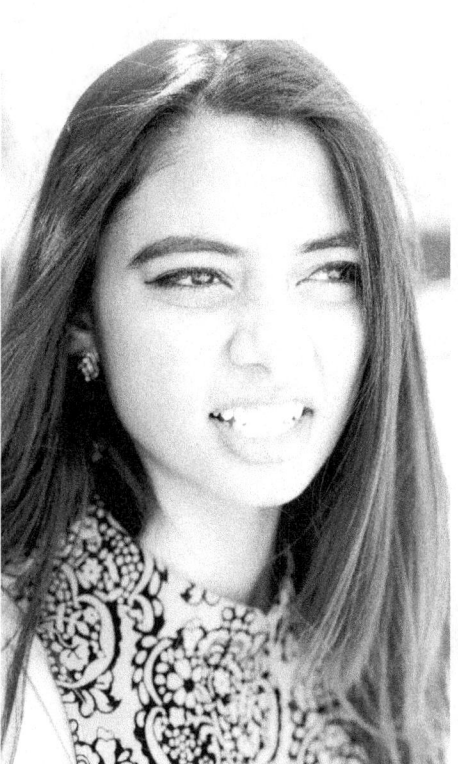
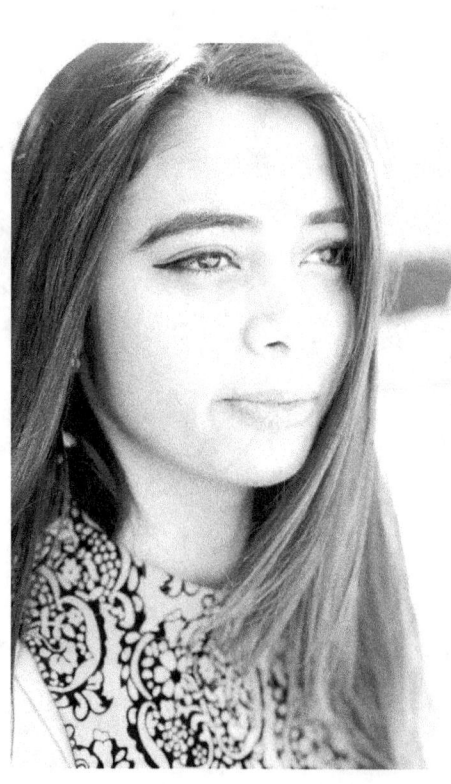

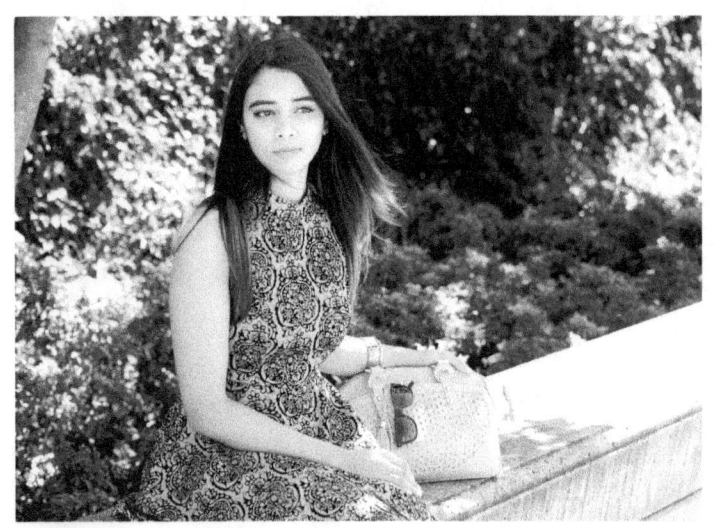
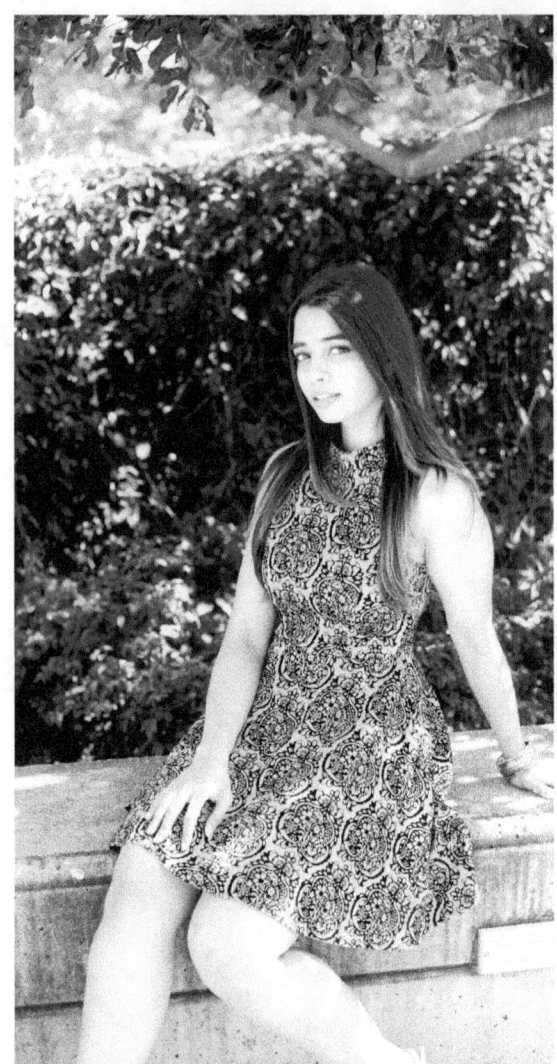
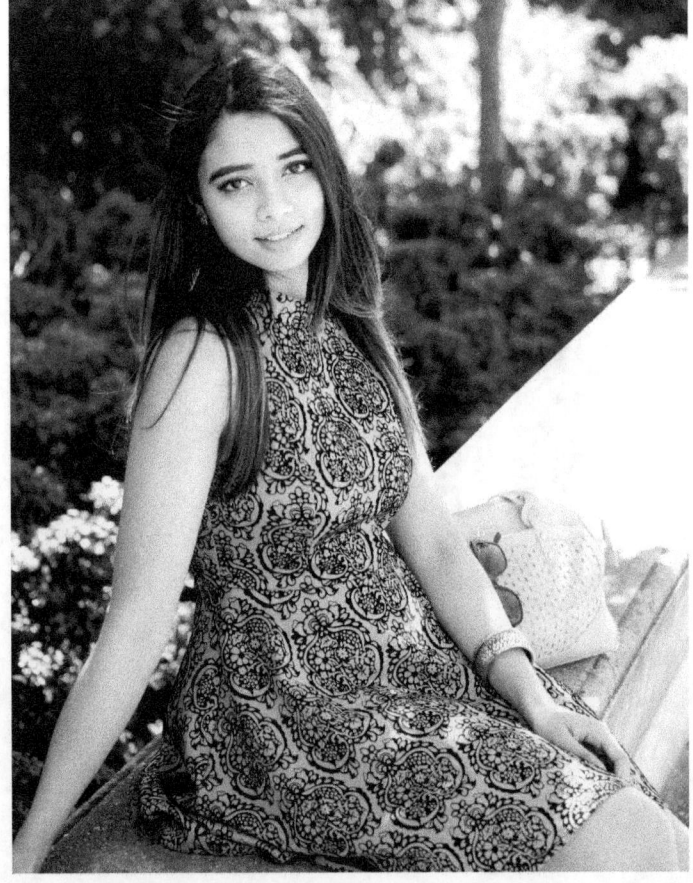
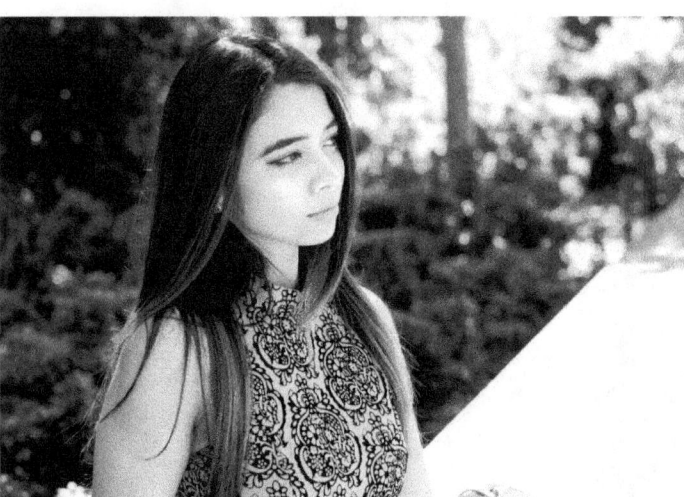

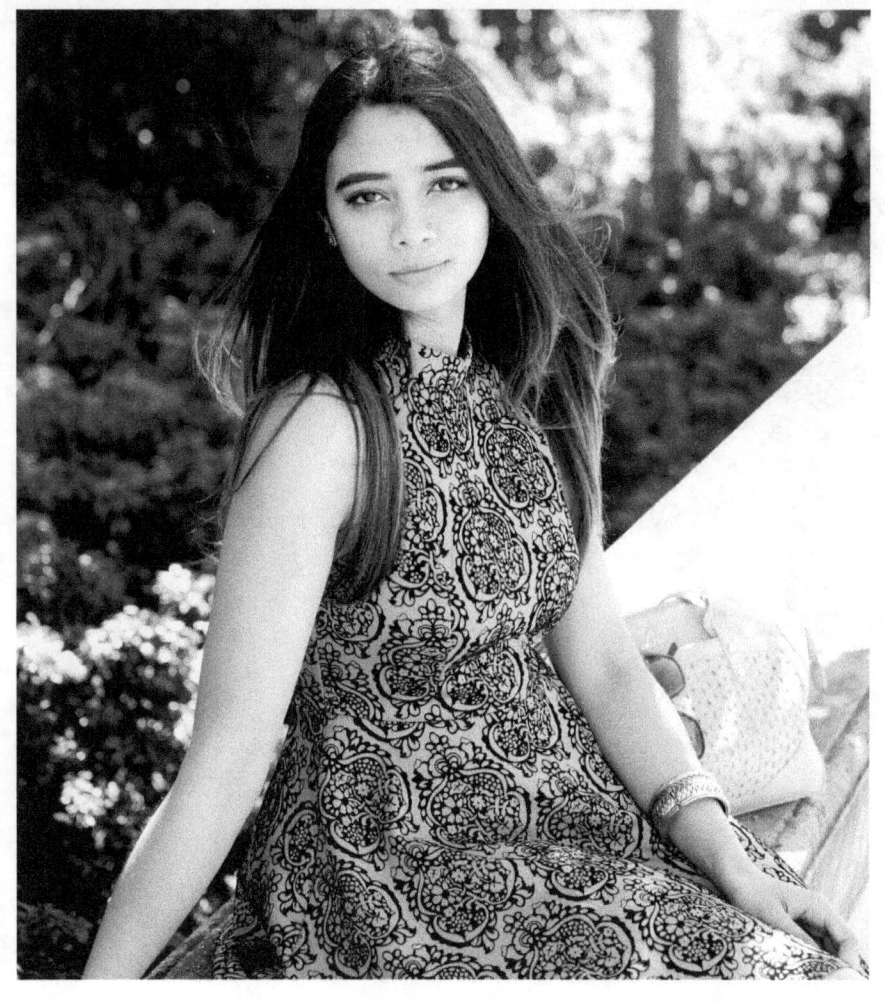
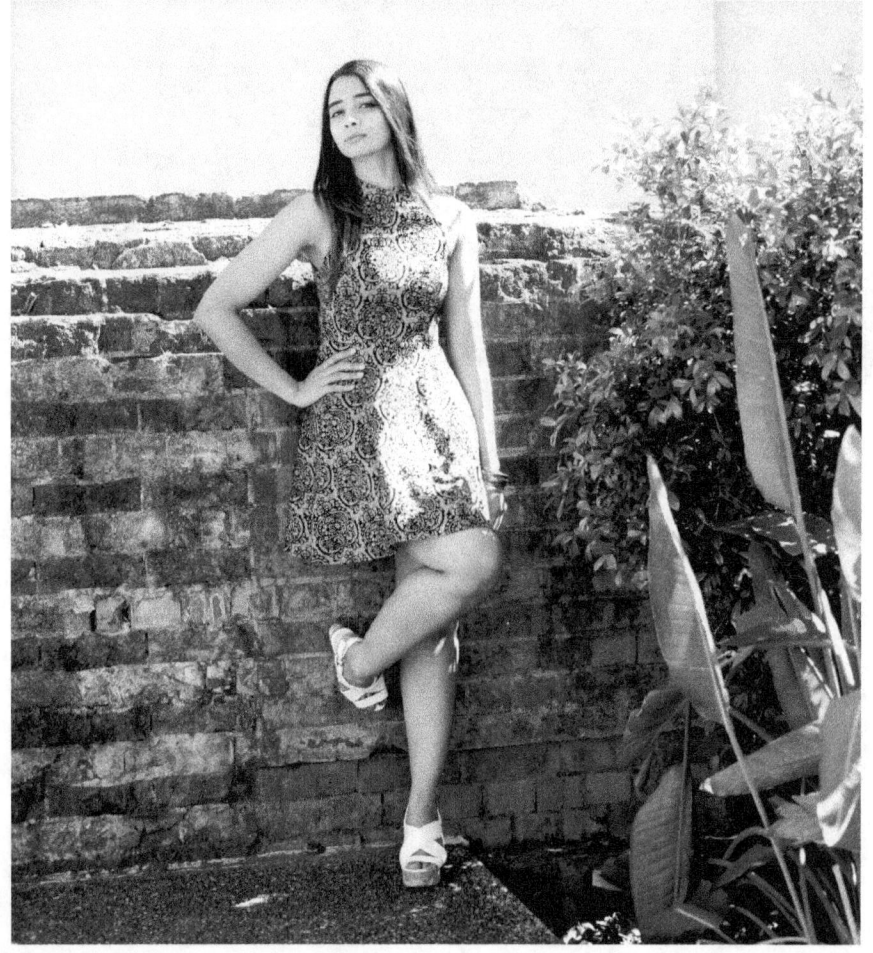

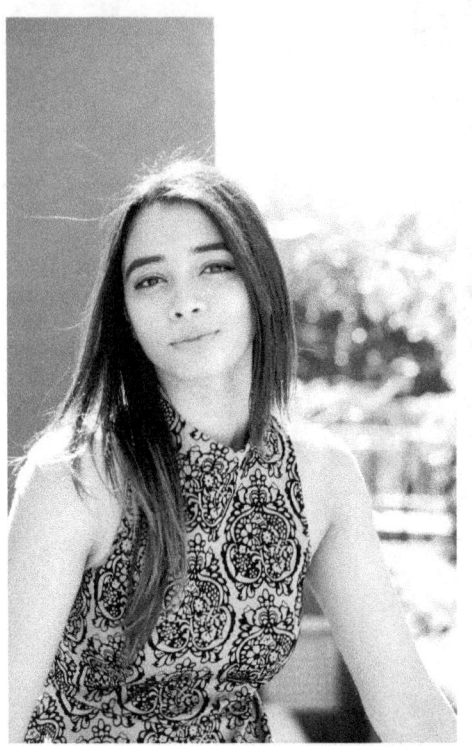

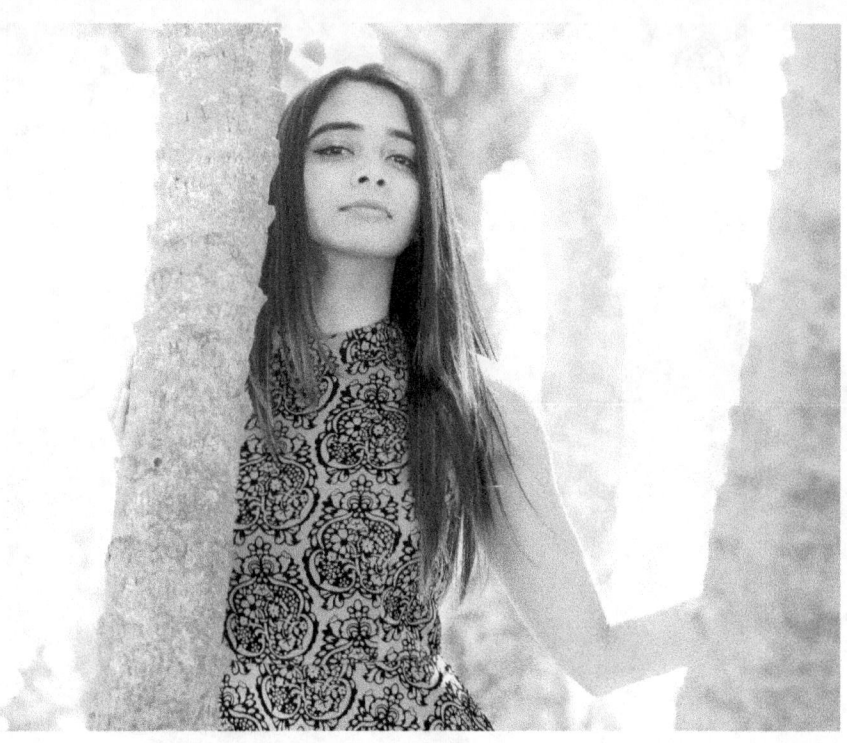
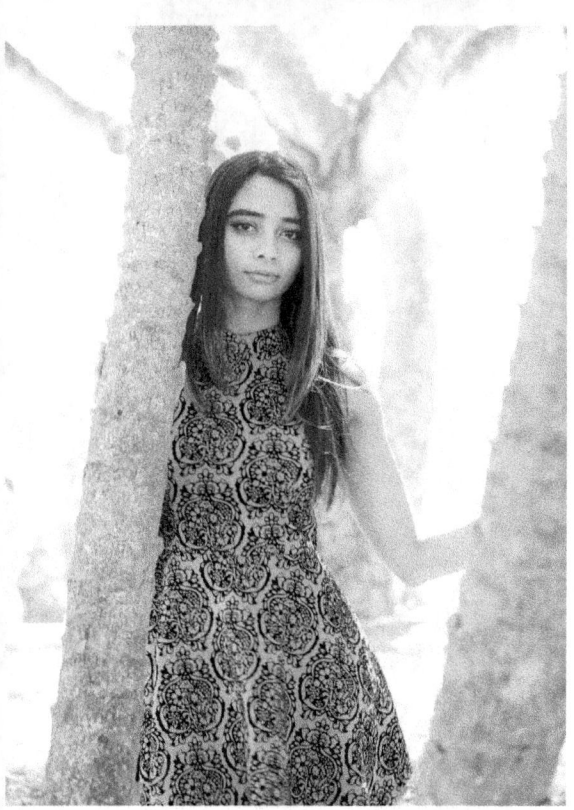
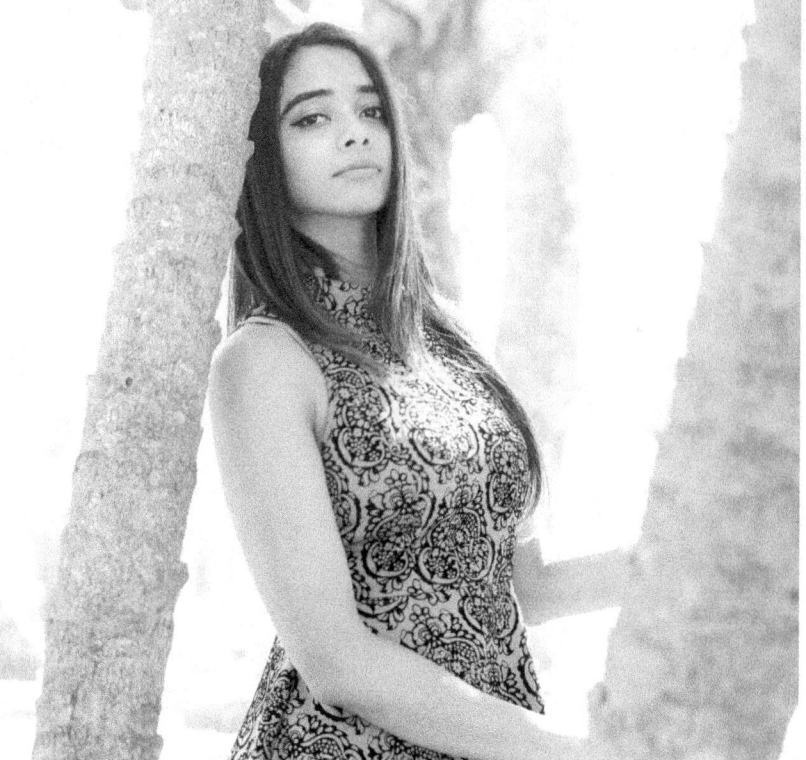

Page 56

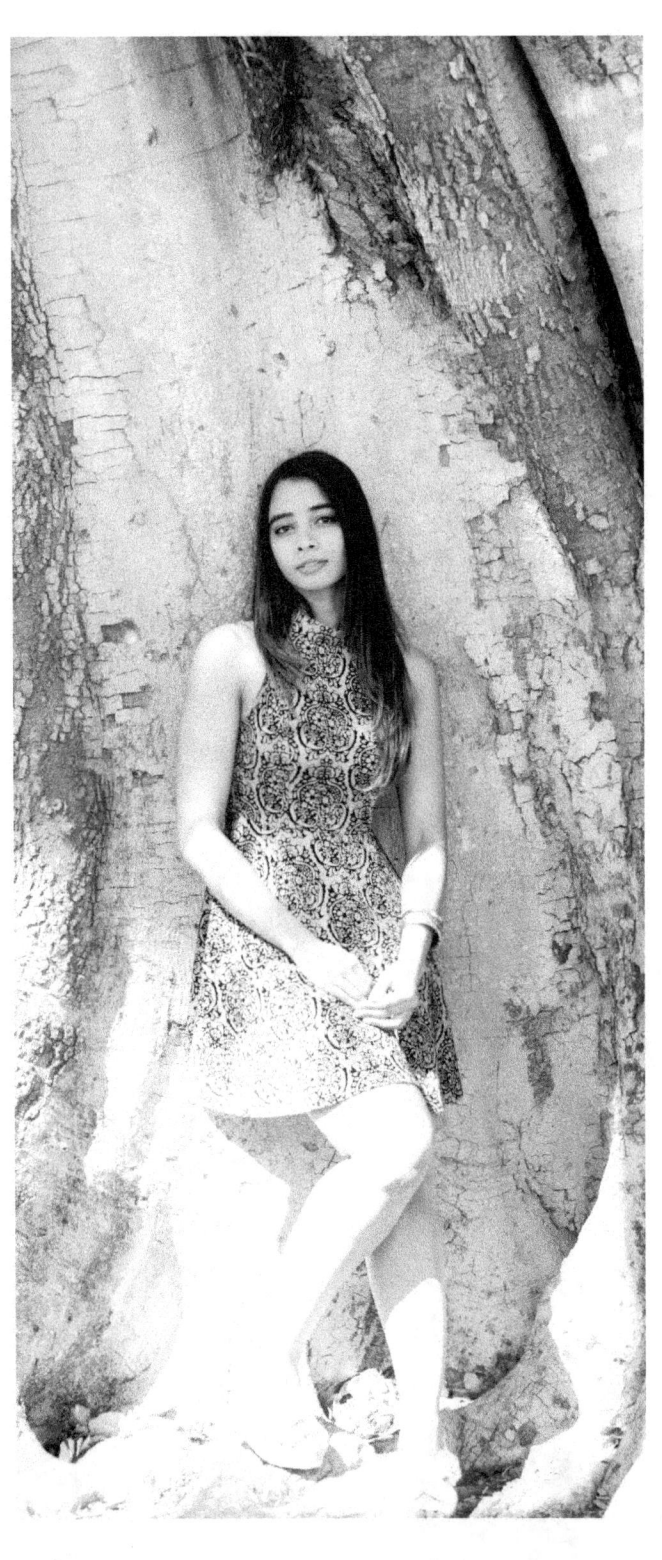
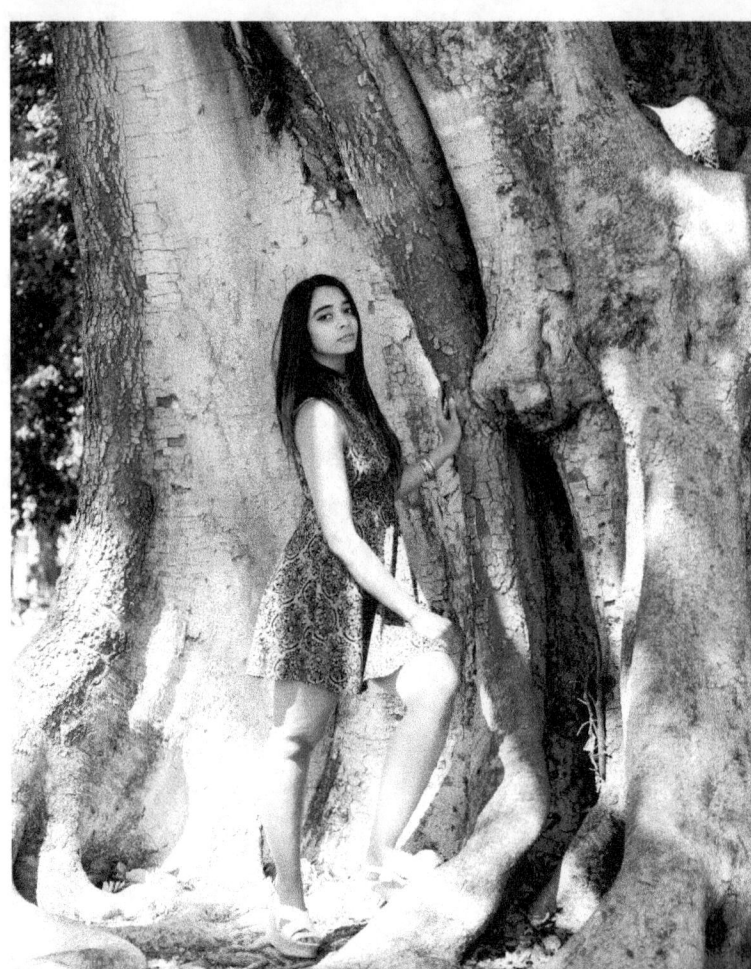
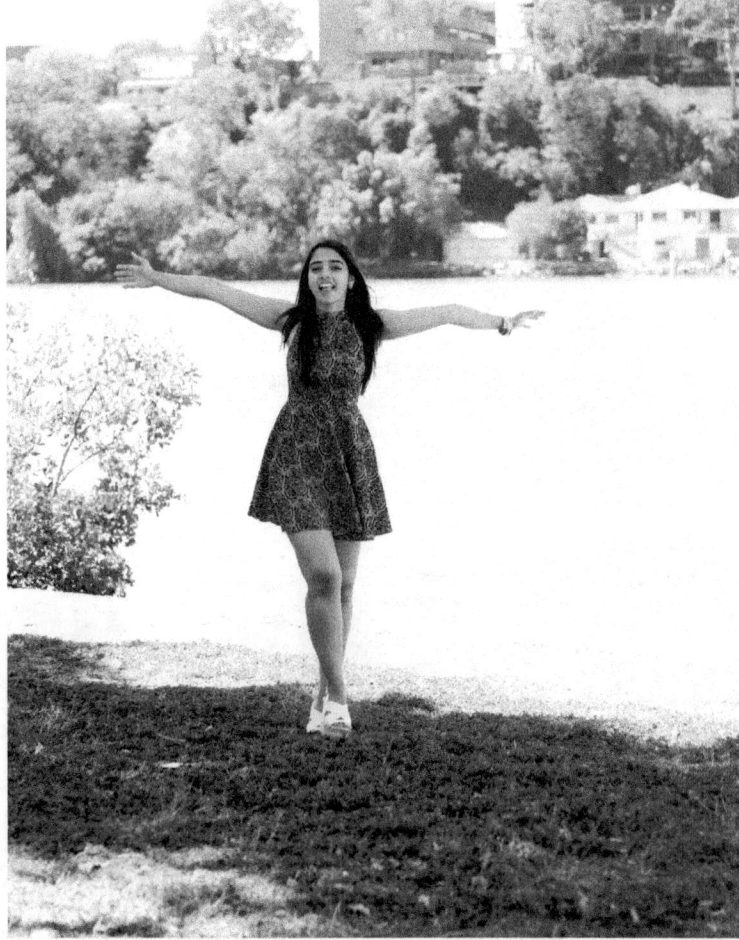

Page 58

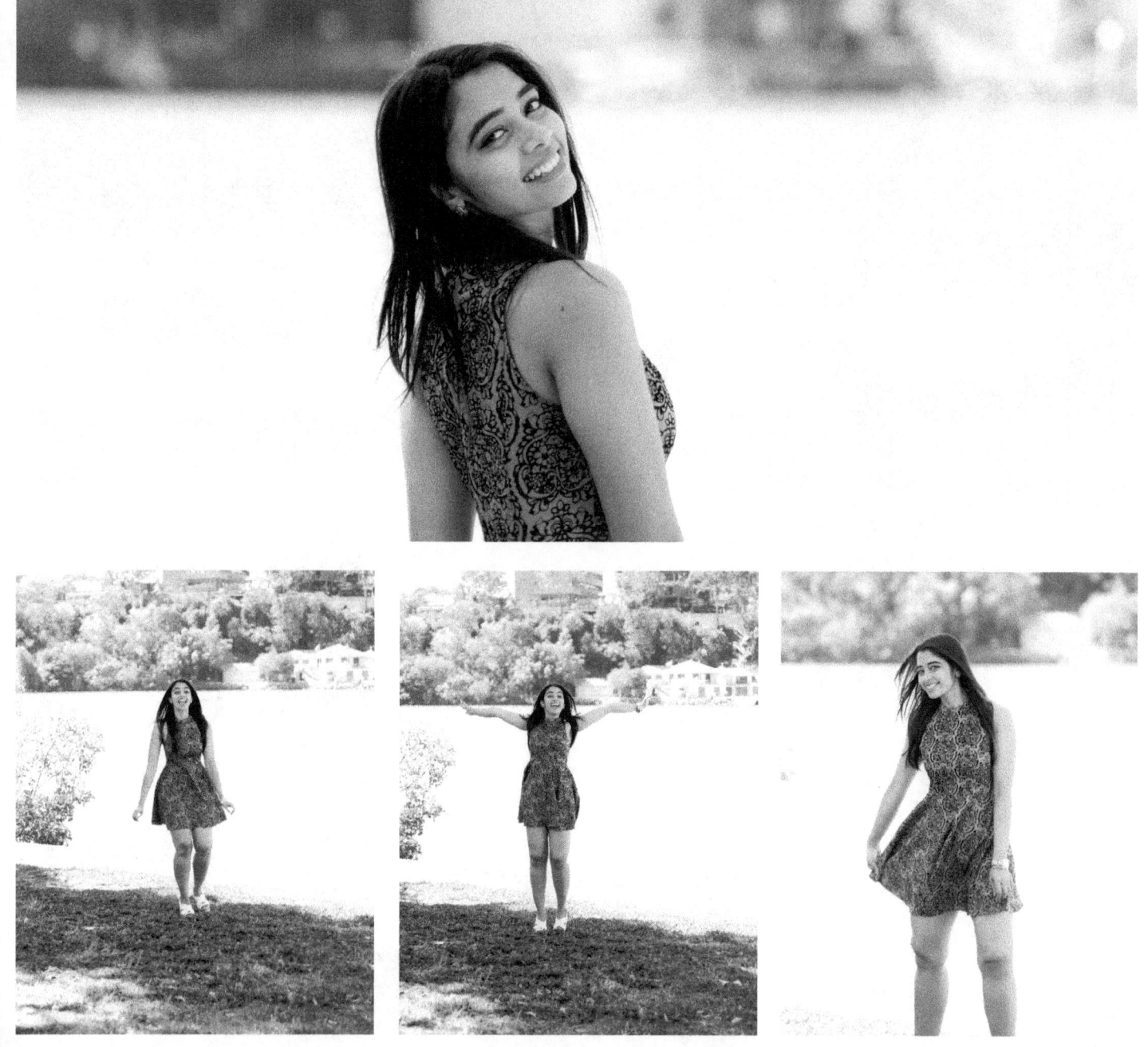

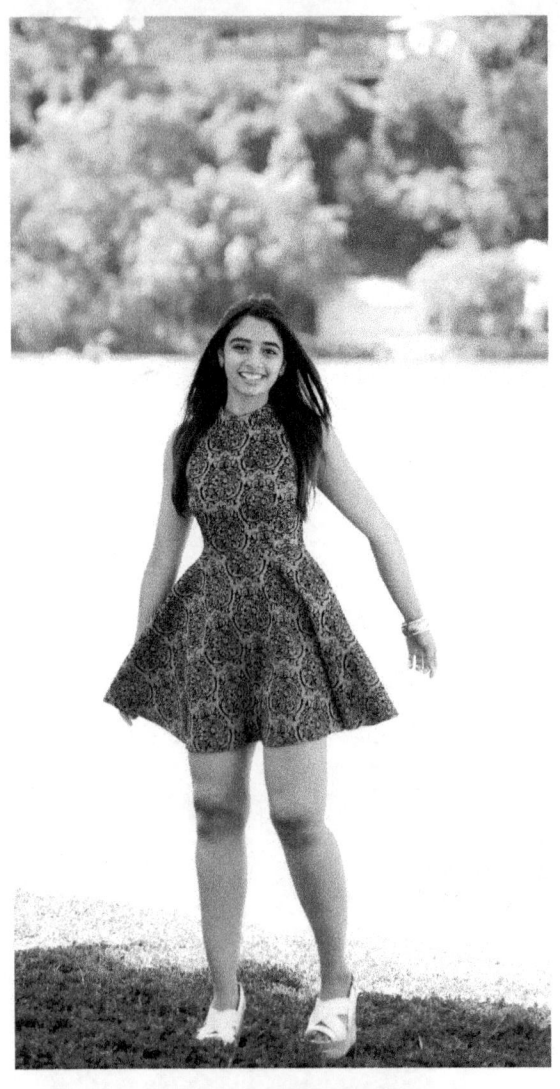
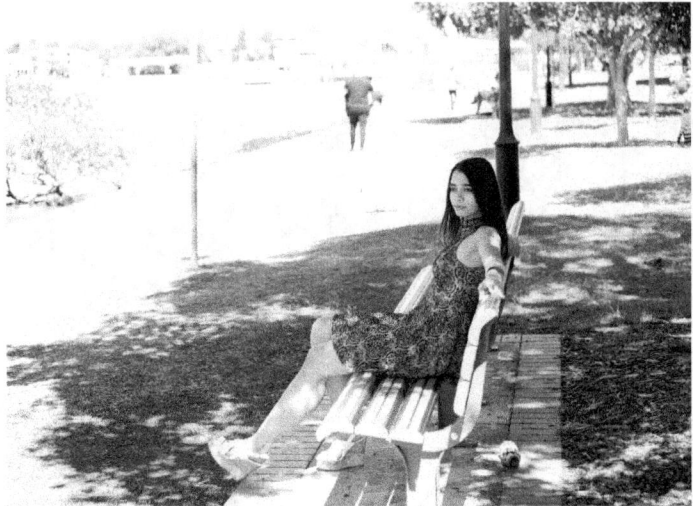
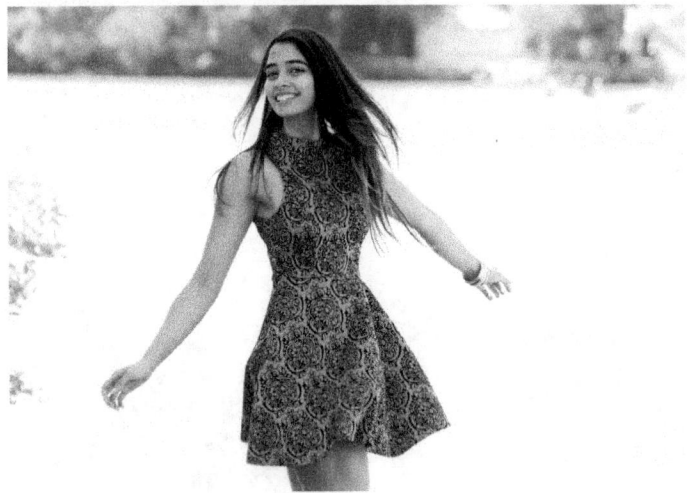
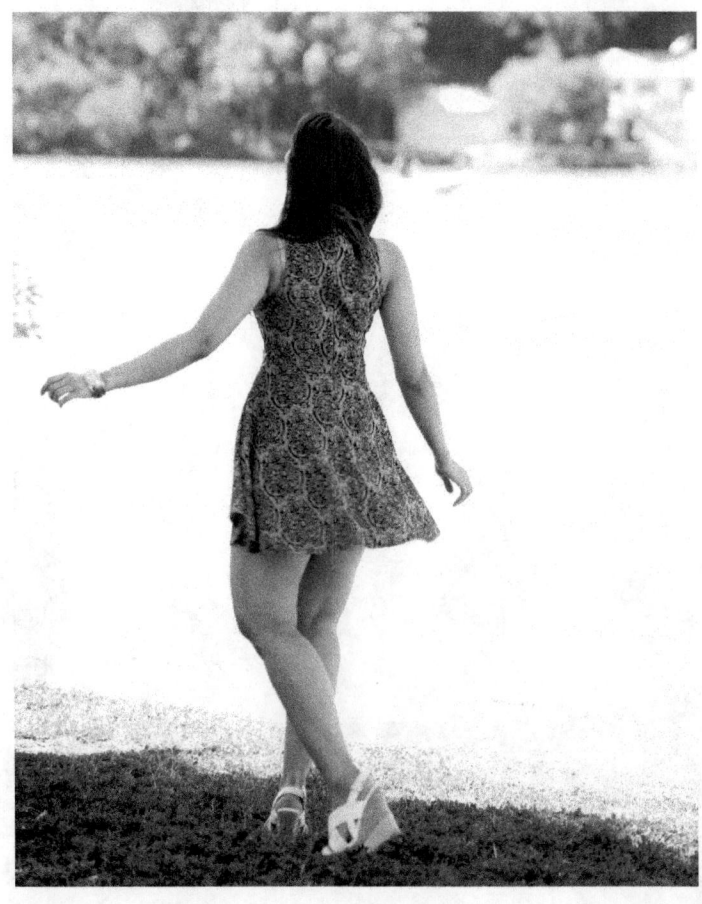

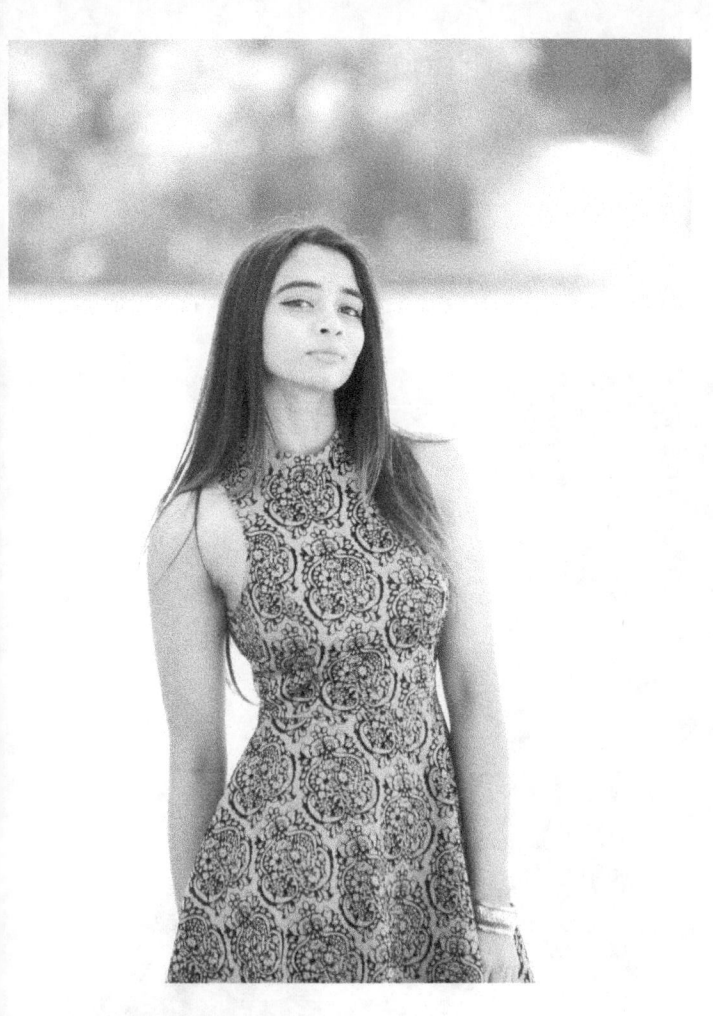
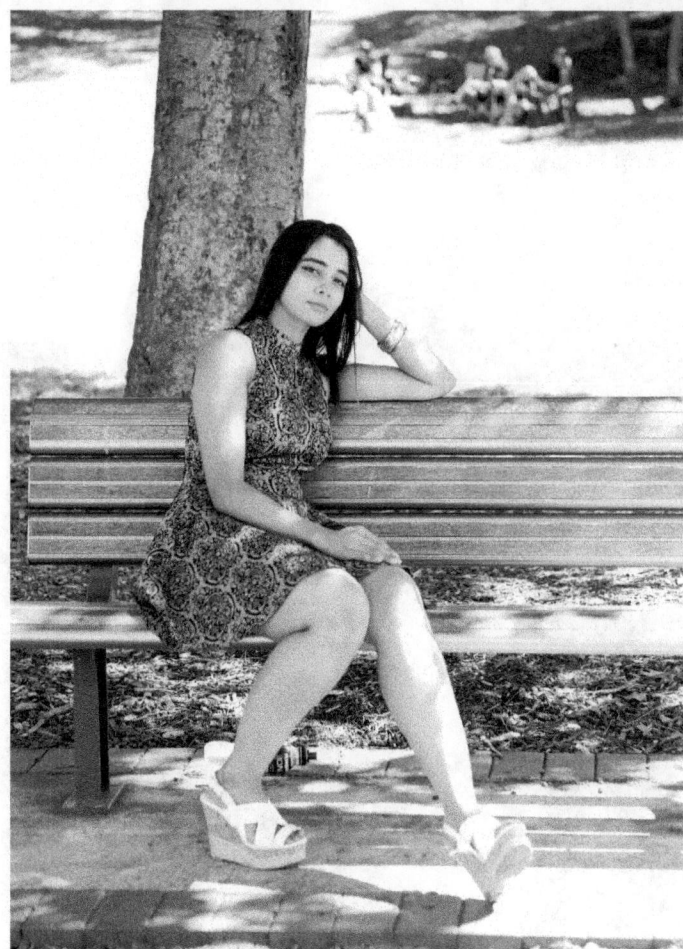
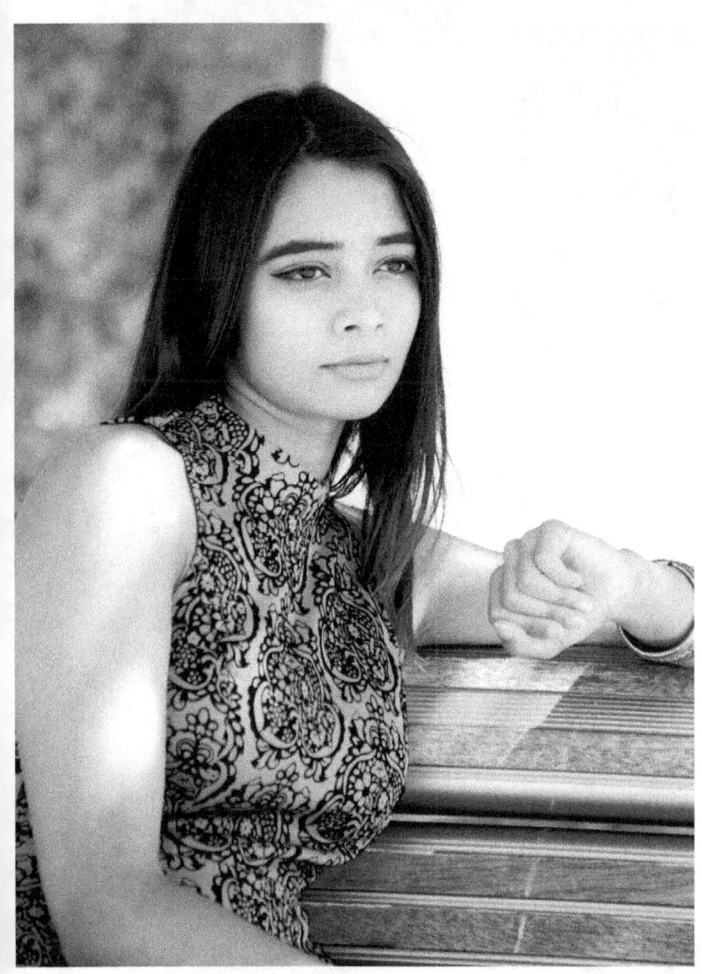
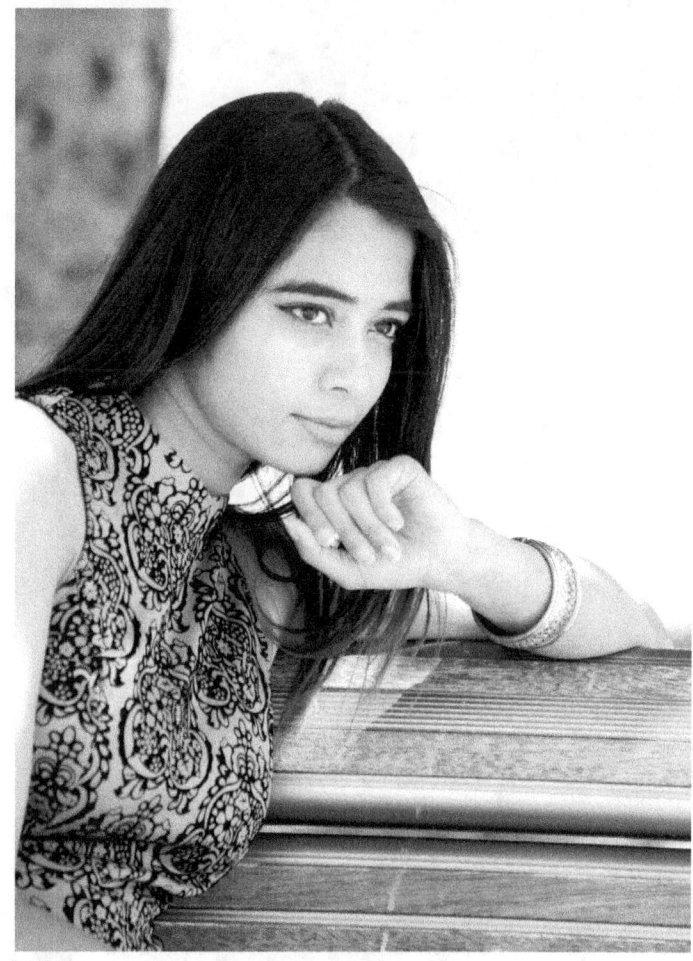

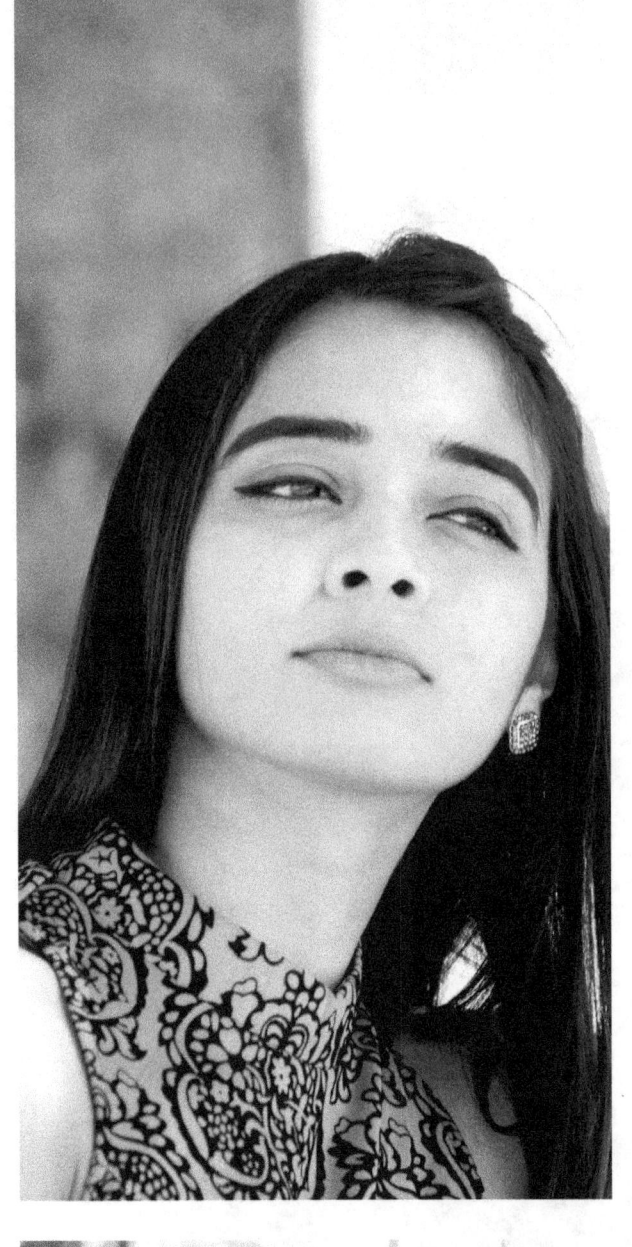
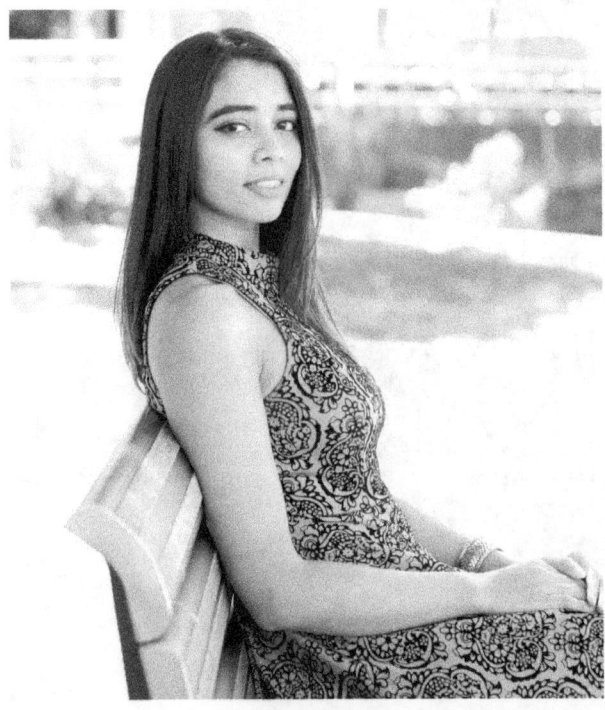

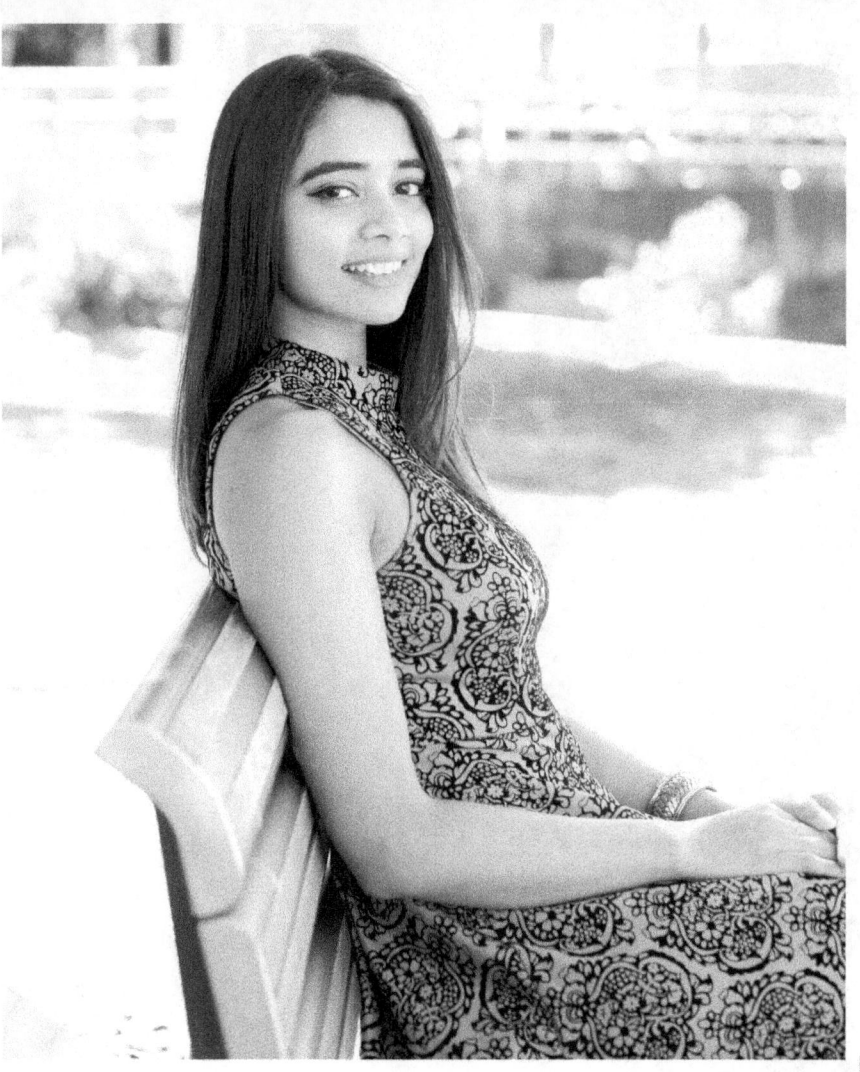

Page 62

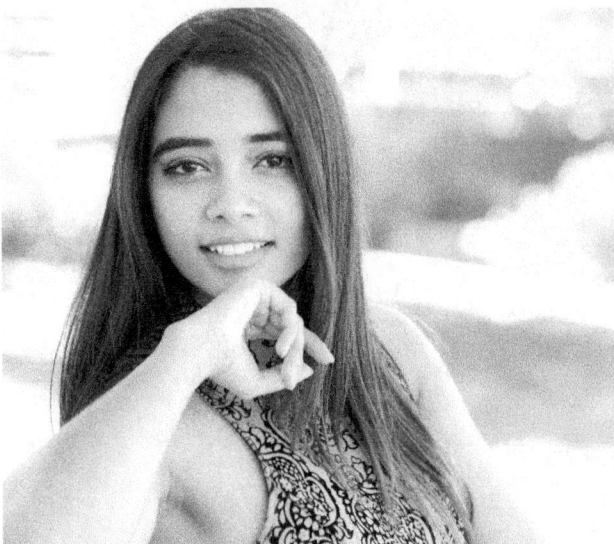

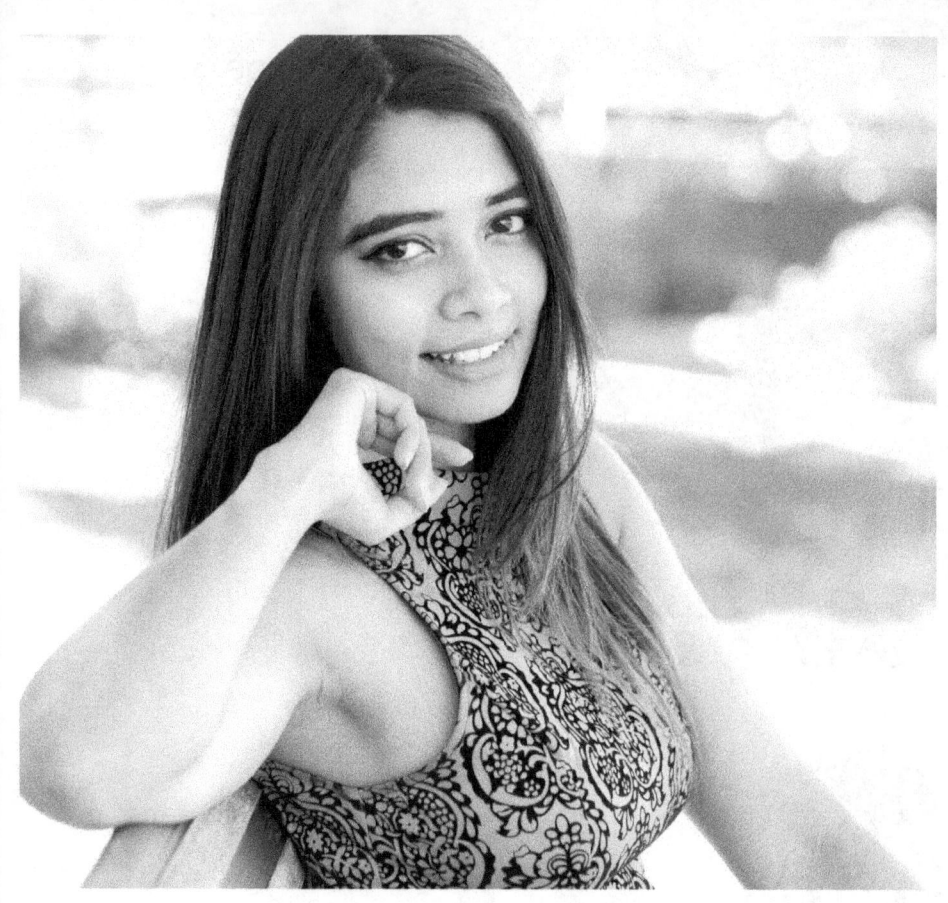
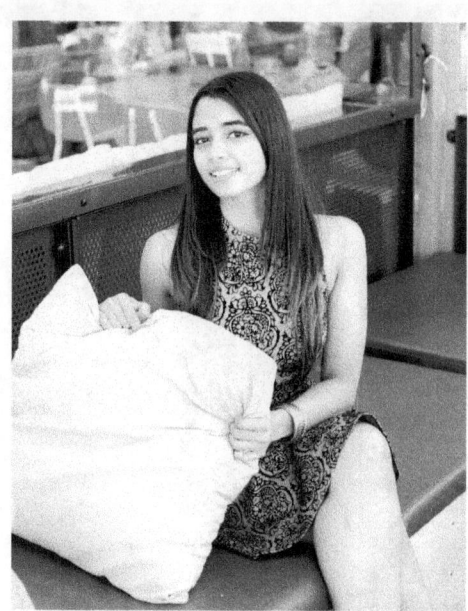

Page 66

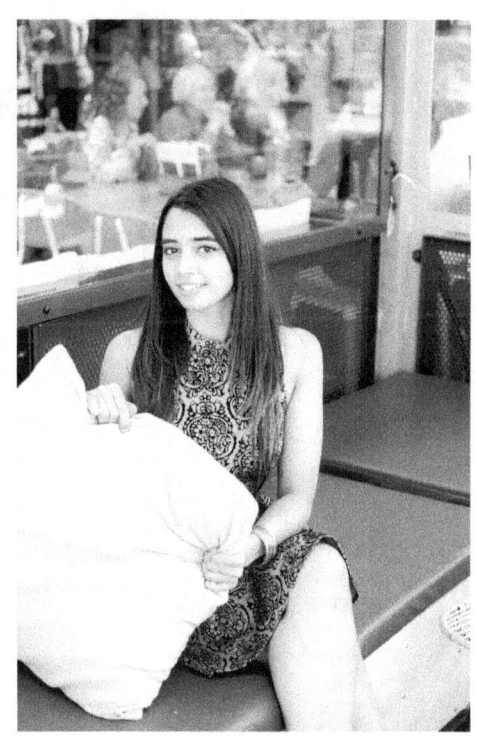
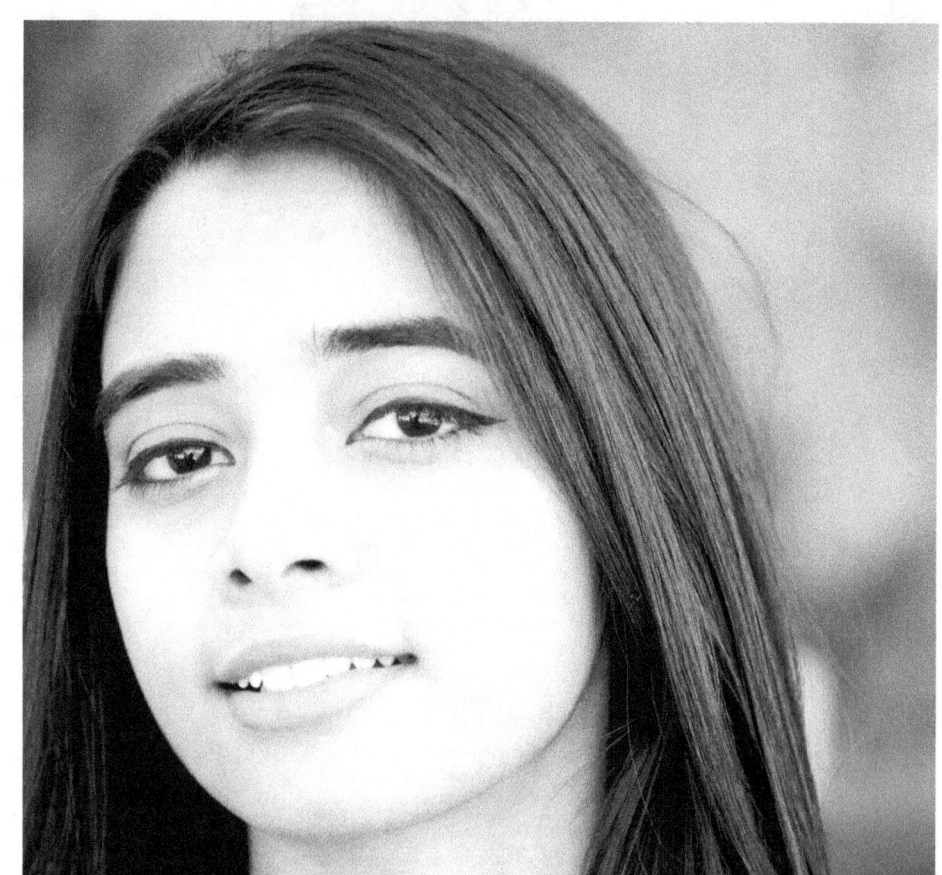

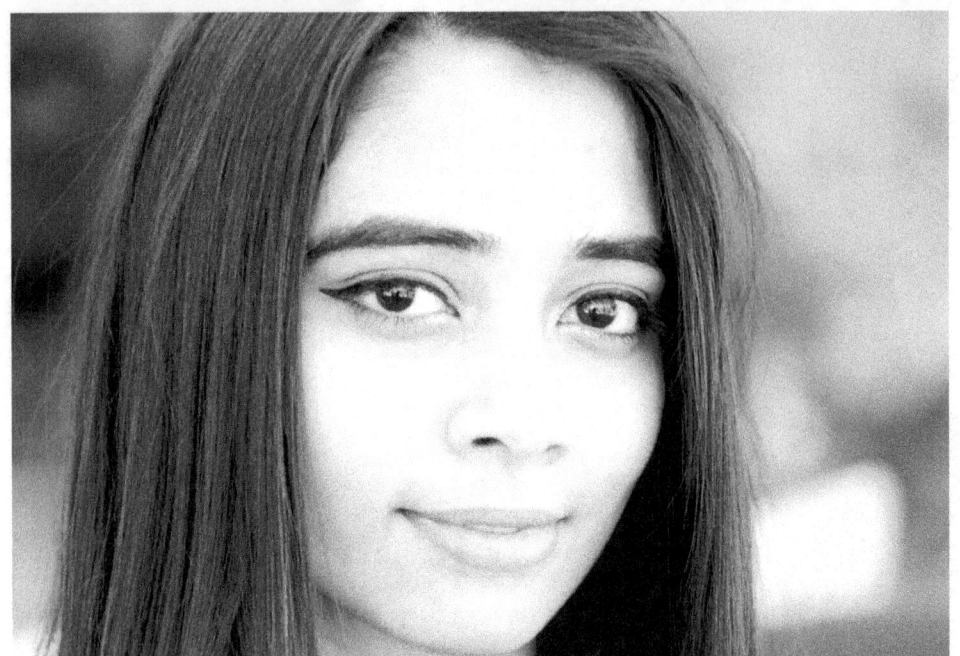
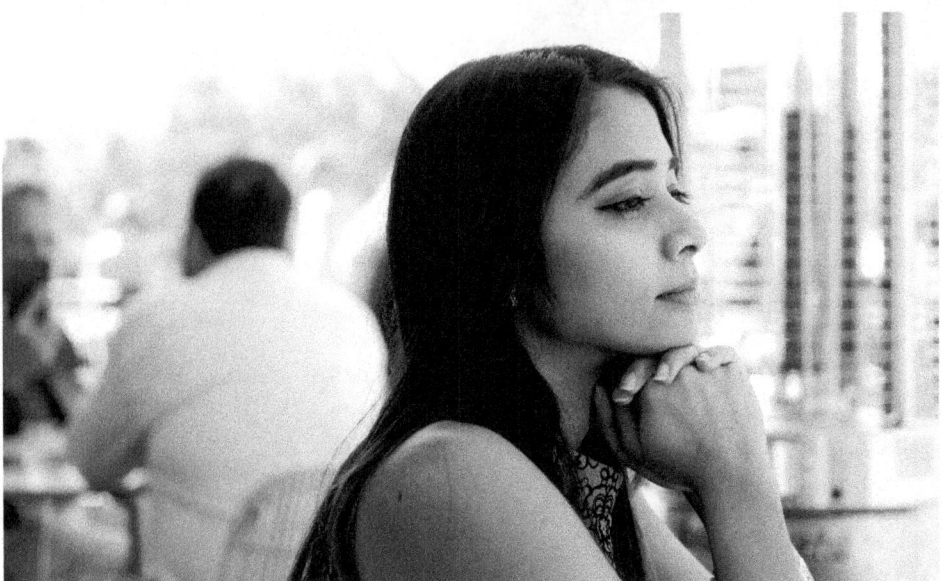
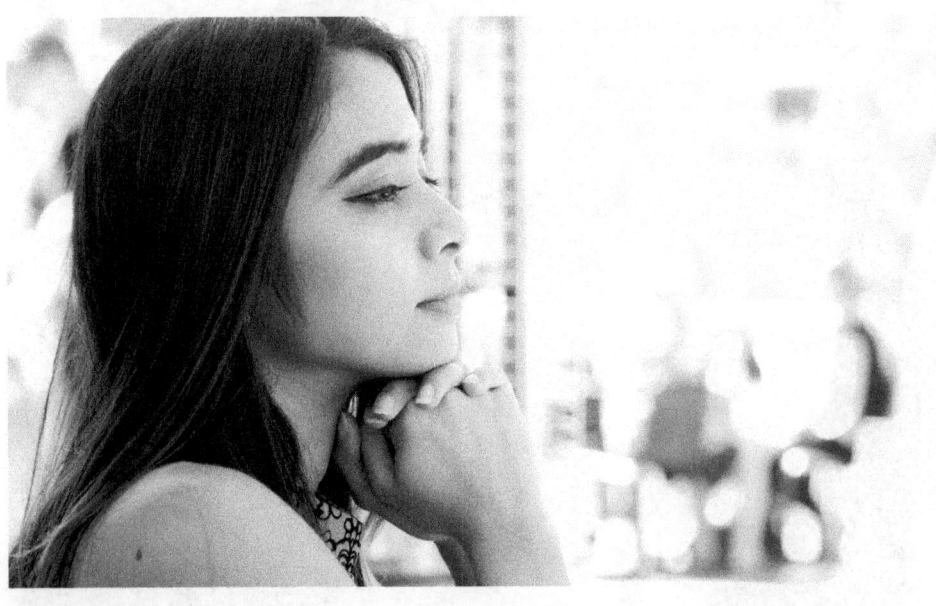

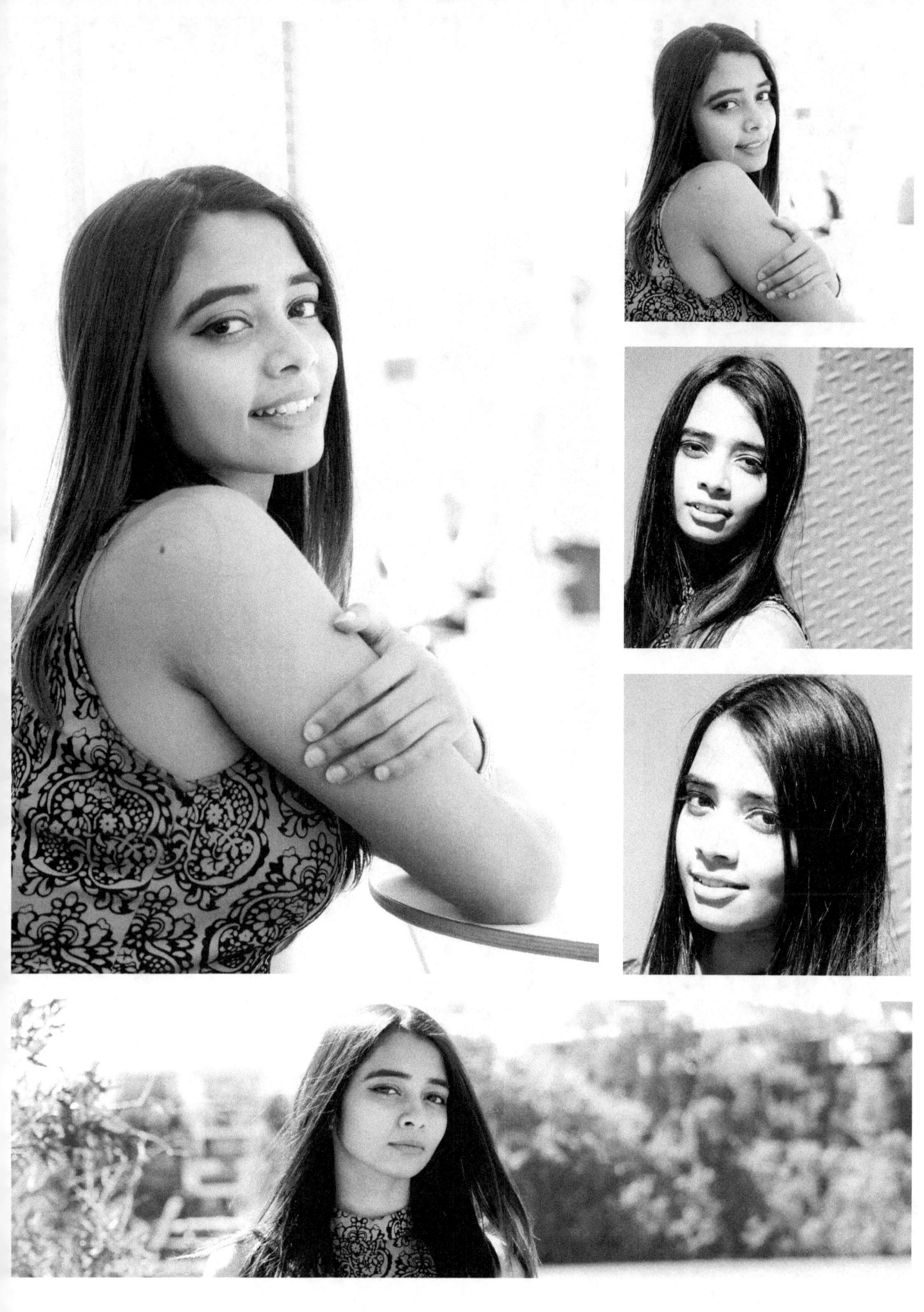

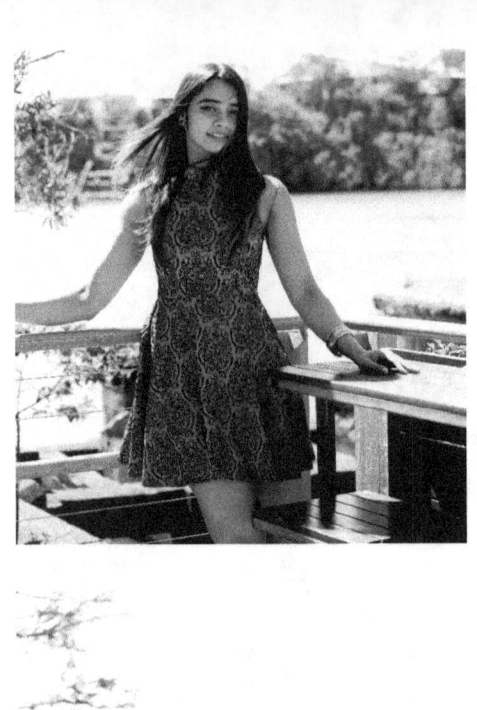
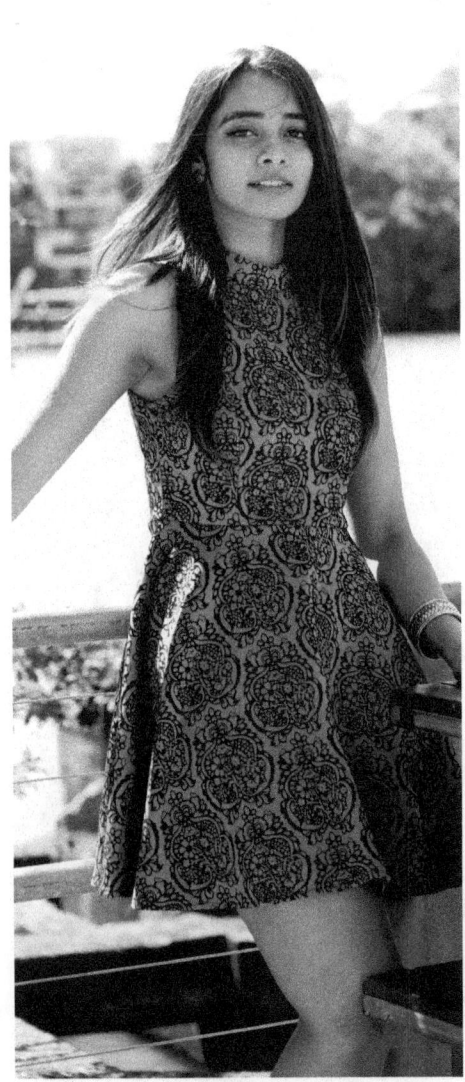
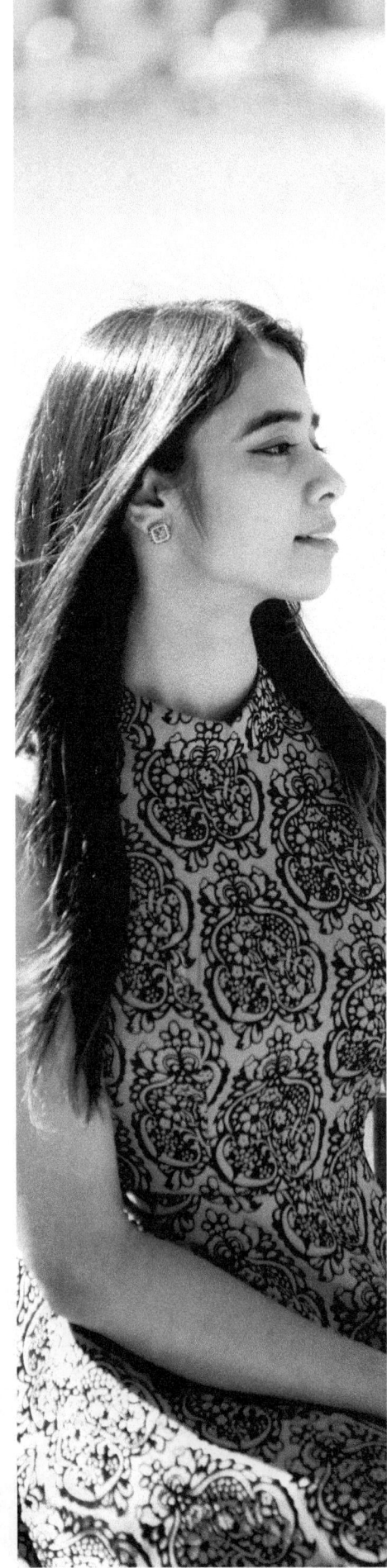
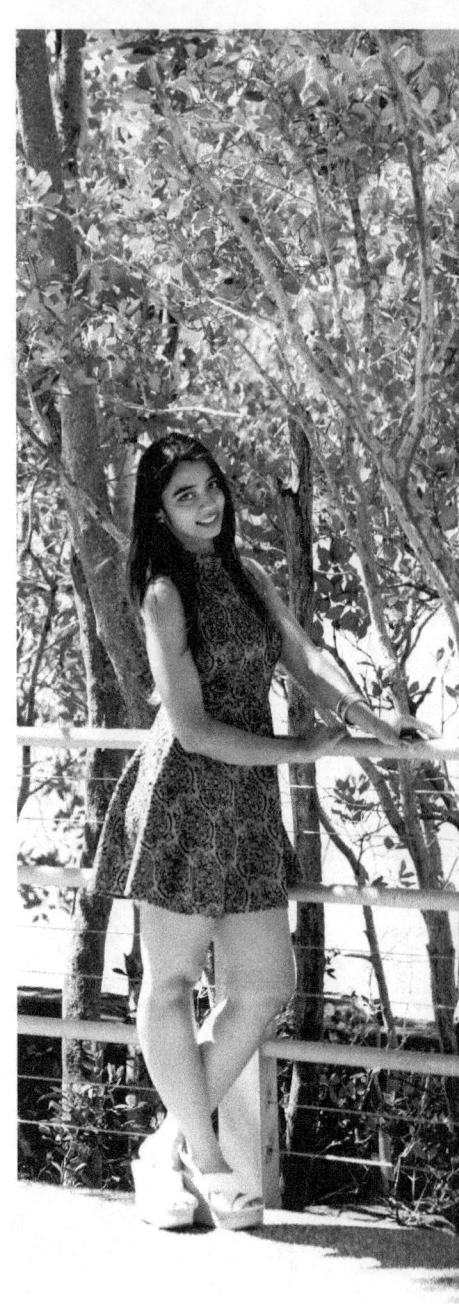

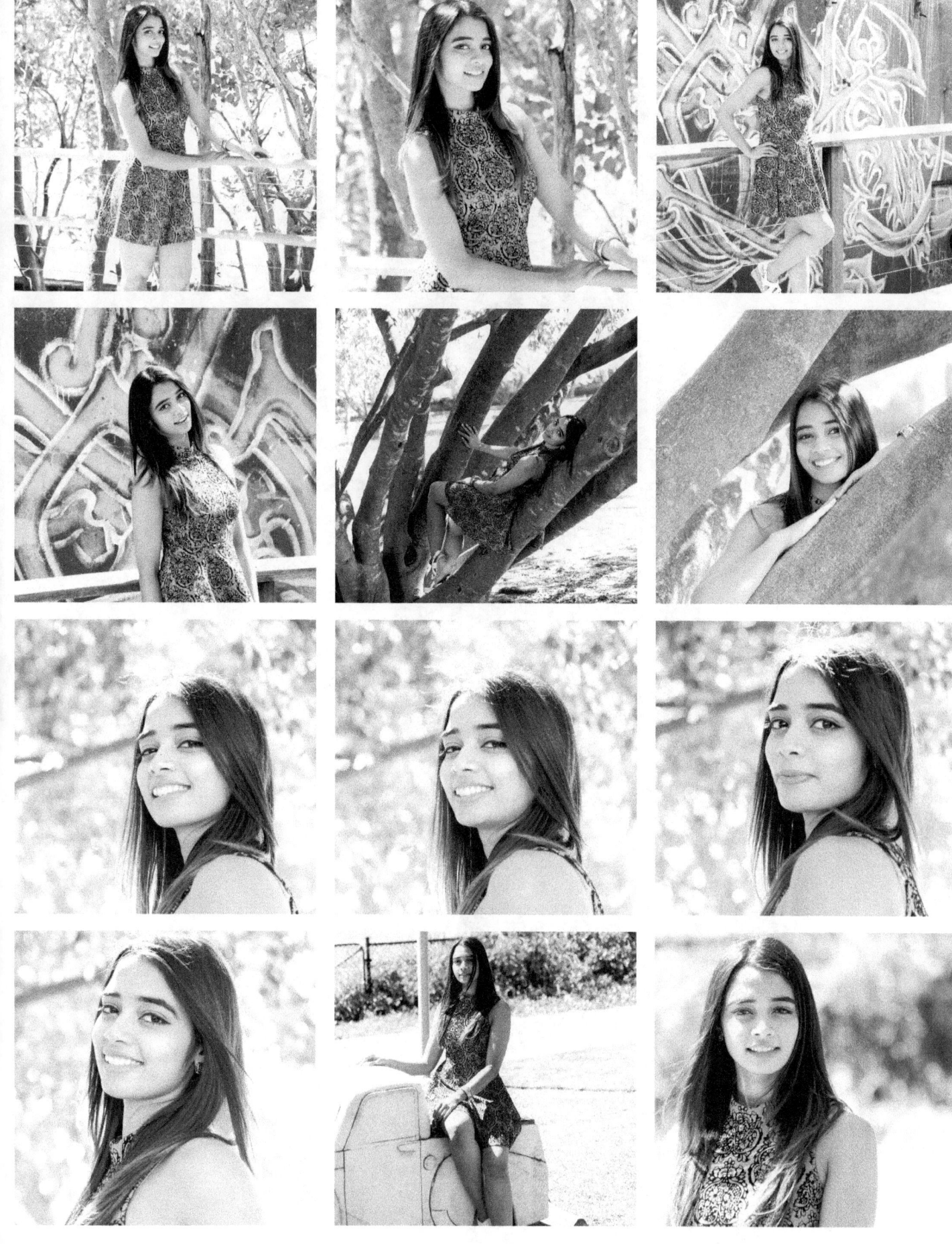

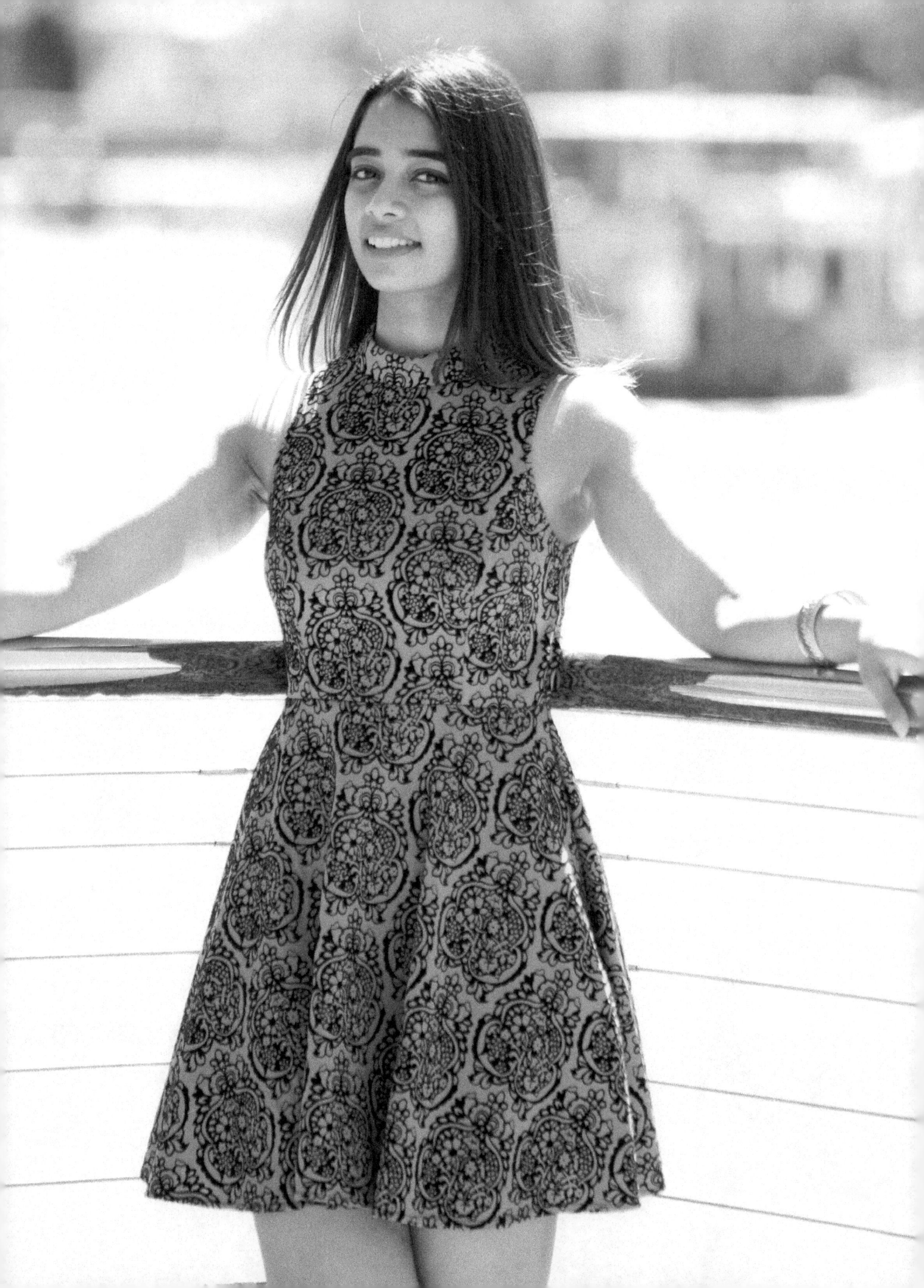

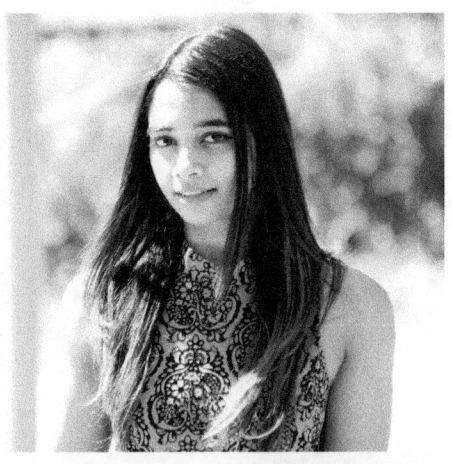
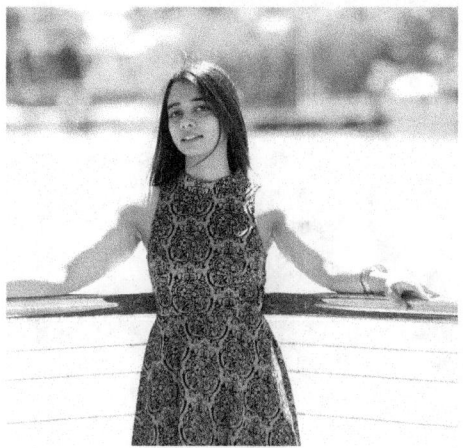
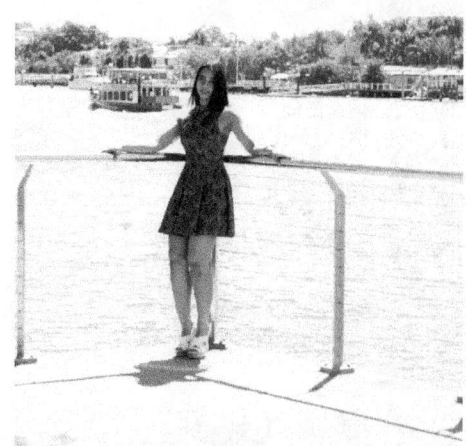

Page 72

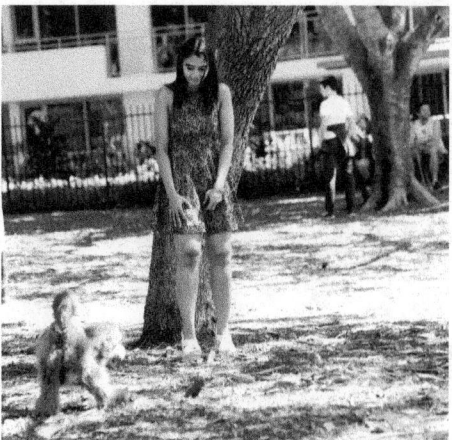
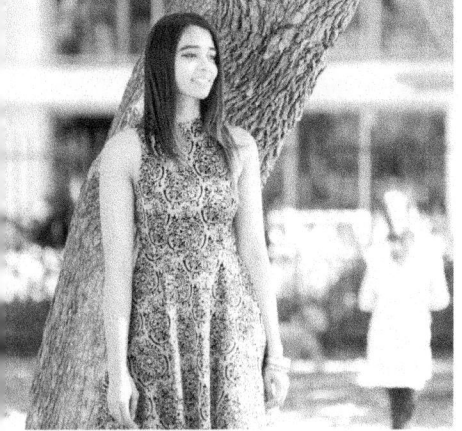
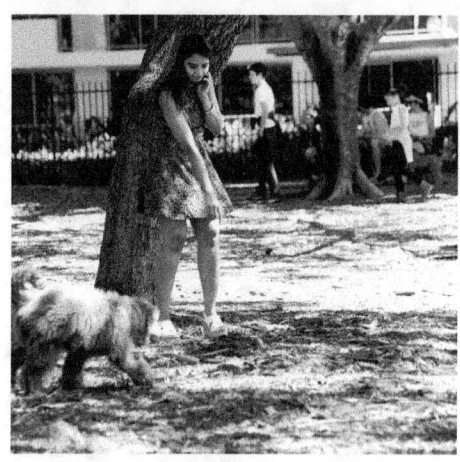
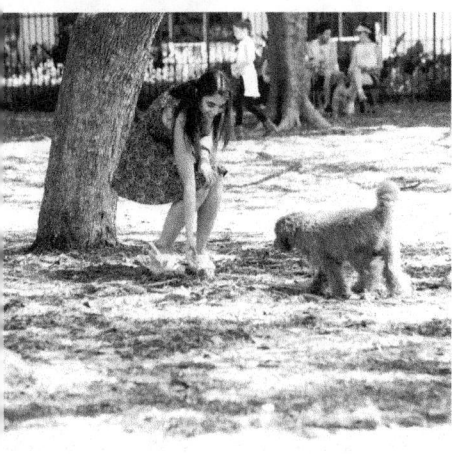
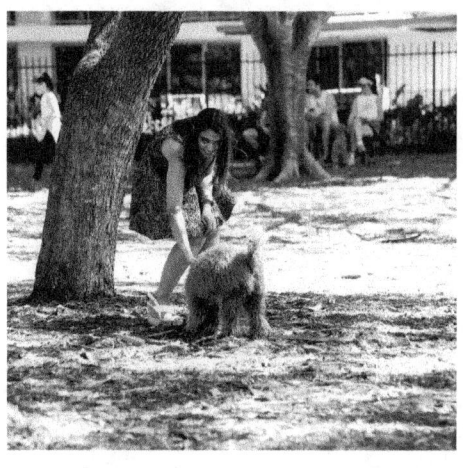

Page 74

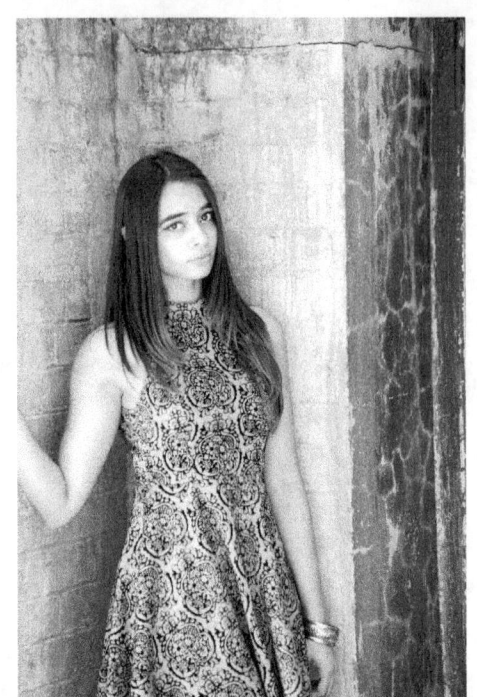
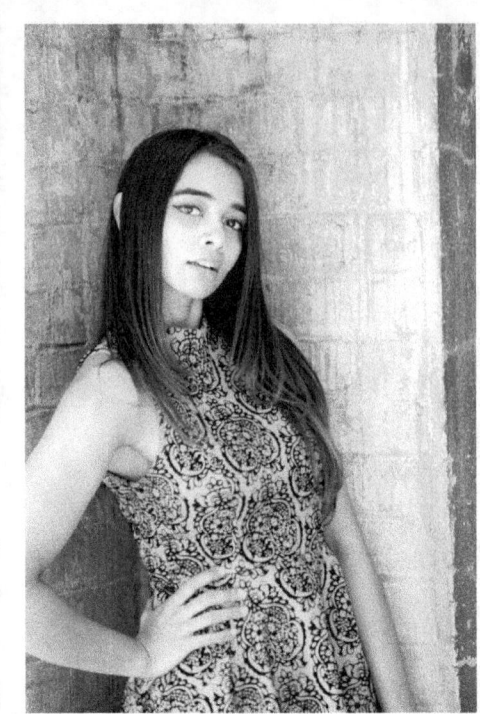
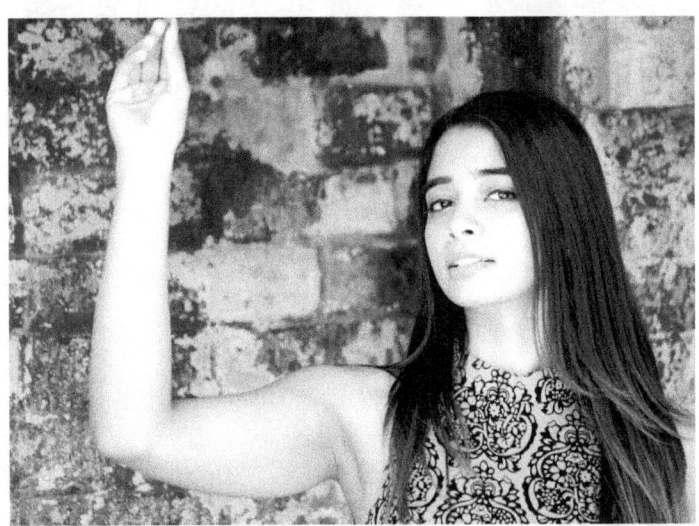
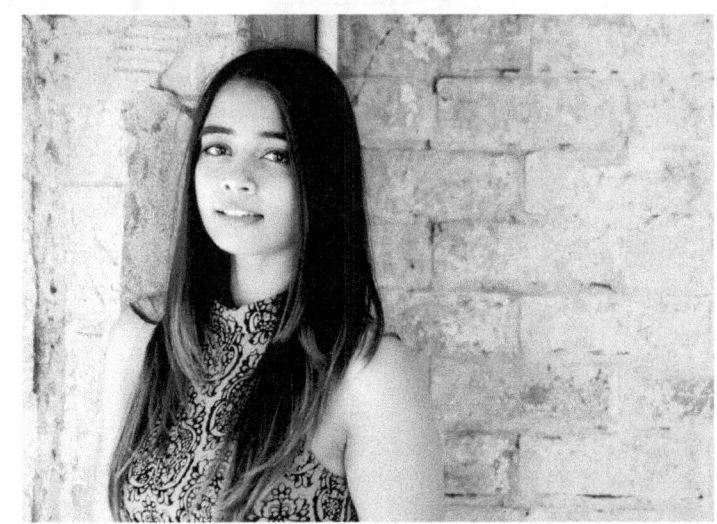
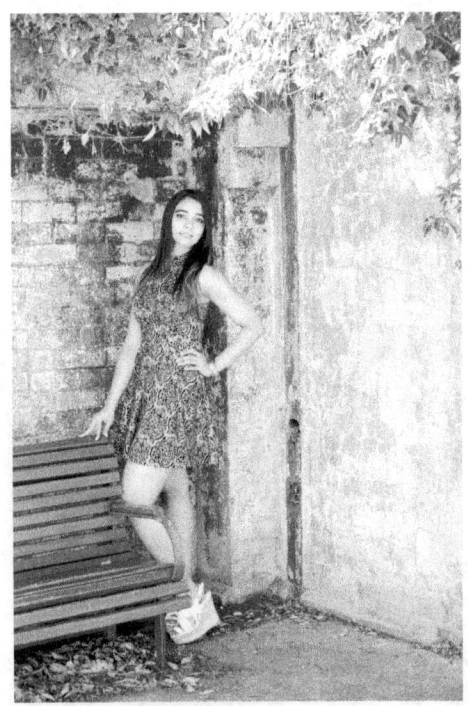
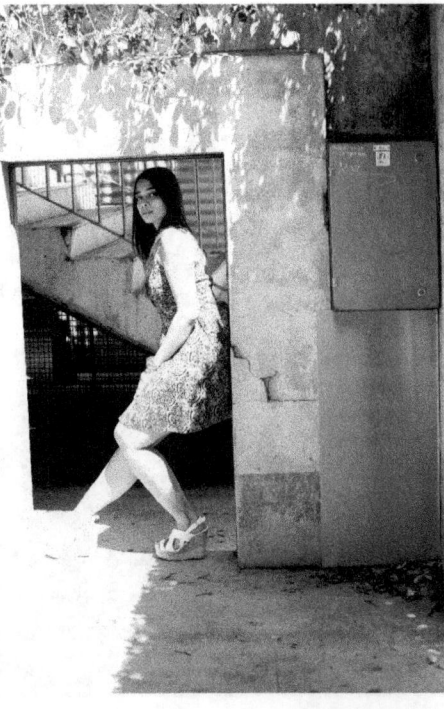
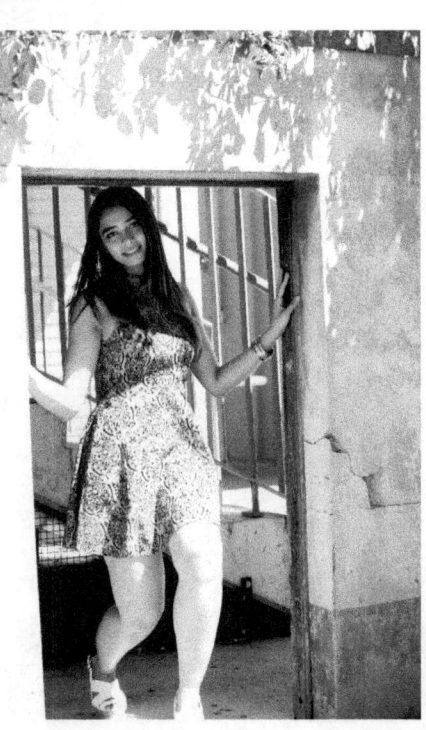

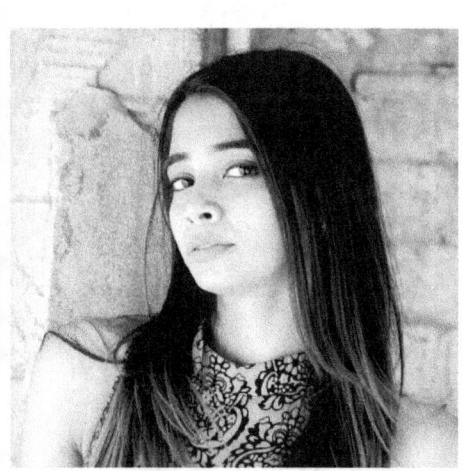
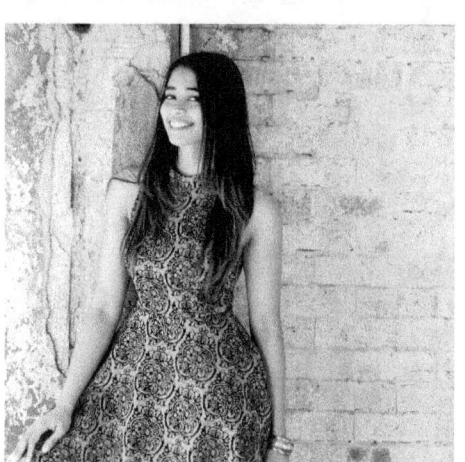
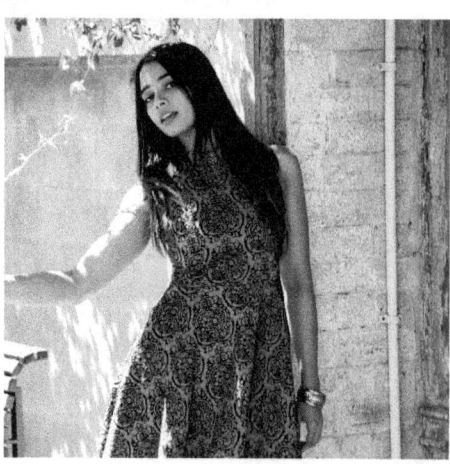

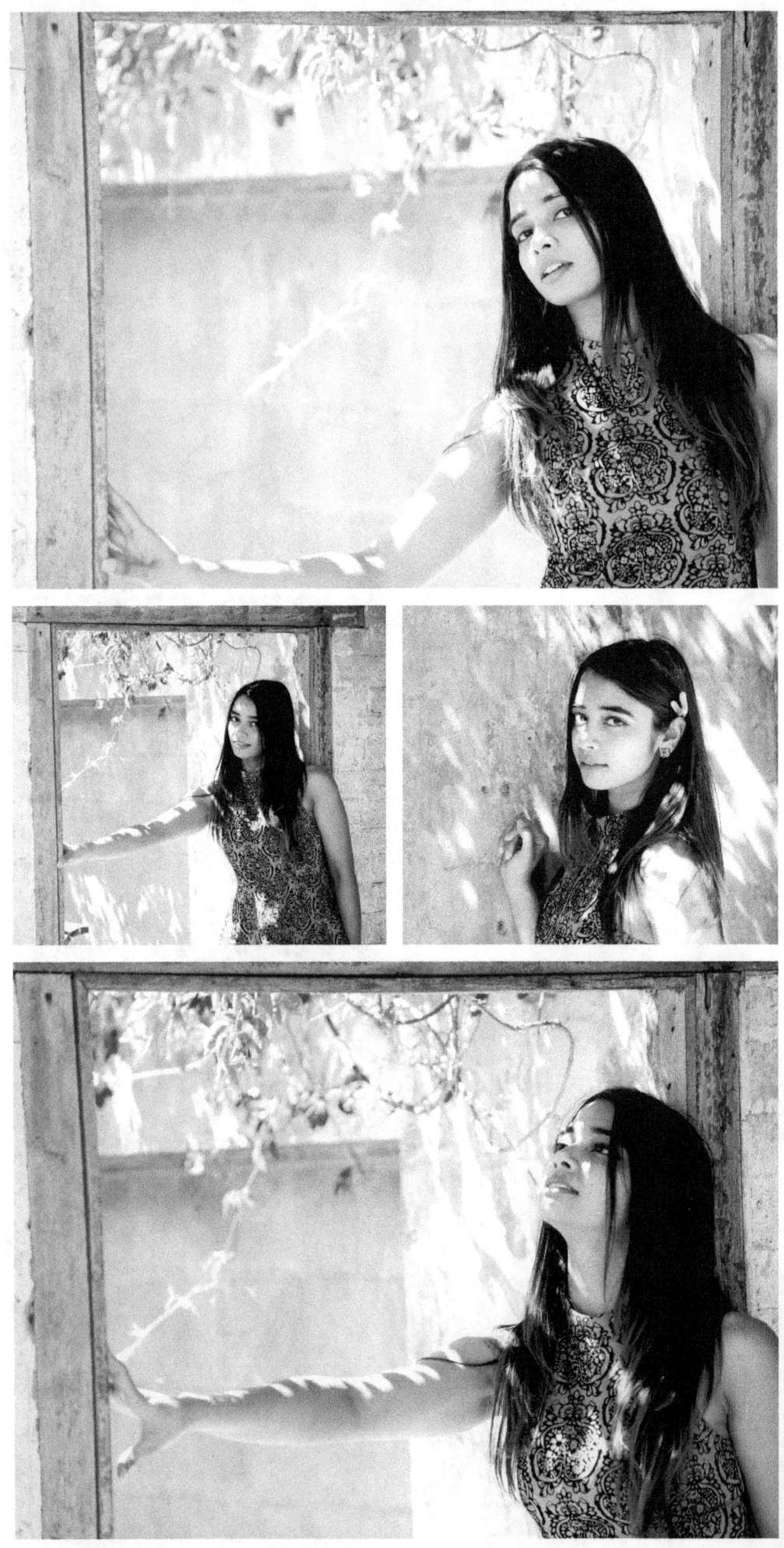

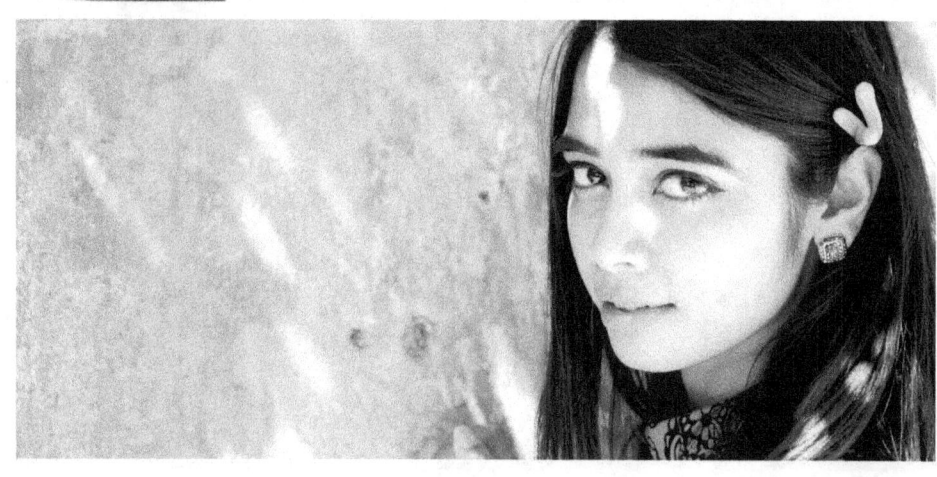

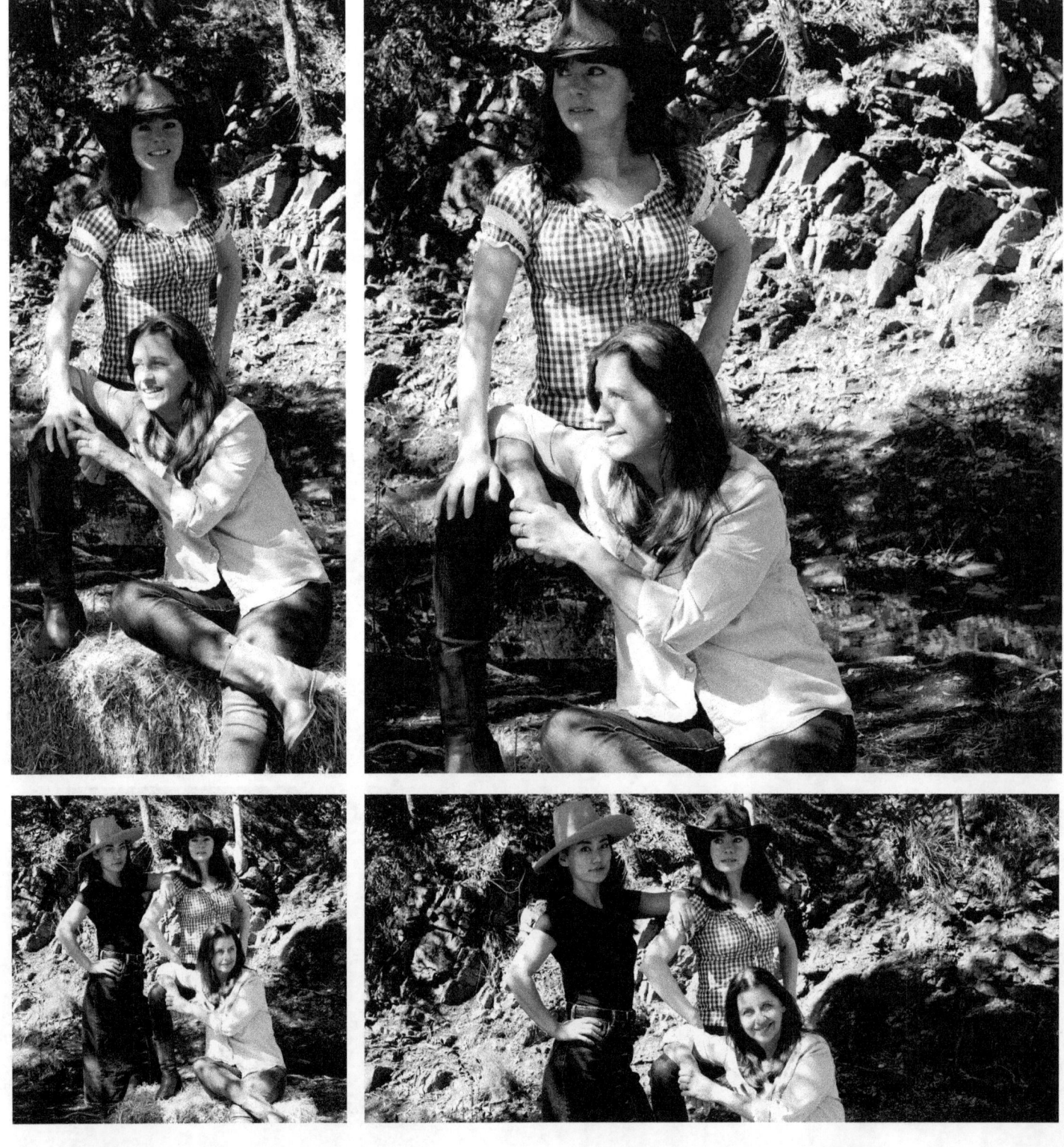

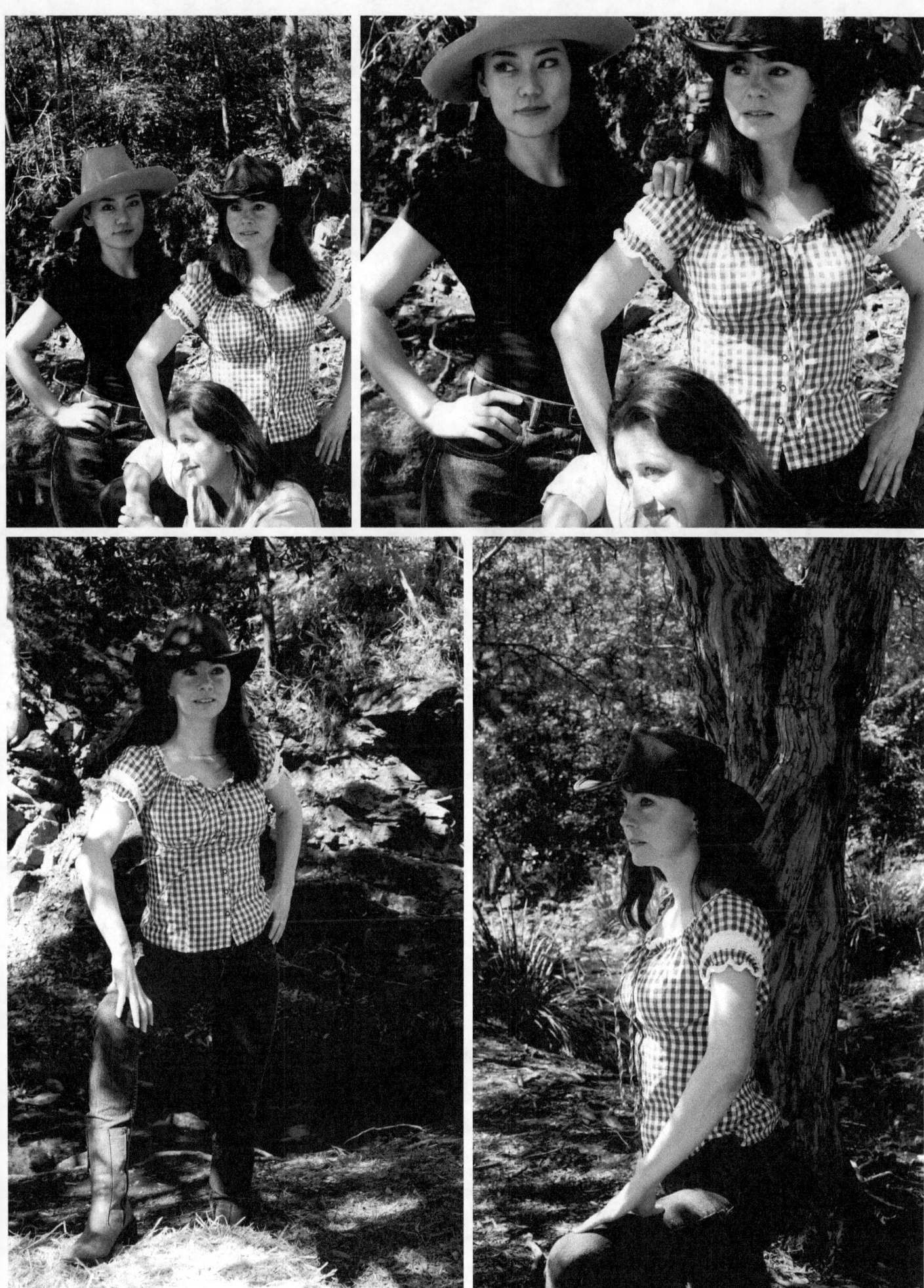

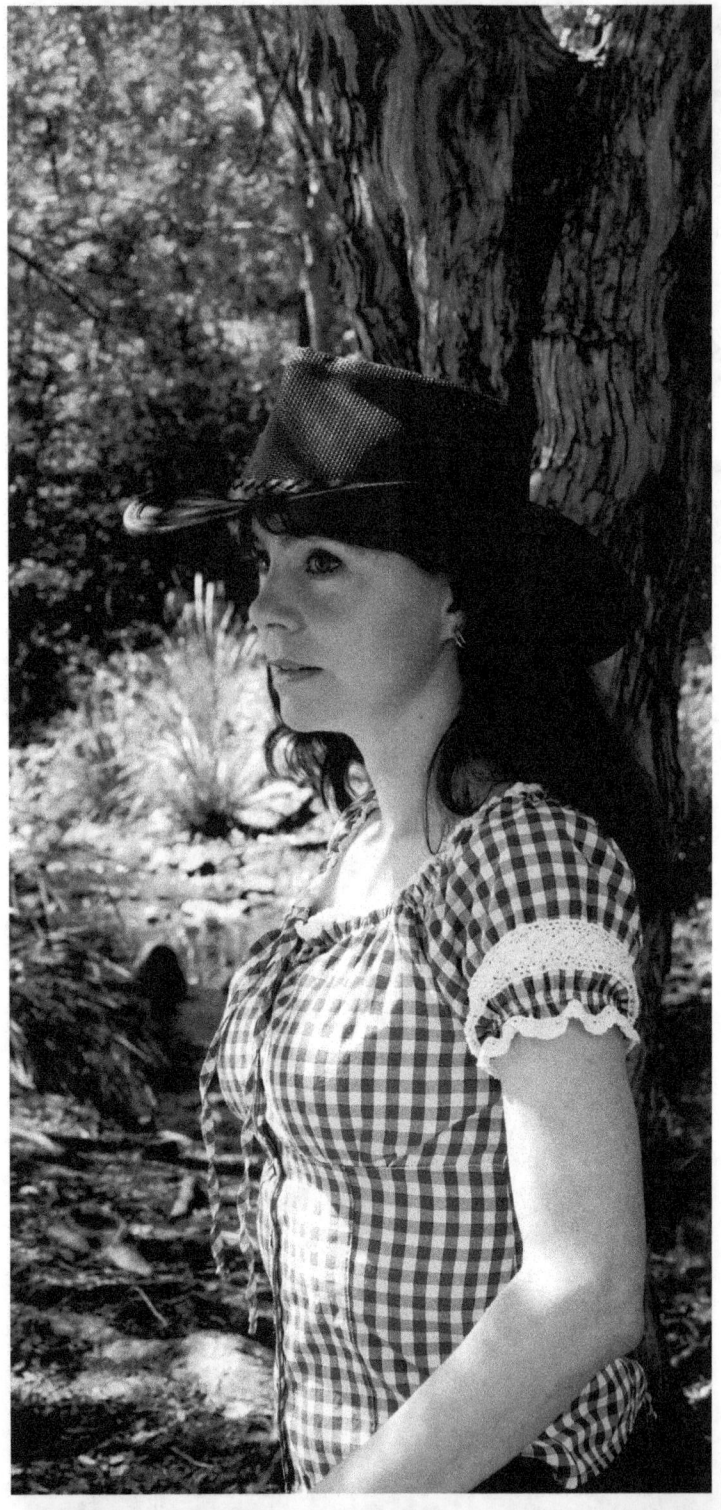

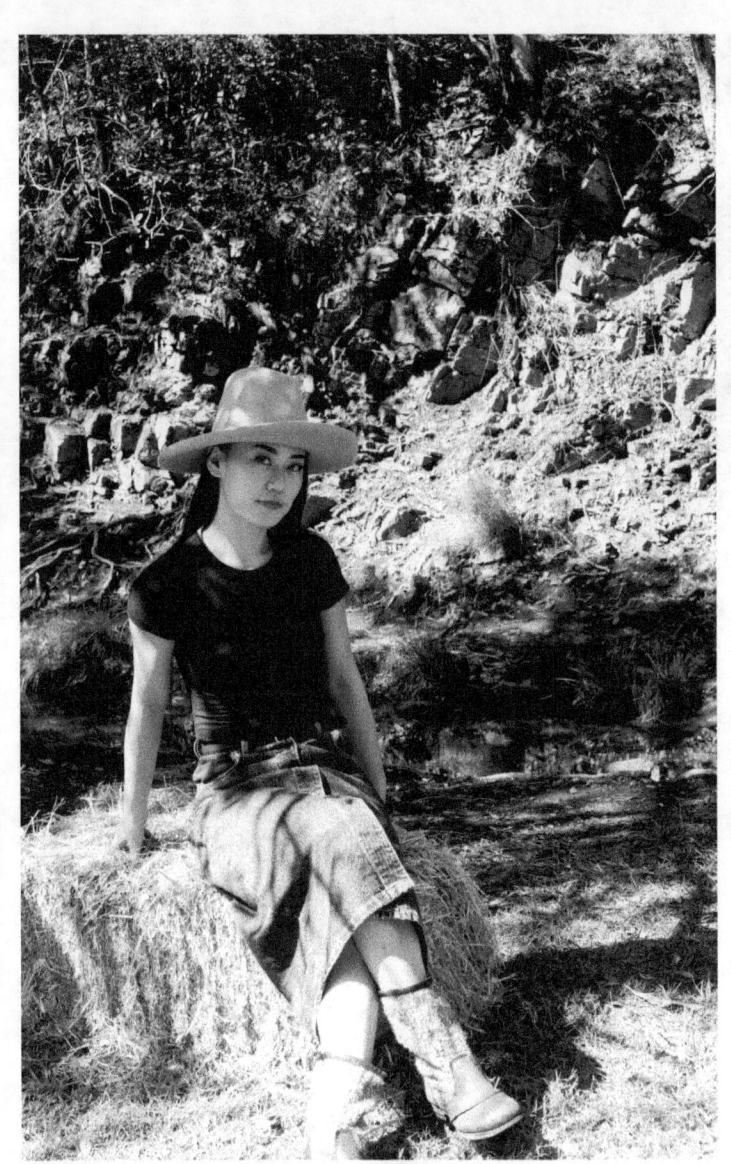

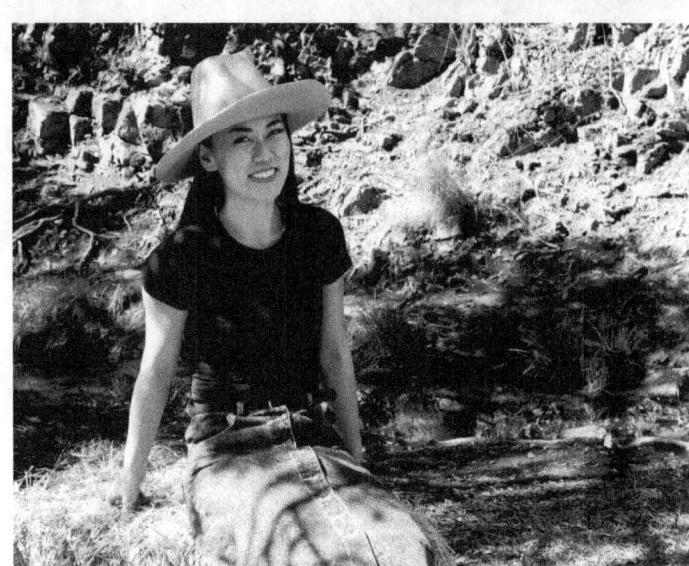

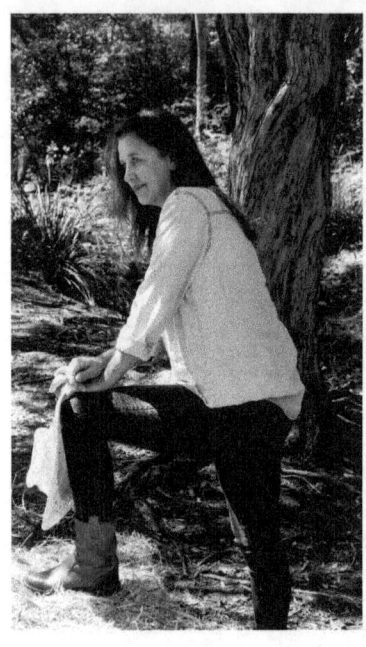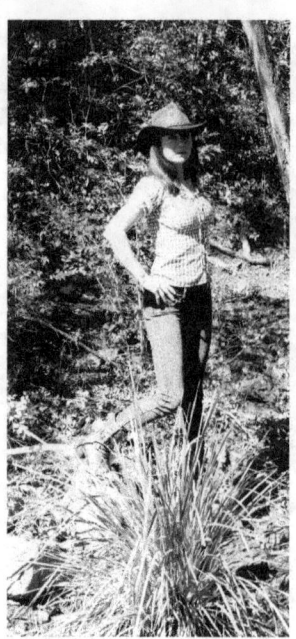

Page 83

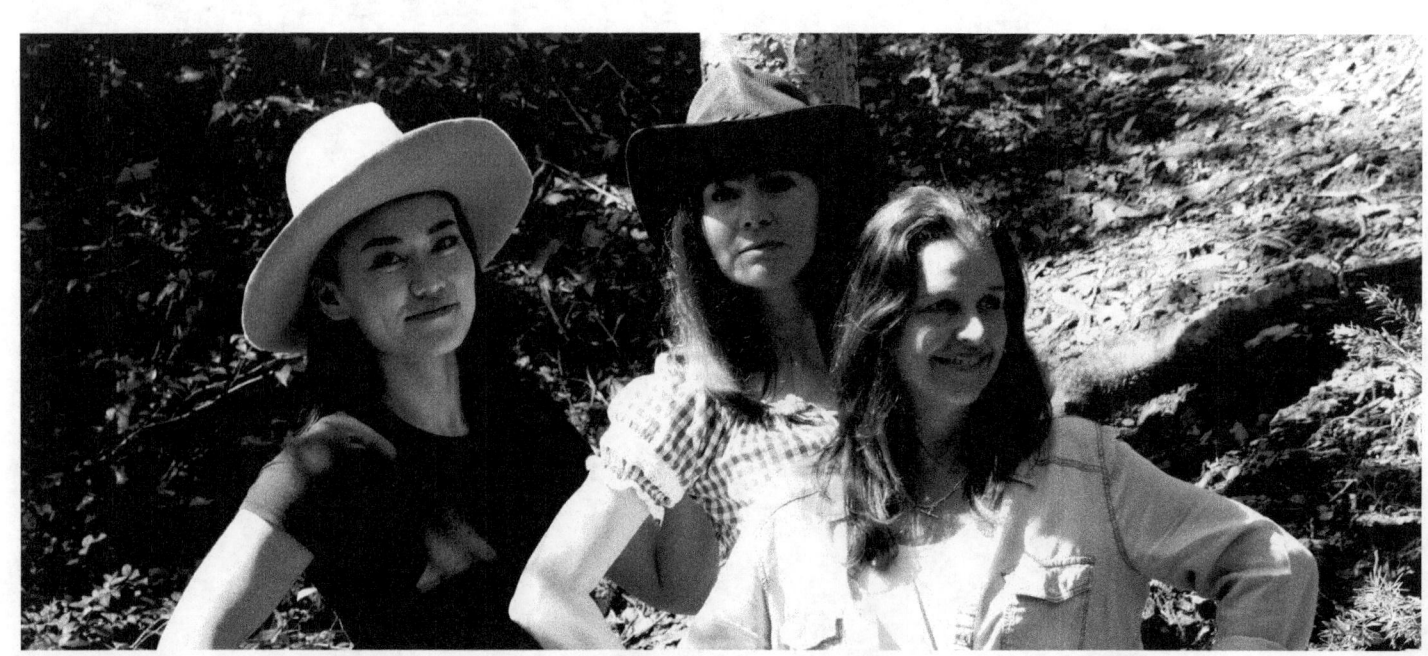

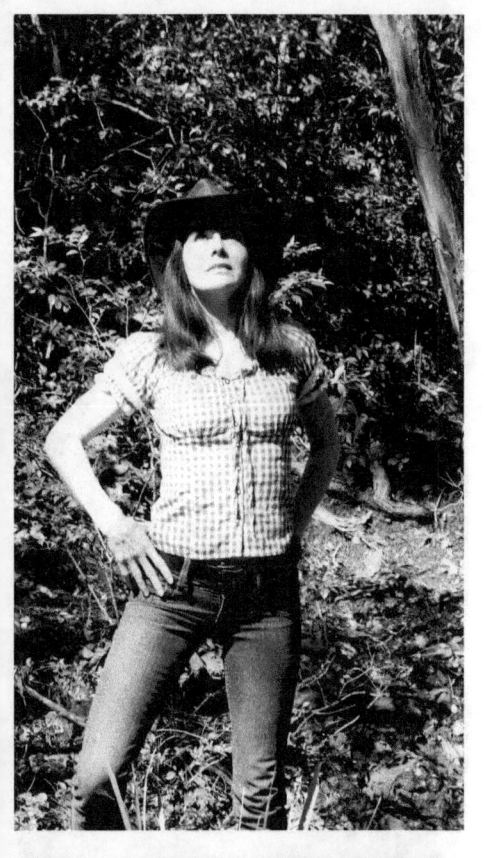
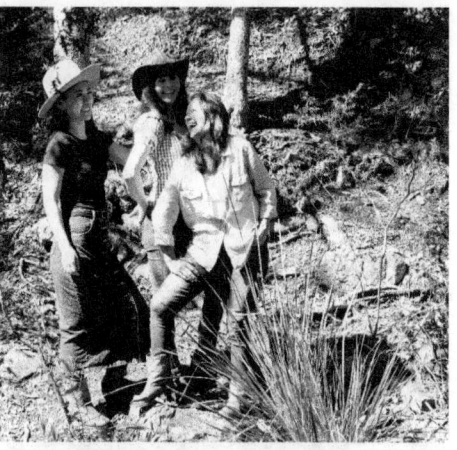
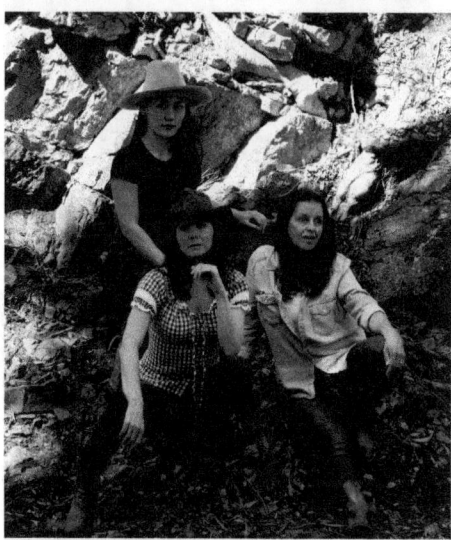
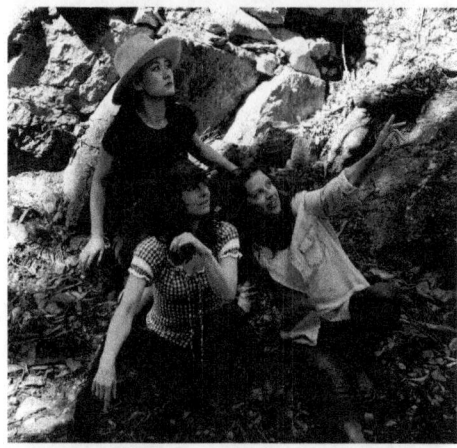
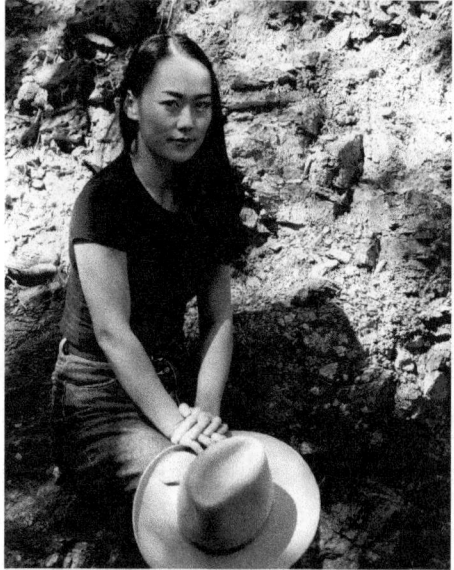
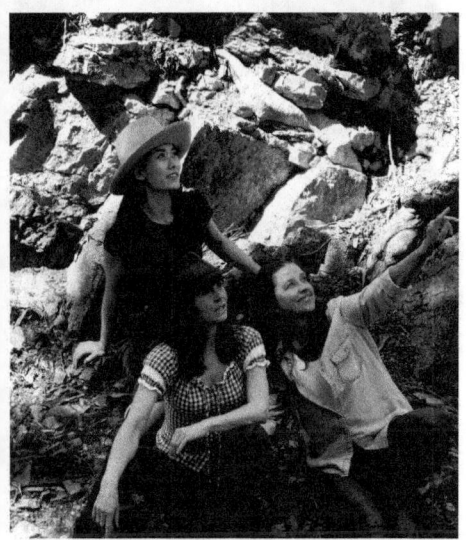

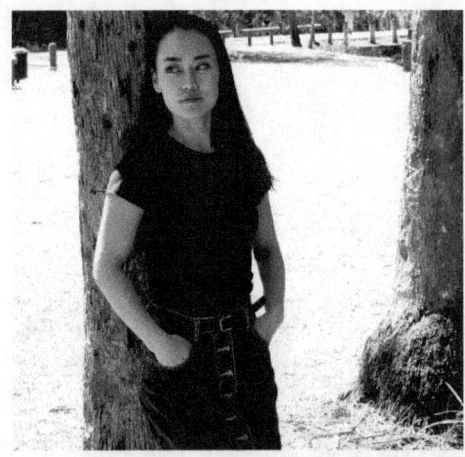
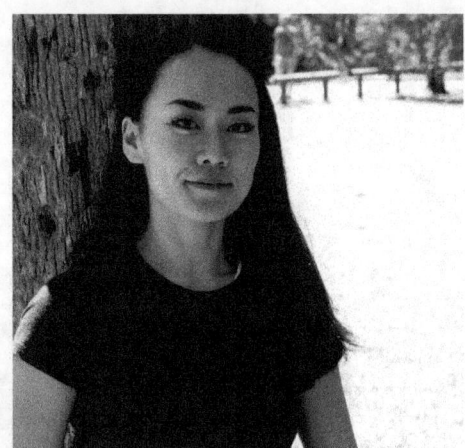
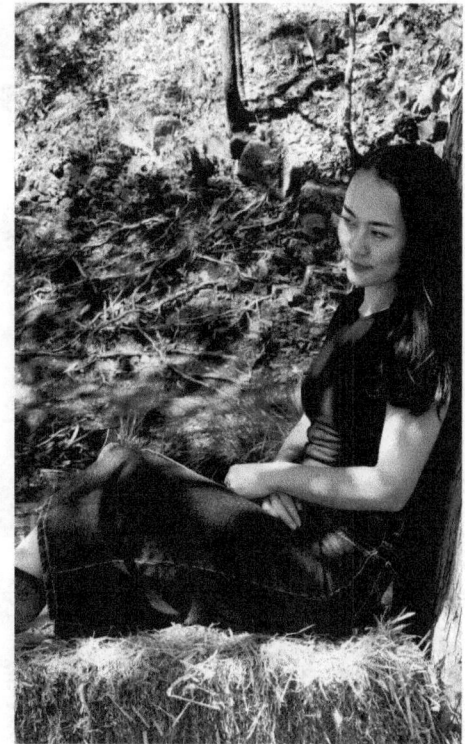
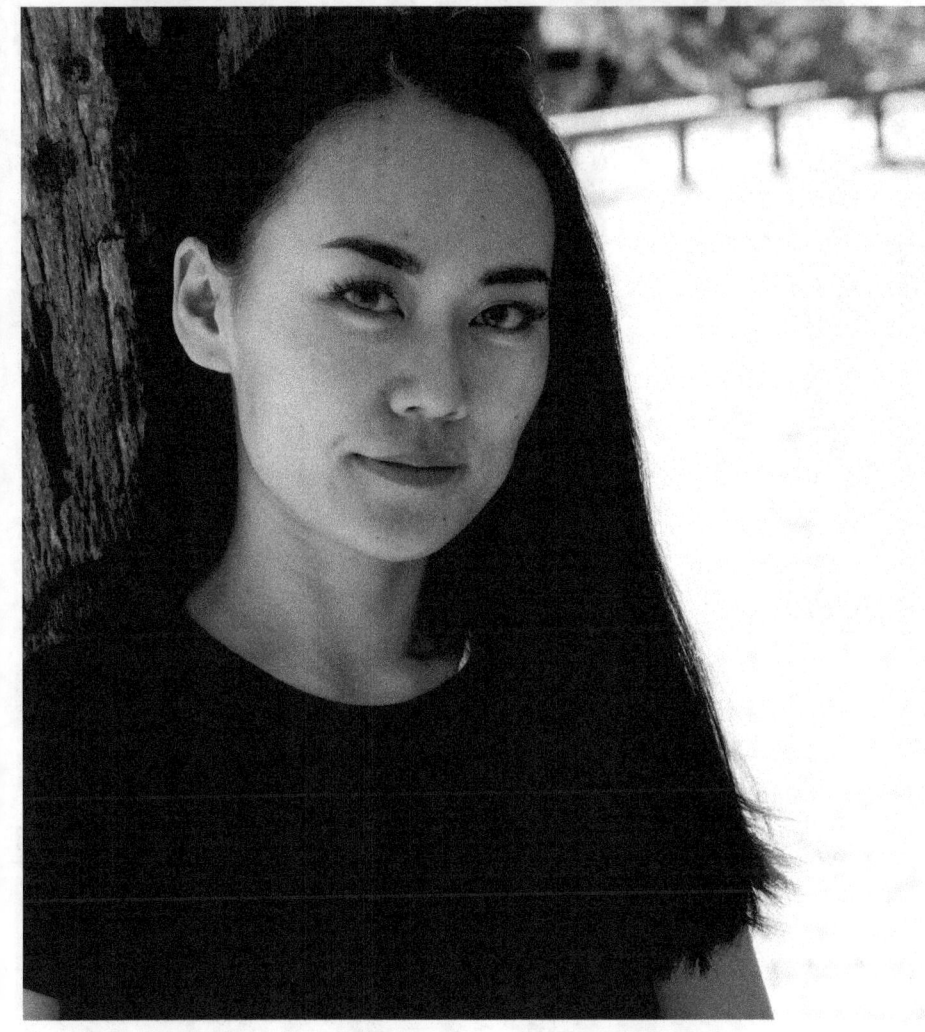
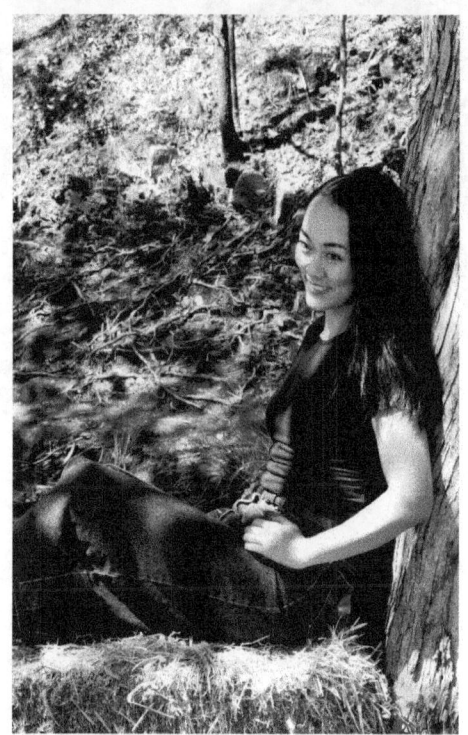
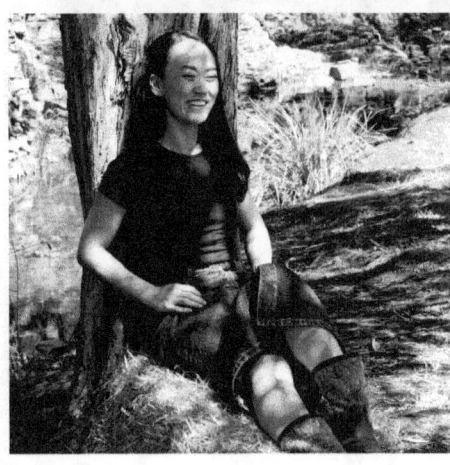
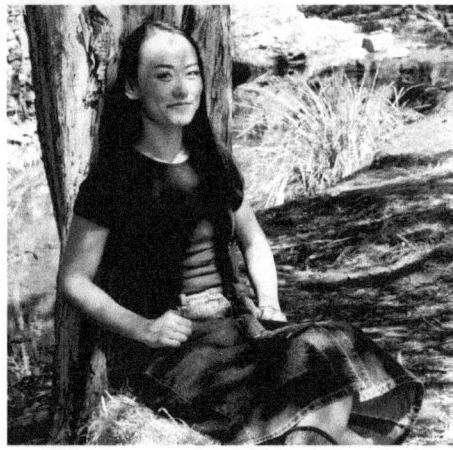
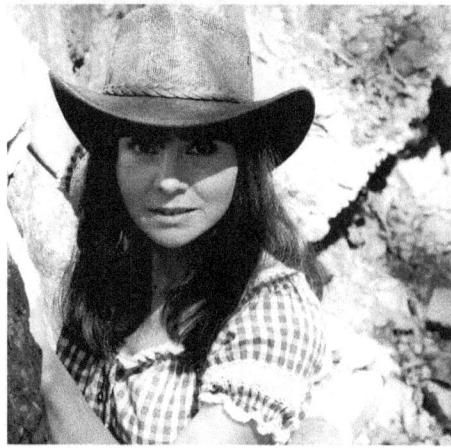

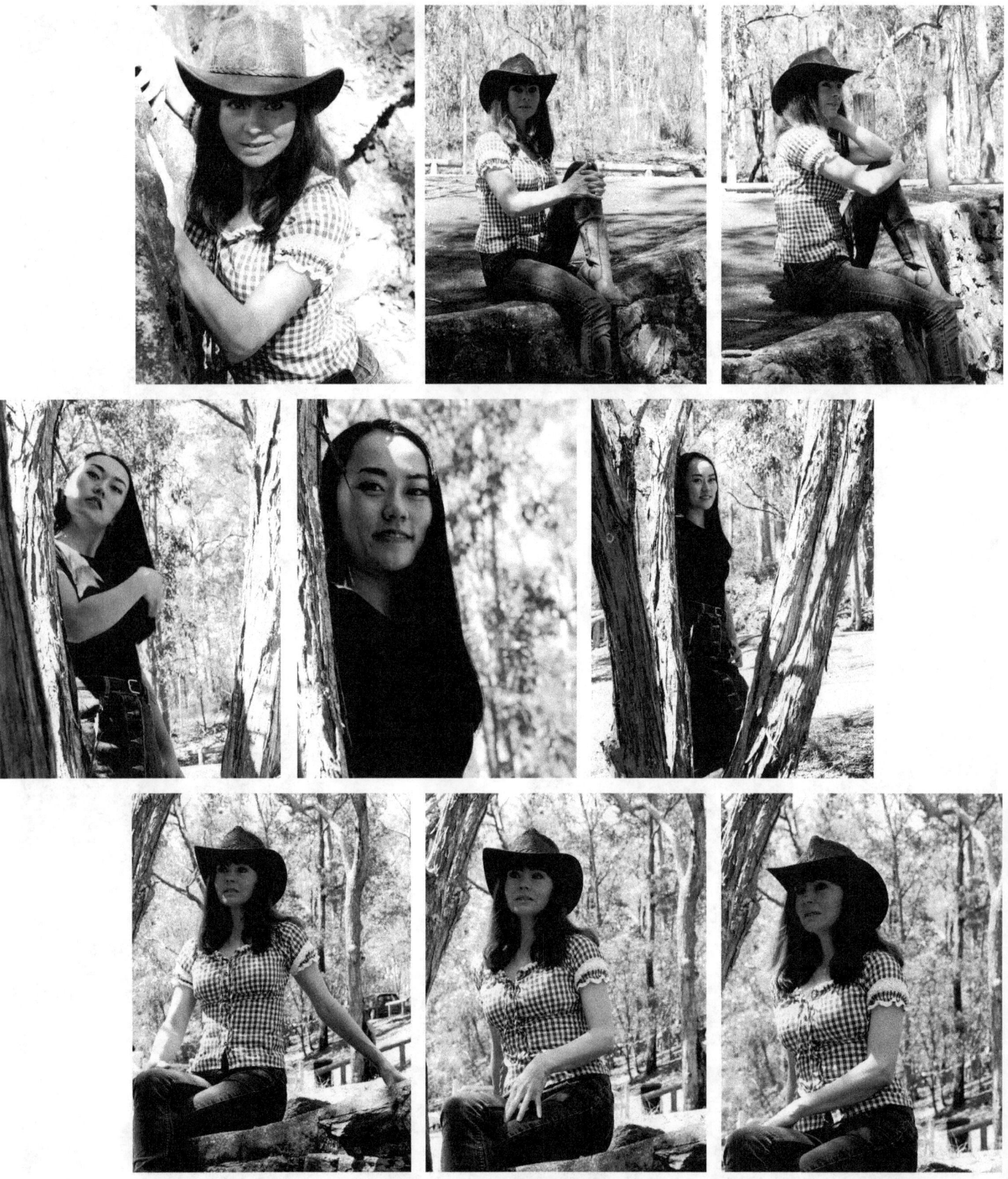

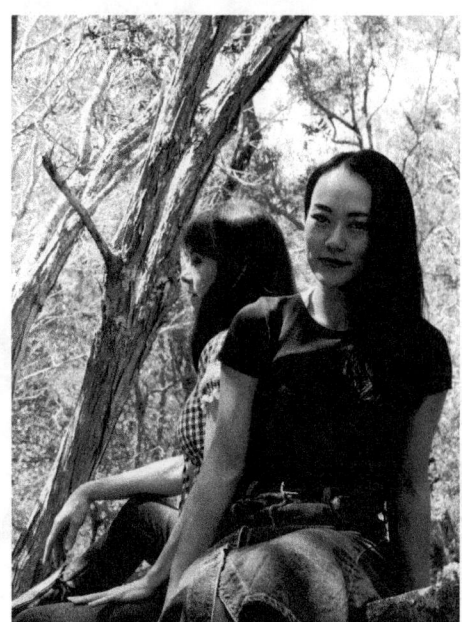
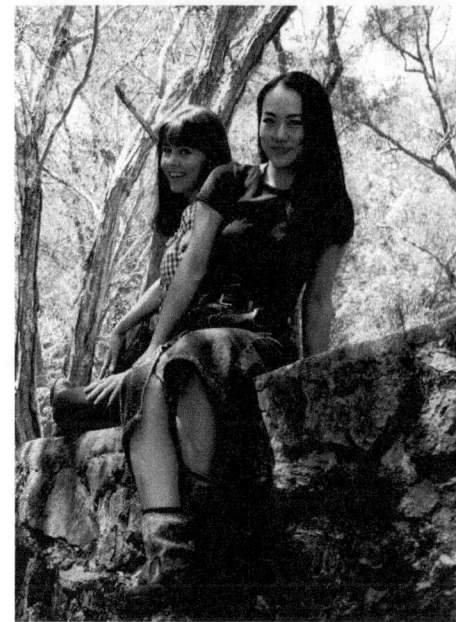
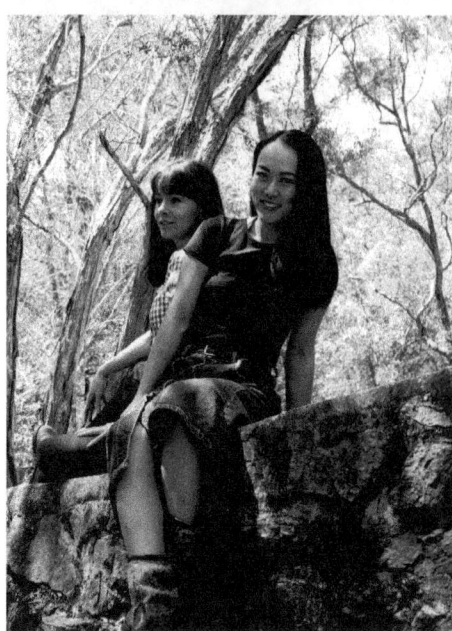

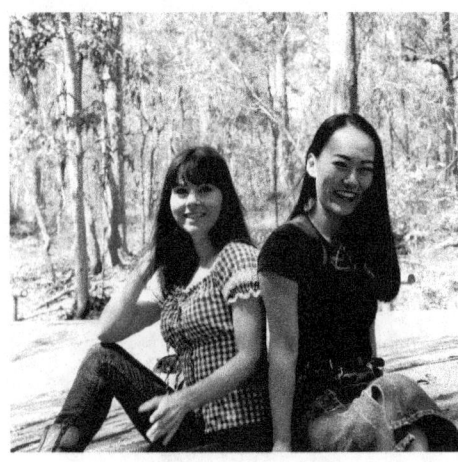

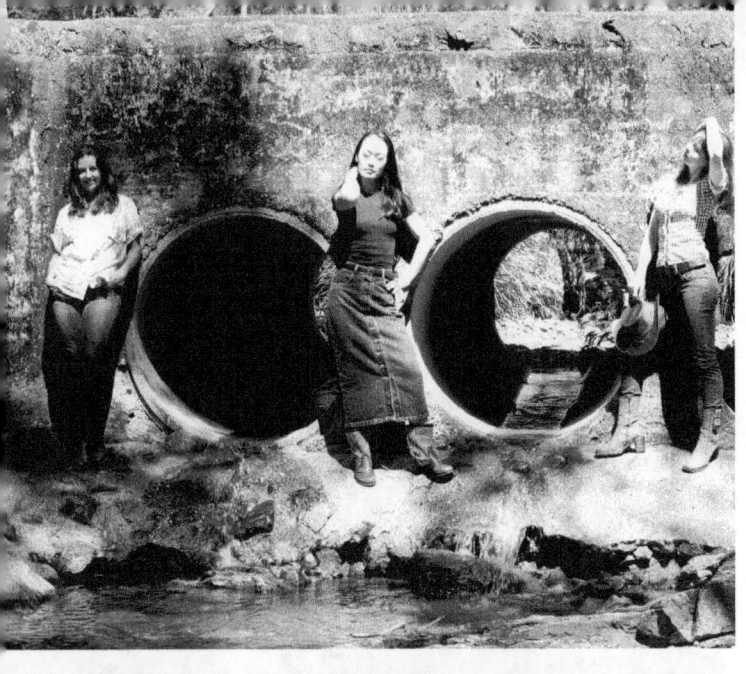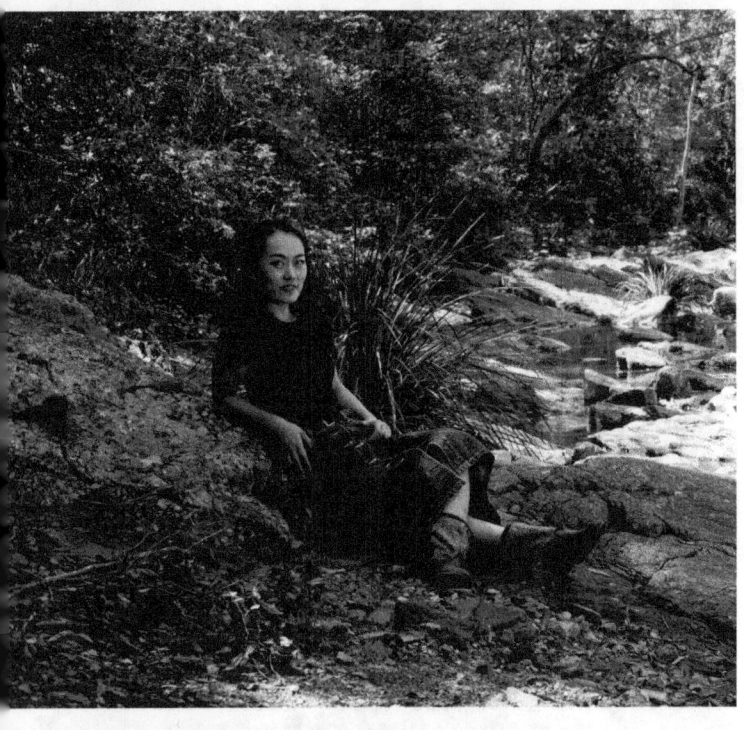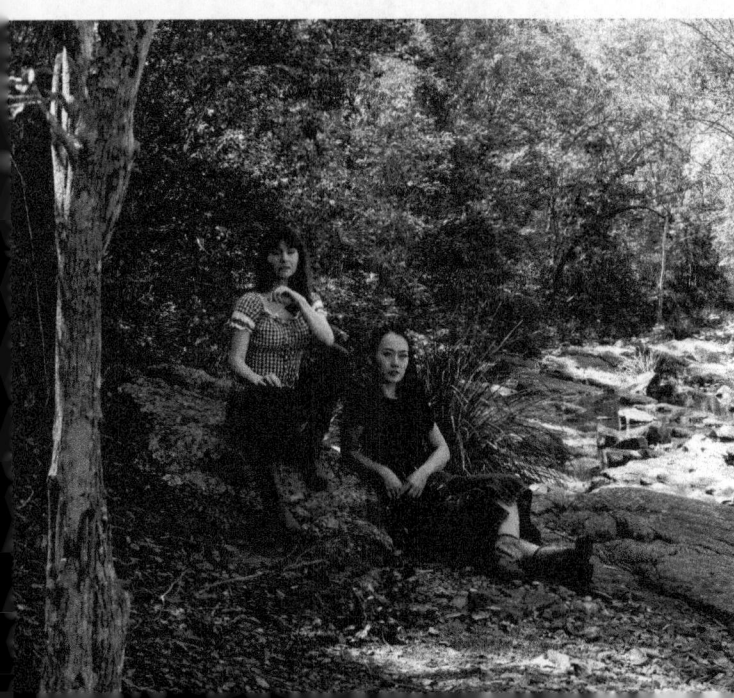

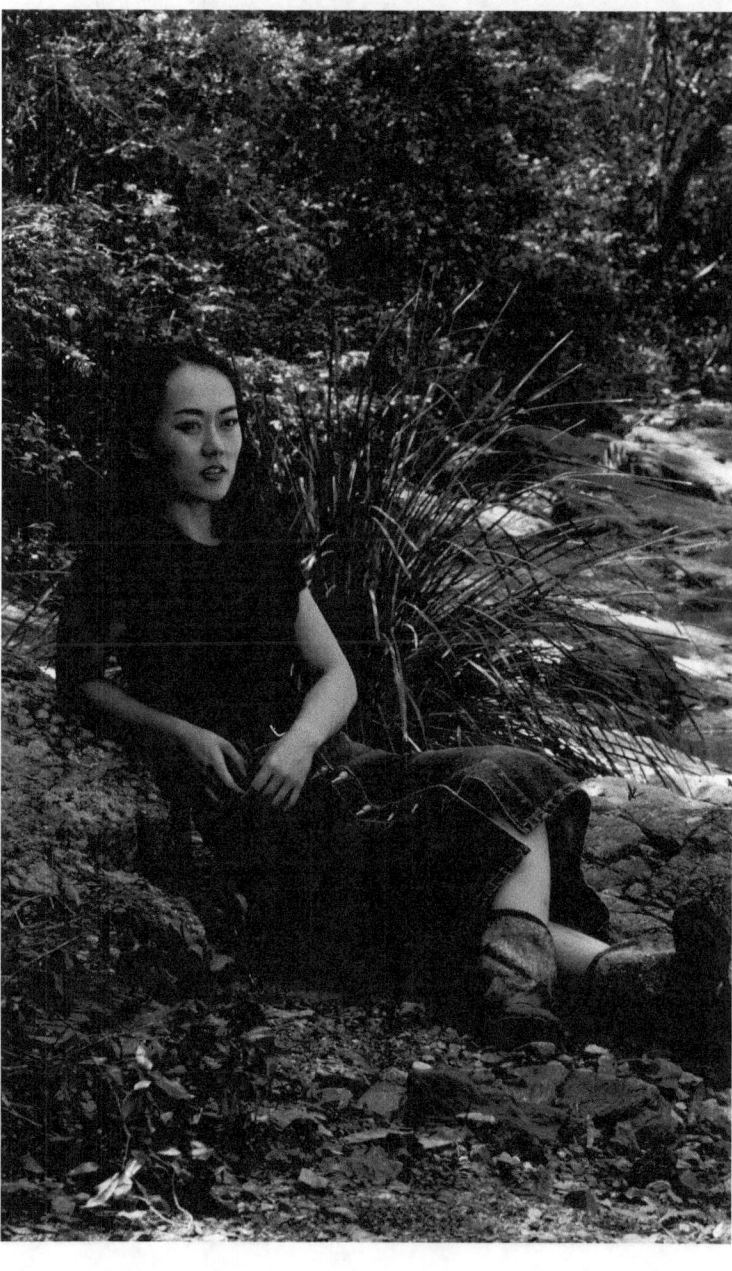

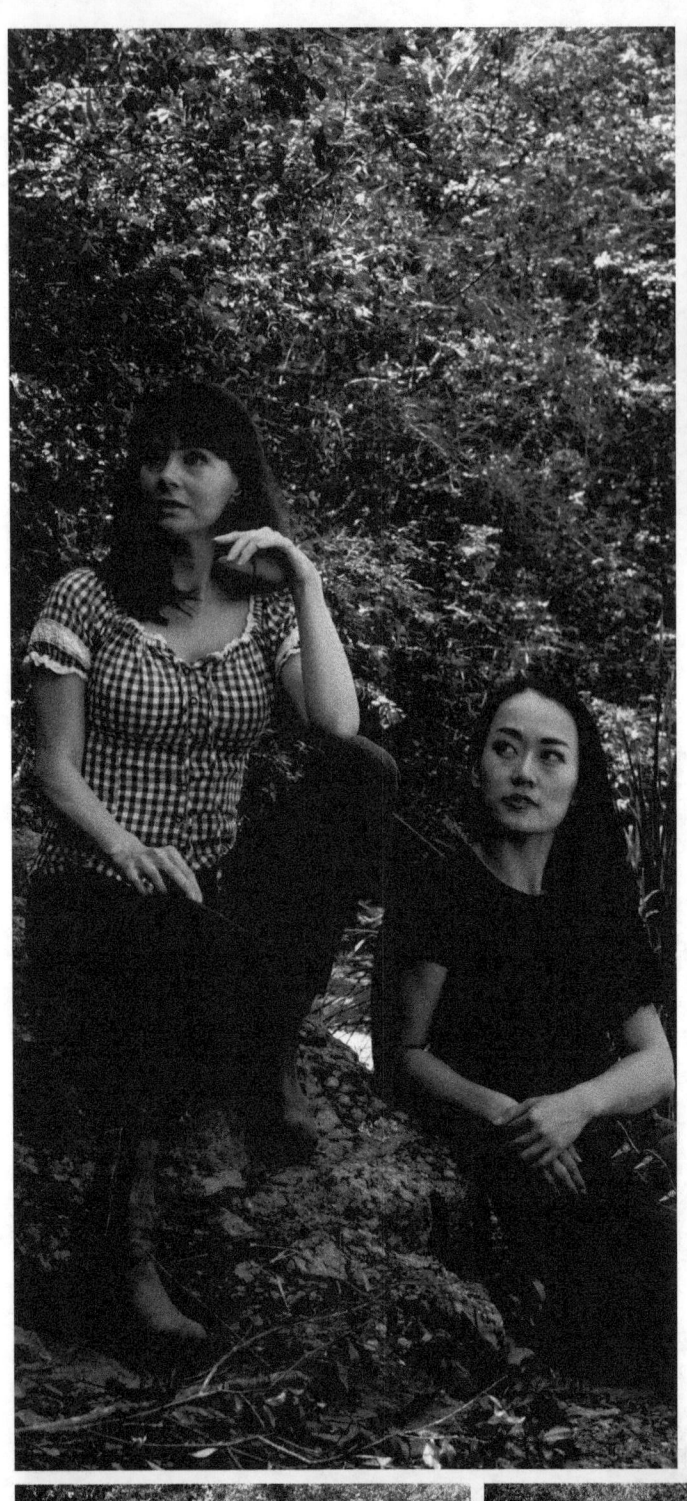
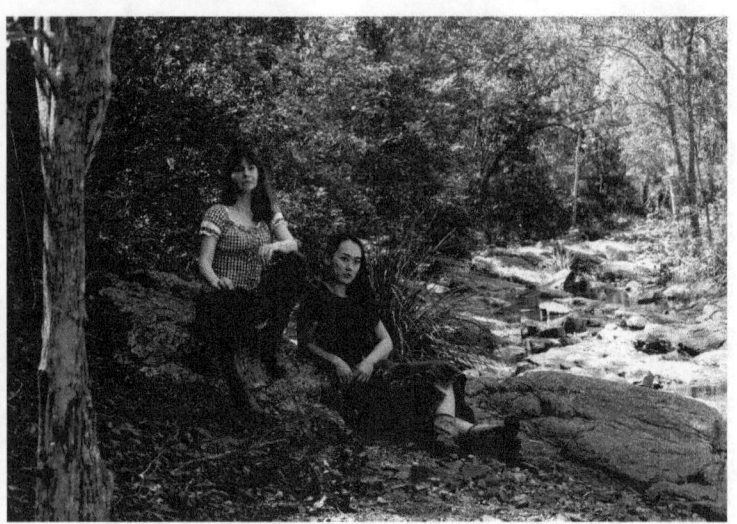

Page 93

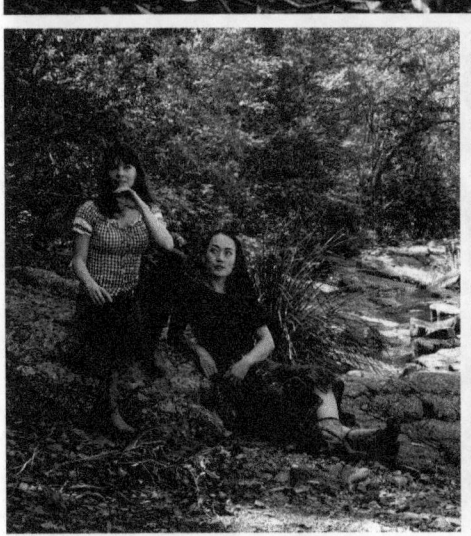
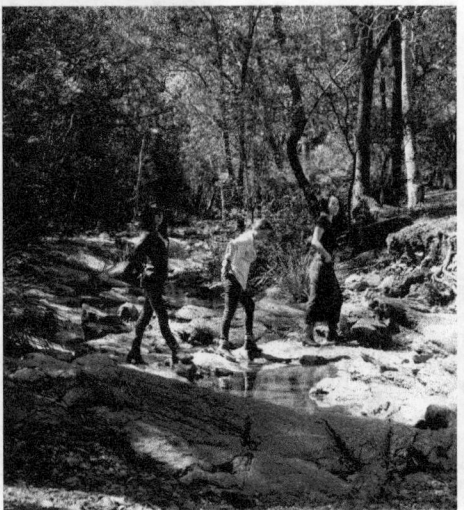
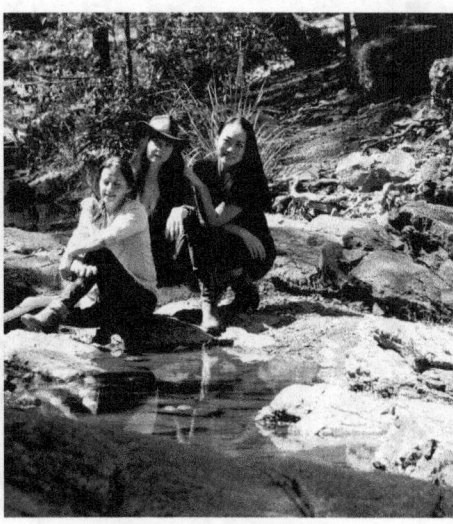

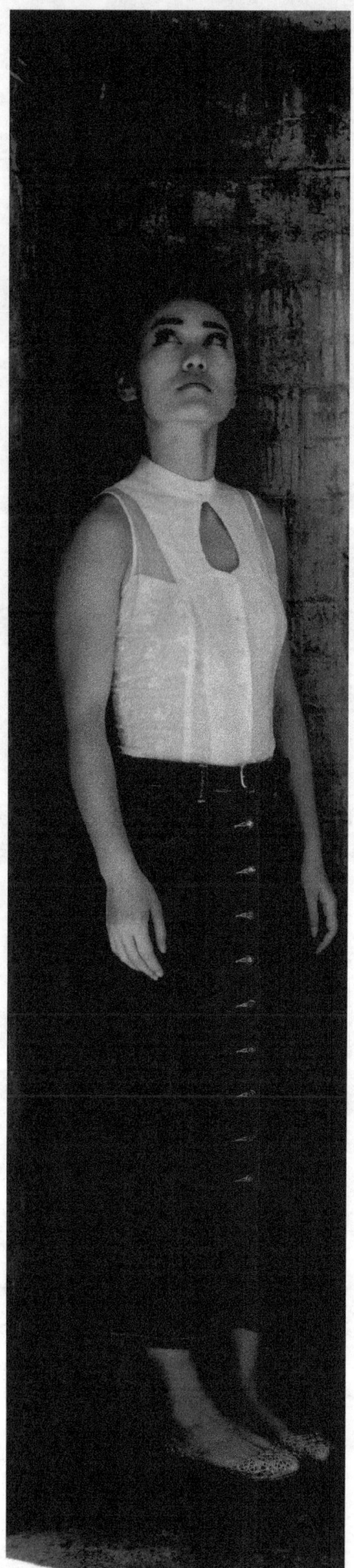
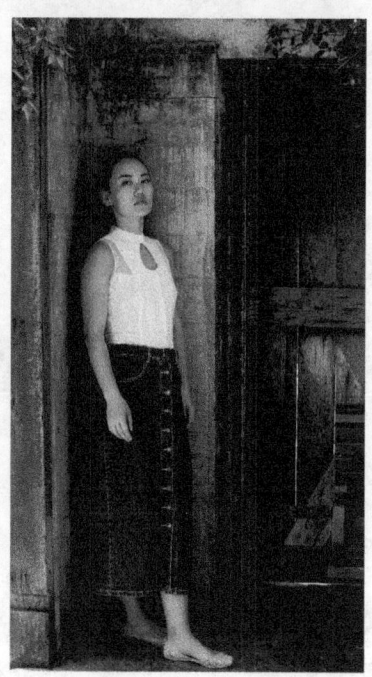

Page 94

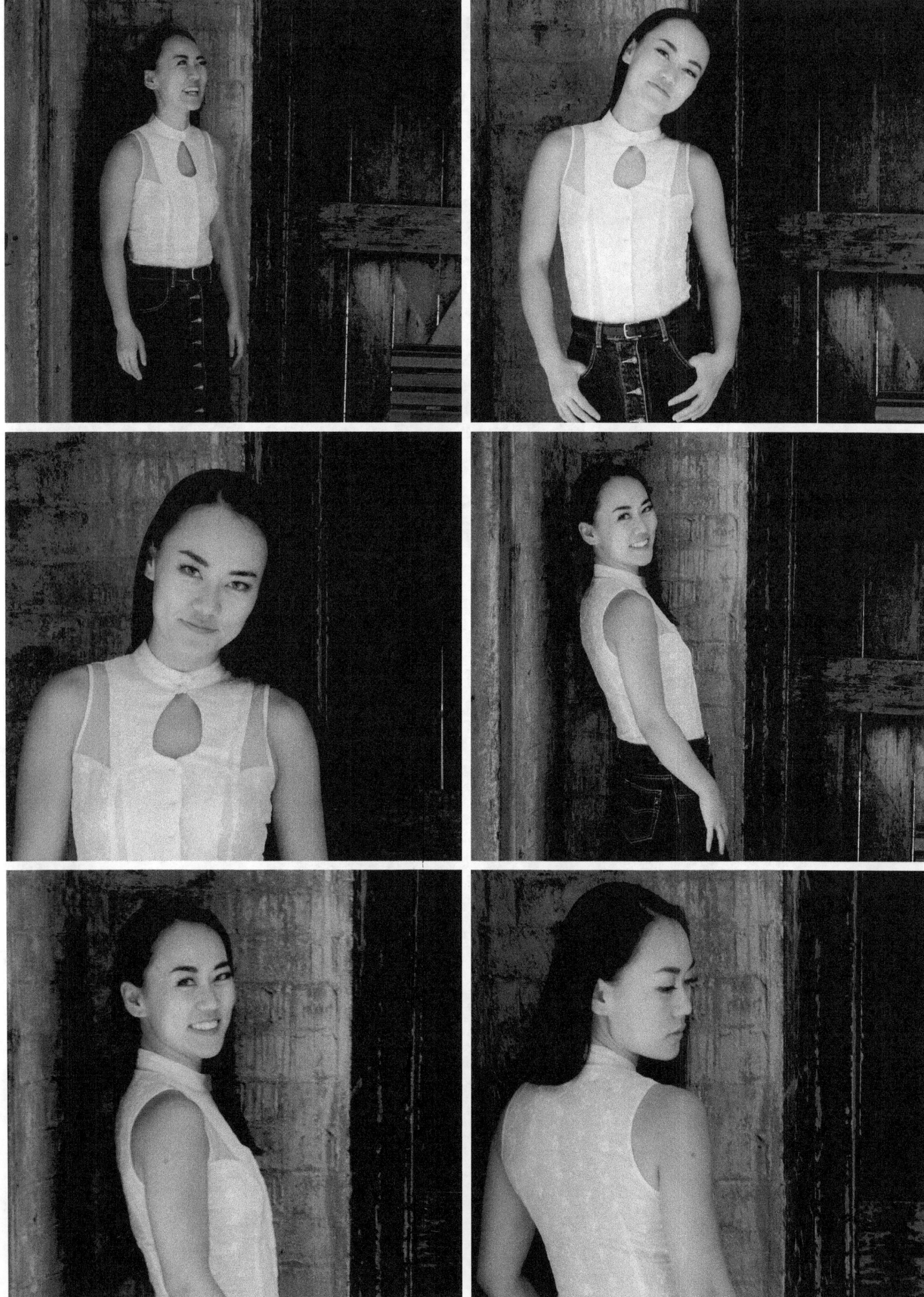

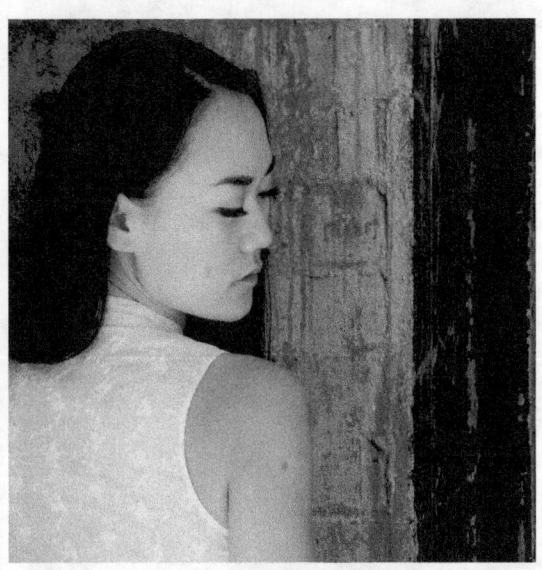
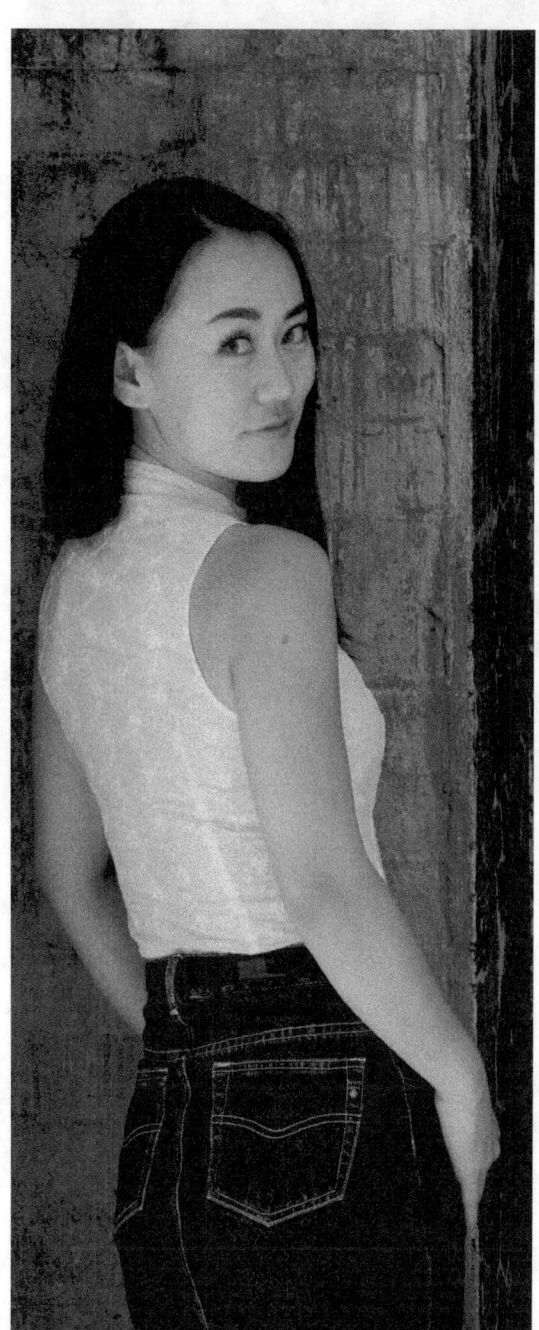
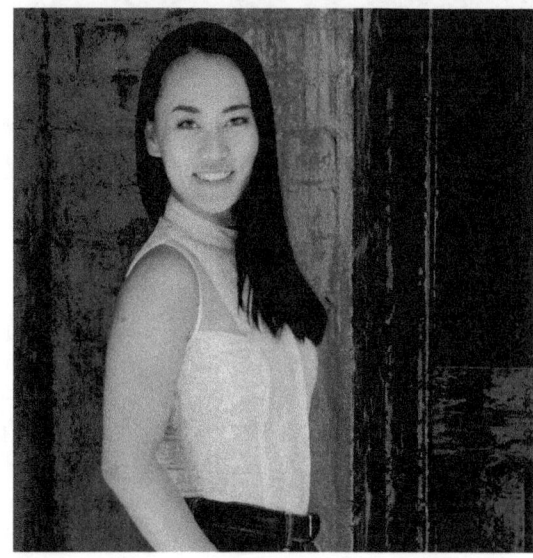

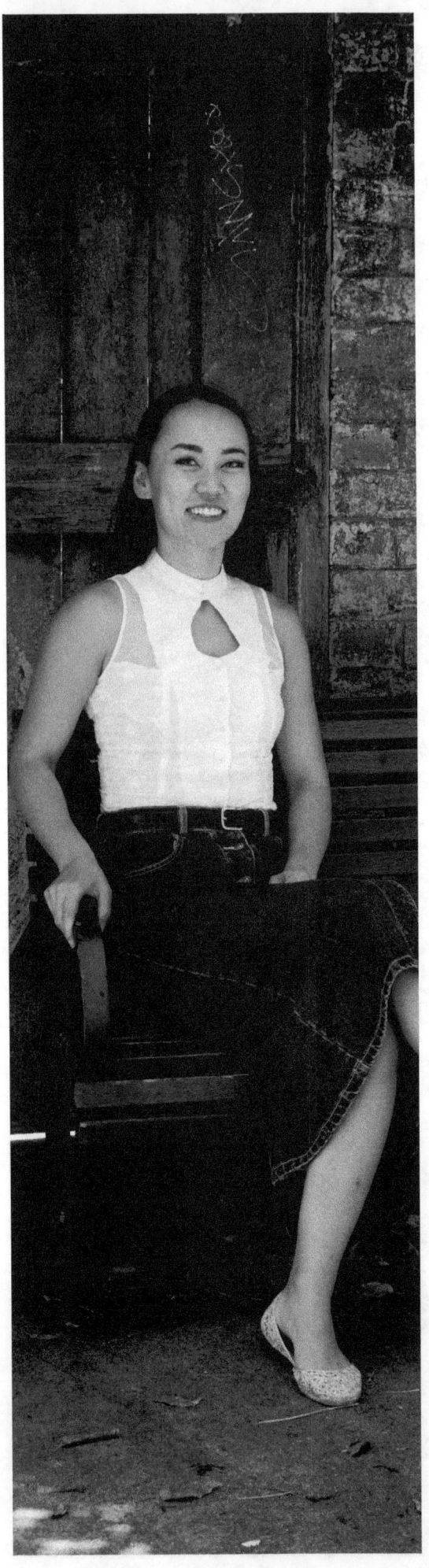
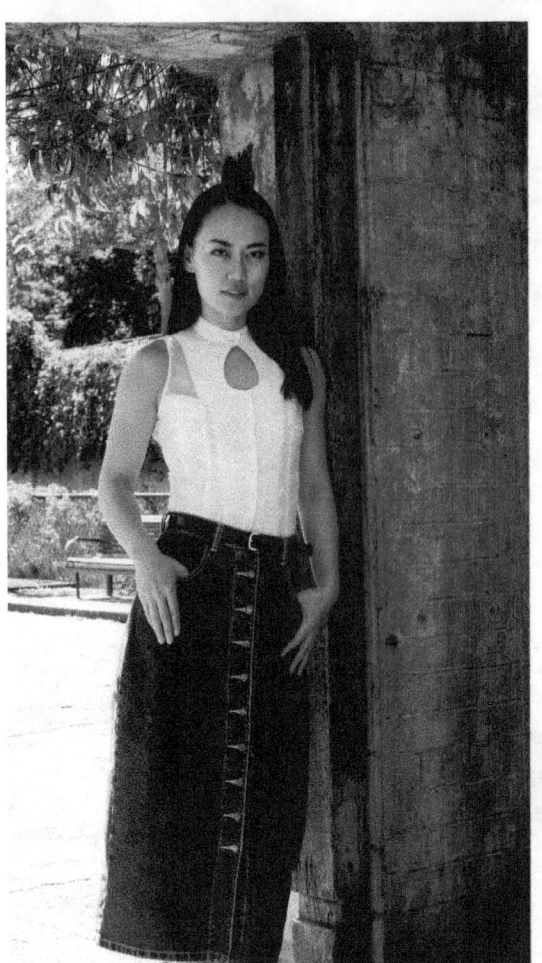
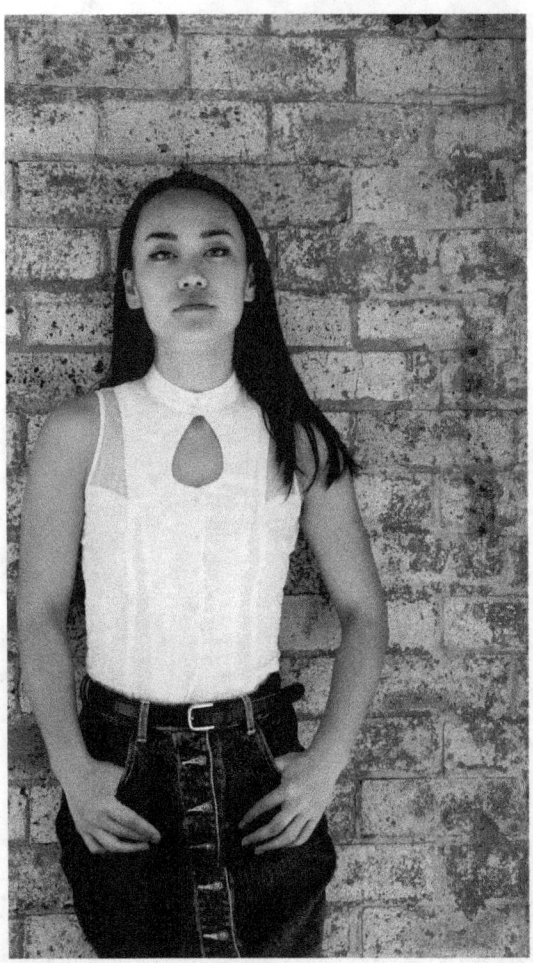

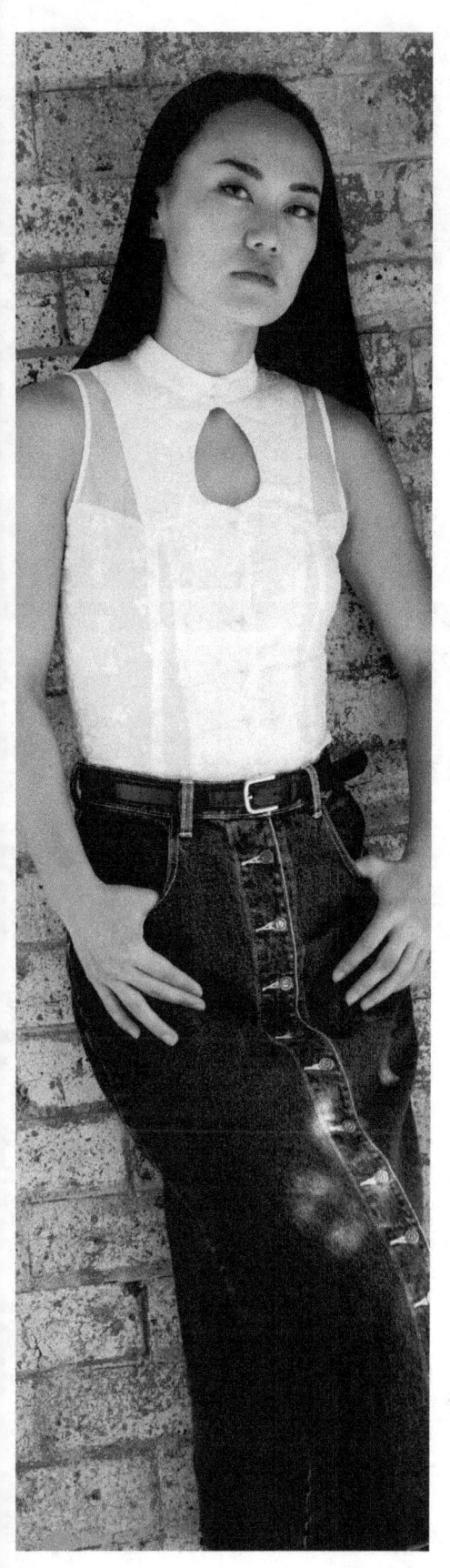
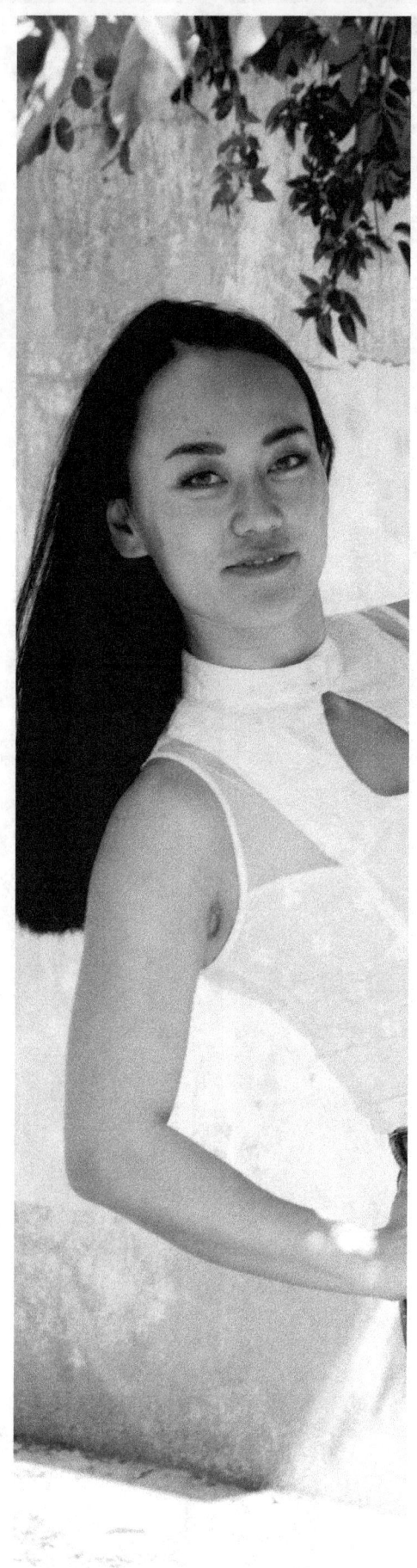
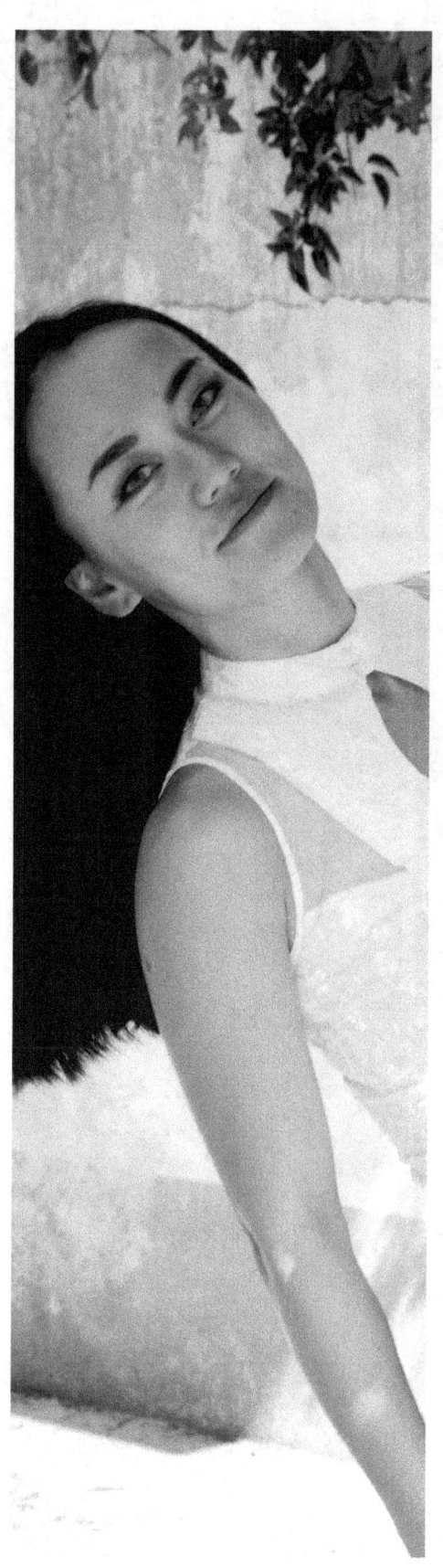

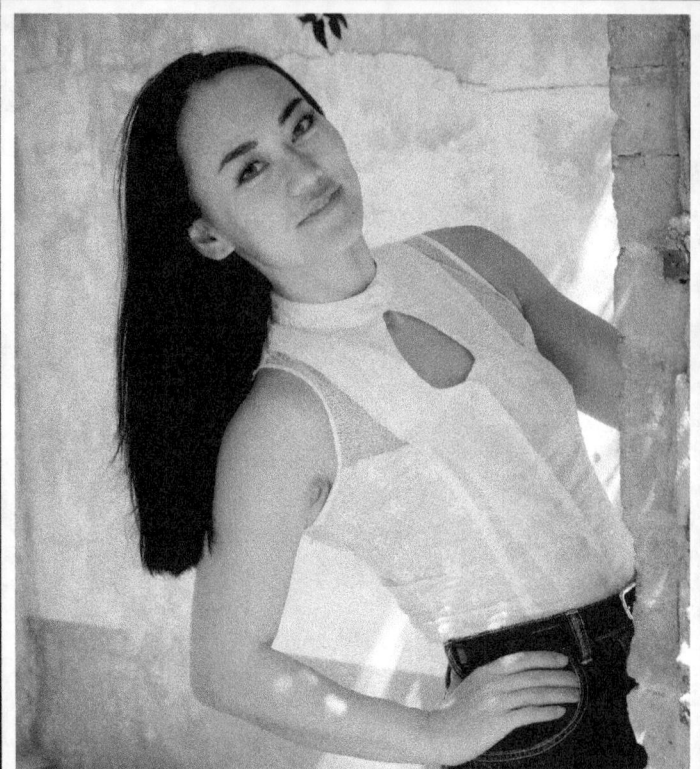
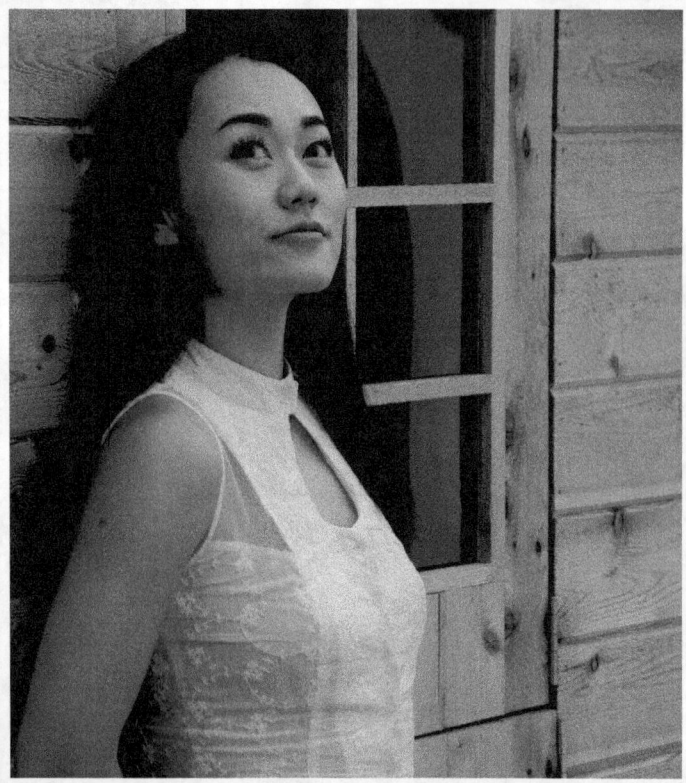

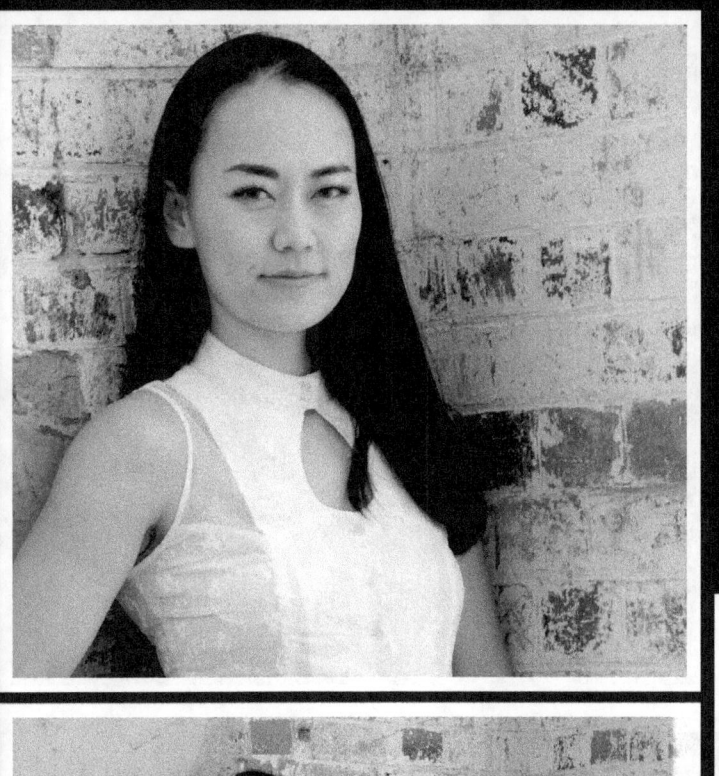

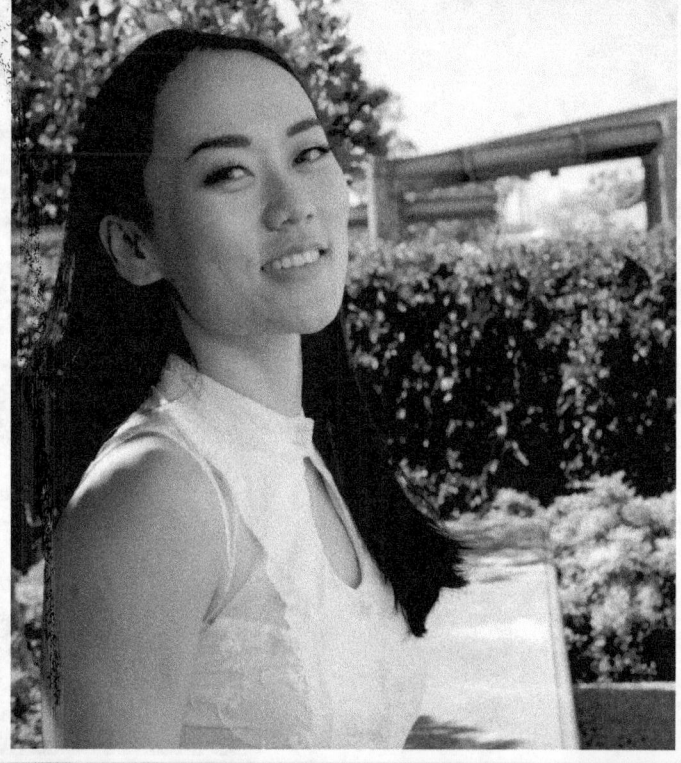

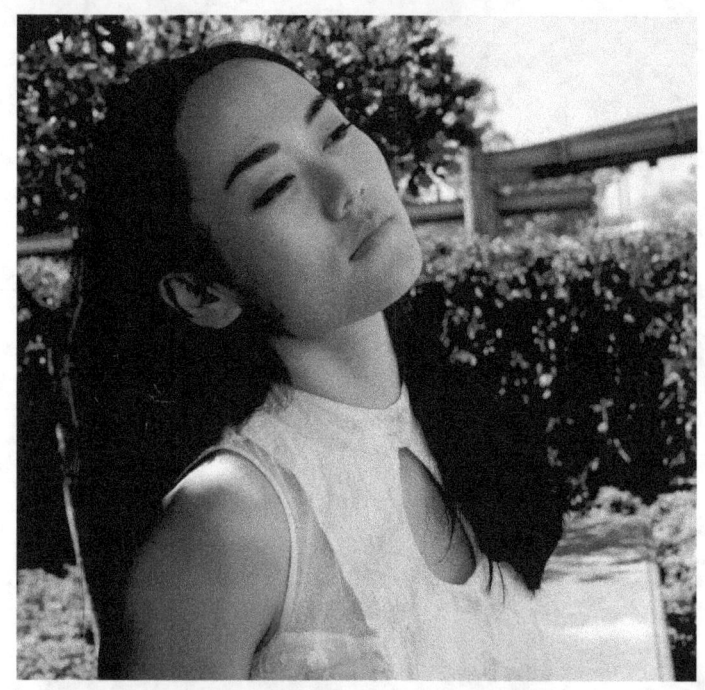
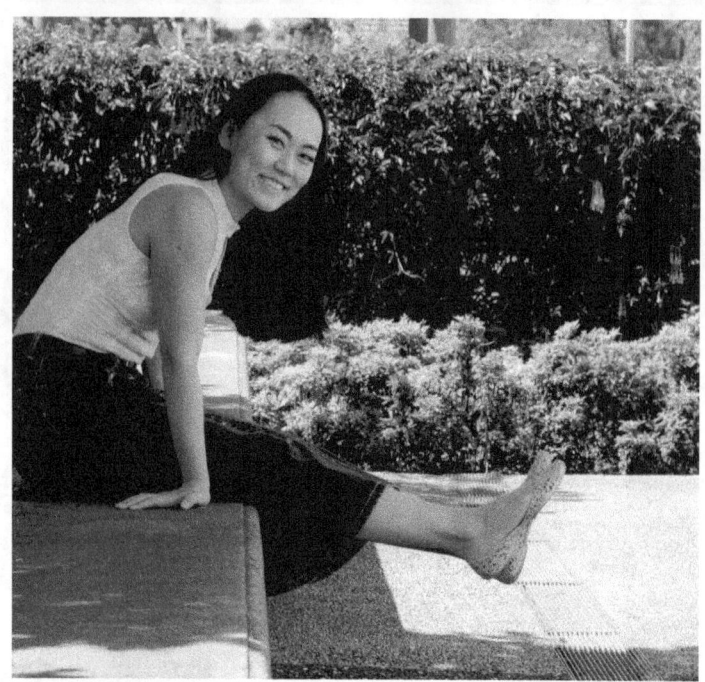

Page 101

www.ingramcontent.com/pod-product-compliance
Lightning Source LLC
Chambersburg PA
CBHW080710190526
45169CB00006B/2324